SUPPLÉMENT

AU

TRAITÉ THÉORIQUE ET PRATIQUE

DE

L'ÉBÉNISTERIE

D'après ROUBO

CONTENANT

des Modèles de Meubles de tous Styles, la plupart exécutés,

ACCOMPAGNÉS DE PLANS, COUPES, PROFILS et DÉTAILS

AVEC LA COLLABORATION DE MM.

GUÉRET Frères
Sculpteurs-ébénistes, ayant obtenu les plus hautes récompenses aux Expositions.

THÉODORE VILLENEUVE
Ancien dessinateur de la maison GUÉRET frères, et des principales maisons d'ébénisterie de Paris.

ACHARD
Ancien chef d'atelier des maisons Fourdinois et Sauvrezy.

MARCAL
Dessinateur, auteur des *Études d'Ameublements anciens et modernes*.

Exposition Universelle 1889. — Médaille d'argent.

PARIS

CH. JULIOT, ÉDITEUR

22, RUE DES ECOLES, 22

TABLE DES PLANCHES
Classification

SALLE A MANGER
28 PLANCHES

4. **Tables d'antichambre** (Louis XIII et Renaissance).
5. **Buffet étagère** Renaissance.
6. **Buffet** Renaissance.
15. **Buffet étagère** François Ier.
16. **Buffet dressoir** Renaissance.
18. **Tables** François Ier, Renaissance.
19. **Servante** avec glace (Renaissance).
20. **Buffet étagère** François Ier.
21. **Vue de côté** des planches 6, 20, 34.
27. **Buffet étagère** Renaissance.
28. **Petit Buffet** Renaissance.
29. **Servante** Renaissance.
39. **Buffet** Renaissance.
45. **Pannetière Vaissellier** Renaissance.
46. **Buffet** Louis XV.
47. **Buffet** Renaissance.
48. **Vue de côté** des planches 16, 64, 74.
56. **Tables** (Gothique, Mauresque, Empire).
60. **Buffet** Renaissance.
63. **Tables** (Henri II, Renaissance, François Ier, Louis XIII).
64. **Buffet dressoir** Renaissance.
65. **Tables** (Gothique, Louis XV).
66. — (Renaissance, Louis XIII).
68. **Buffet étagère** Renaissance.
69. **Vaissellier** Renaissance.
74. **Buffet dressoir** Renaissance.
77. **Buffet étagère** Renaissance.
79. **Table**, style gothique.

CHAMBRE A COUCHER
25 PLANCHES

1. **Lits** genre Flamand.
2. **Armoires** (Renaissance, Louis XVI).
3. **Tables de nuit** (Louis XV, Louis XVI).
10. **Lits** (Louis XV, Louis XVI).
11. **Armoires** Louis XVI.
12. **Toilette** Louis XVI.
24. **Lits** (Louis XVI, Renaissance).
25. **Armoire** trois portes Louis XVI.
26. **Commode** avec glace (Louis XVI).
31. **Lits** Renaissance.
32. **Armoires** (Louis XIII, Renaissance).
33. **Toilette** lavabo Louis XVI.
36. **Armoires** Louis XVI.
37. **Lit** Renaissance.

CHAMBRE A COUCHER (suite)

40. **Lits** Louis XVI.
41. **Armoire** trois portes Louis XVI.
44. **Lits** Louis XVI.
52. **Lit** et **Table de nuit** Louis XV.
53. **Armoire** Louis XV.
54. **Tables de nuit**.
58. — —
61. **Armoire** trois portes Louis XVI.
67. **Lits** (Louis XIII, Louis XVI).
71. **Armoires** Louis XIII.
78. **Lits** Louis XV.

BUREAUX & BIBLIOTHÈQUES
12 PLANCHES

7. **Bibliothèque** Louis XIII.
17. —
22. — Henri II.
34. — Louis XIII.
42. **Petite Bibliothèque** Renaissance.
49. **Bibliothèque** Gothique.
50. **Cartonnier** Renaissance.
51. **Bureaux** Louis XVI, Renaissance.
55. **Bibliothèque** Renaissance.
57. **Bureaux** Louis XVI.
75. **Bureaux de dame** (Louis XV, Louis XVI).
80. **Bureaux** Louis XVI, Gothique.

MEUBLES DE SALON — CRÉDENCES
15 PLANCHES

8. **Crédence** Renaissance.
9. **Tables de milieu** (Louis XIII, Louis XVI).
13. **Meuble à bijoux** Louis XVI.
14. **Crédence** genre Flamand.
23. — Renaissance.
30. — Henri II.
35. **Tables de salon** Louis XVI.
38. **Entredeux** Louis XIII, **Chiffonniers** Louis XVI.
43. **Crédence** Renaissance.
59. **Tables** de salon Louis XVI.
62. **Crédence** Louis XIII.
70. — Renaissance.
72. **Tables** de salon Louis XIV.
73. **Crédence** Renaissance.
76.

EN VENTE

TRAITÉ THÉORIQUE ET PRATIQUE
DE

L'ÉBÉNISTERIE
D'APRÈS ROUBO

Contenant des modèles de tous genres et de tous styles,
avec plan,
coupe, détails et un texte historique et explicatif.

100 planches (0,30 sur 0,41), imprimées sur beau papier, et un fort volume de texte grand in-8° raisin.................. **40 fr.**

LE MOBILIER D'ART
PAR

Théodore VILLENEUVE
Ancien dessinateur de la maison Guéret frères, sculpteurs-ébénistes, à Paris.

Reproduction en phototypie des dessins de l'auteur.
Impression en différentes couleurs.

COLLECTION VARIÉE DE MEUBLES, CHEMINÉES, TENTURES, ETC.

1re série, 36 planches in-folio............. **30 fr.**
2e — — **30 fr.**

Envoi franco du Catalogue illustré.

Paris. — Imp. F. Capiomont et Cie, rue des Poitevins, 6.

TABLE ET TEXTE EXPLICATIFS DES PLANCHES DE DÉTAILS

Planche 81.
DÉTAIL 1/2 GRANDEUR DE LA PLANCHE 1.
Lits genre Flamand.

FIGURE 1. — Coupe du grand dossier (*dessin du bas*).
FIGURE 2. — Coupe du petit dossier. A, panneau de côté.
FIGURE 3. — Coupe sur le haut du petit dossier (*dessin du haut*).
FIGURE 4. — Coupe du bas du petit dossier et court-pan (*dessin du bas*). A, panneau du milieu; B, sculpture sur le court-pan; C, moulure du court-pan.
FIGURE 5. — Plan du petit dossier (*dessin du haut*). D, le pied; E, pan du devant avec sa vis; F, saillie de la moulure; G, pilastro; H, panneau du milieu avec l'emplacement du motif de sculpture du centre.
FIGURE 6. — Plan sur le pied (*dessin du haut*). I, panneau; J, emplacement de la sculpture sur le pied figurant une plume; K, moulure du haut du dossier; P, emplacement du pied.
FIGURE 7. — Plan sur le pied (*dessin du bas*). L, pan du devant avec sa vis; M, panneau du petit dossier; N, saillie de la moulure du pan et court-pan.

Planche 82.
DÉTAILS DE LA PLANCHE 2.
Armoires Louis XVI et Renaissance.

FIGURE 1. — (*Armoire Louis XVI*). Coupe 1/2 grandeur de la porte et du tiroir. A, tablette du tiroir; B, la porte; C, la glace; D, parquet de la glace.
FIGURE 2. — (*Armoire Renaissance*). Coupe sur la base du tiroir intérieur et de la porte. A, tiroir intérieur; B, tiroir du bas; C, la porte; D, la glace; F, tablette du tiroir du bas.
FIGURE 3. — (*Armoire Louis XVI*). Coupe au 1/10. G, tiroir du bas; H, tiroir du milieu; I, épaisseur de la sculpture du fronton.
FIGURE 4. — Coupe du côté.
FIGURE 5. — (*Armoire Renaissance*). Coupe au 1/10. J, tiroir du bas; K, tiroir intérieur.
FIGURE 6. — Coupe du côté.
FIGURE 7. — Plan du corps du haut sur la corniche.
FIGURE 8. — Plan du corps du bas.
FIGURE 9. — (*Armoire Louis XVI*). Plan du corps du haut sur la corniche.
FIGURE 10. — Plan du corps du bas.

Planche 83.
DÉTAIL 1/2 GRANDEUR DES PLANCHES 3 ET 5.
Tables de nuit et buffet Renaissance.

FIGURE 1. — Coupe de la table de nuit (*fig. 4, pl. 3*). A, galerie en cuivre doré; B, marbre; C, tiroir; D, porte figurant tiroirs; E, marbre intérieur; F, zinc.
FIGURE 2. — Plan sur le tiroir. G, le pied; H, la porte; I, marbre intérieur de côté; J, côté.
FIGURE 3. — Coupe de la partie supérieure (*table de nuit, fig. 1, pl. 3*). K, le tiroir; L, marbre intérieur; M, le cylindre.
FIGURE 4. — Plan sur le pied (*table de nuit, fig. 1, 2, 3, pl. 3*). N, le pied; O, le côté; P, le tiroir.
FIGURES 5-6. — Coupe et plan (*table de nuit, fig. 5, pl. 3*). Q, marbre du dessus; R, tiroir; S, zinc intérieur (*fig. 6*); V, plan du pied; X, marbre de côté; Z, côté.
FIGURE 7. — (*Buffet Renaissance, pl. 5*). Coupe sur la ceinture et les portes. A, dessus; B, tiroir; C, console sur le pilastre; D, la porte.
FIGURE 8. — Coupe sur le socle indiquant le pied, les portes et la base des pilastres. E, la porte; F, le pilastre; G, le socle.
FIGURE 9. — Plan du 2° pilastre à sa base avec amorce des portes à la jonction du socle et le soubassement des pilastres. H, porte côté de la ferrure; I, pilastre; J, socle; K, côté ouvrant de la porte.

Planche 84.
DÉTAILS DES PLANCHES 6 ET 7.
Buffet Renaissance et Bibliothèque Louis XIII.

FIGURE 1. — (*Buffet Renaissance, pl. 6*). Plan au 1/10 sur l'entablement, la corniche et le chapiteau. A, plan sur l'entablement; B, chapiteau; C, porte de côté; D, pilastre et colonne; E, porte du milieu.

FIGURE 2. — Plan sur le corps du haut indiquant les portes et colonnes. F, porte du milieu; G, masse pour la sculpture; H, pilastre et colonne; I, porte de côté.
FIGURE 3. — Coupe sur toute la hauteur. A, partie de lambris couronnant le meuble; B, galerie supérieure; C, porte de côté; D, coupe sur la cariatide; E, galerie de la cave; F, tiroir de ceinture; G, porte du soubassement; H, socle.
FIGURE 4. — Coupe de côté sur toute la hauteur.
FIGURE 5. — Plan sur la ceinture indiquant les tiroirs et consoles. I, tiroirs; J, consoles; K, saillie du dessus.
FIGURE 6. — Plan sur les portes du soubassement et socle. L, porte; M, saillie du socle.
FIGURE 7. — (*Bibliothèque Louis XIII*). Coupe de la façade au 1/10 sur toute la hauteur. N, entablement; O, colonne; P, pilastre; Q, ceinture et tiroir; R, porte du soubassement; S, pilastres du milieu et du côté.
FIGURE 8. — Coupe de côté sur toute la hauteur. T, crémaillère.
FIGURE 9. — Coupe sur l'entablement 1/2 grandeur avec amorce d'une porte. U, porte; V, entablement.

Planche 85.
DÉTAILS DES PLANCHES 6, 7, 9.
Buffet Renaissance. Bibliothèque Louis XIII Table Louis XVI.

FIGURE 1. — (*Buffet Renaissance, pl. 6*). Coupe 1/2 grandeur sur la ceinture et les portes. A, dessus; B, tiroir; C, console; D, porte; E, masse de la sculpture; F, dent de loup du dessous de la console reposant sur le pilastre.
FIGURE 2. — (*Bibliothèque Louis XIII, pl. 7*). Plan 1/2 grandeur du soubassement à la base, d'un des pilastres du milieu. G, pied; H, pilastre; I, socle; J, porte, côté de la ferrure; K, porte, côté ouvrant.
FIGURE 3. — Coupe 1/2 grandeur sur la ceinture. L, dessus; M, tiroir; N, table saillante; O, pilastre; P, porte du milieu; Q, masse de la sculpture.
FIGURES 4-5. — Plan sur le corps du bas au 1/10. R, porte de milieu et ligne indiquant la masse de sculpture; S, tiroir (*fig. 5*); T, porte de côté; U, tiroir; V, saillie du dessus.
FIGURES 6-7. — Plan sur le corps du haut. X, porte du milieu; Y, porte de côté; Z, saillie de la corniche.
FIGURE 8. — (*Table Louis XVI, pl. 9*). Coupe sur la ceinture indiquant l'assemblage du dessus, le tiroir et la traverse sous le tiroir.

Planche 86.
DÉTAILS 1/2 GRANDEUR DES PLANCHES 7, 8, 10.
Bibliothèque Louis XIII. Crédence Renaissance Lit Louis XV.

FIGURE 1. — (*Bibliothèque Louis XIII, pl. 7*). Plan sur l'angle de la partie supérieure indiquant la colonne avec son embase et son chapiteau, la porte de côté. A, colonne; B, le taillor; C, la base.
FIGURE 2. — (*Crédence Renaissance, pl. 8*). Coupe sur la ceinture indiquant les tiroirs avec traverse chantournée aux extrémités, assemblage, amorce du pilastre et indication des portes, pilastres et colonnes de la partie du milieu.
FIGURE 3. — (*Lit Louis XV, pl. 10*). Coupe de la traverse du haut encadrant le panneau ainsi que celle du pied vue de profil. D, coupe du pied; E, panneau; F, pied; G, traverse du bas.
FIGURE 4. — (*Lit Louis XV, pl. 10*). Coupe de la traverse du haut, petit dossier avec jointure au cadre du panneau et coupe de la traverse du bas du court-pan avec la coupe du pied de traverse d'encadrement du panneau indiquant l'épaisseur. H, traverse du haut; I, court-pan; J, sculpture sur la base du pied.

Planche 87.
DÉTAILS 1/2 GRANDEUR DES PLANCHES 11, 12.
Armoire Louis XVI, Toilette Louis XVI.

FIGURE 1. — (*Armoire Louis XVI, pl. 11*). Coupe sur l'entablement et amorce de la porte. A, ligne indiquant la masse pour la sculpture du fronton; B, profil de moulures couronnant le fronton; C, frise de l'entablement; D, porte avec la glace et son parquet.
FIGURE 2. — Coupe du soubassement indiquant le pied, le tiroir et la porte. E, F, ornements en bronze.

Figure 3. — Plan sur l'angle du pied avec l'emplacement de la colonne encastrée dans l'angle, amorce du côté de la porte. G, moulures en bronze de la porte.
Figure 4. — Plan de l'angle sur l'entablement.
Figure 5. — (*Toilette Louis XVI*, pl. 12). Coupe du haut sur le cadre de la glace. H, cadre de la glace ; I, chapiteau et colonne.
Figure 6. — Coupe du casier avec ses tiroirs reposant sur le marbre.
Figure 7. — Coupe de la façade du soubassement avec le marbre et de deux tiroirs. J, tiroir de ceinture ; K, 2° tiroir.
Figure 8. — Plan de l'angle arrondi par la colonne avec amorce du côté indiquant les assemblages.

Planche 88.
DÉTAILS DES PLANCHES 13, 14.
Meuble à bijoux Louis XVI. Crédence genre Flamand.

Figure 1. — (*Meuble à bijoux Louis XVI*). Coupe 1/2 grandeur du corps du haut avec corniche, entablement, porte, chapiteau, colonne, l'amorce de la porte et du panneau qui peut être décoré de sculpture ou de marqueterie, les moulures sont recouvertes de petites moulures en bronze ornées, les rosaces et les chutes sont aussi en bronze.
Figure 2. — Plan sur l'angle et la colonne, le pied donne l'amorce du côté avec indication de la moulure et du commencement du panneau.
Figure 3. — (*Crédence genre Flamand*, pl. 14). Coupe de la façade dans toute sa hauteur. A, entablement ; B, colonne supportant l'entablement ; C, porte de la partie supérieure ; D, tiroir corps du haut.
Figure 4. — Coupe de côté au dixième.
Figure 5. — Plan 1/2 exécution de la partie fermée, corps du haut indiquant l'emplacement de la colonne et de la moulure formant corniche. E, porte ; F, masse pour la sculpture ; G, colonne.
Figure 6. — Plan sur les tiroirs.
Figure 7. — Plan sur les portes de côté.
Figure 8. — Plan sur la partie vide de côté corps du haut.
Figure 9. — Plan sur les portes du milieu.
Figure 10. — Plan sur la corniche.

Planche 89.
DÉTAILS DES PLANCHES 14, 15.
Crédence genre Flamand. Buffet François I^{er}.

Figure 1. — (*Crédence genre Flamand*, pl. 14). Coupe 1/2 grandeur sur la ceinture indiquant le dessus, les consoles, les tiroirs et les portes. A, consoles ; B, tête du tiroir de côté pointe de diamant.
Figure 2. — (*Buffet François I^{er}*, pl. 15). Coupe sur toute la hauteur au dixième.
Figure 3. — Coupe de côté.
Figure 4. — Plan sur les portes du soubassement.
Figure 5. — Plan sur la ceinture.
Figure 6. — Plan sur la porte vitrée.
Figure 7. — Plan sur les petites portes de la partie formant cave et de la tablette arrondie du côté avec indication des balustres.
Figure 8. — Plan 1/2 grandeur du haut de la partie du milieu. C, plan de l'encadrement et de la porte ; D, plan du pilastre où se trouve posée la petite colonne du haut avec culot ; E, saillie de la corniche.

Planche 90.
DÉTAILS 1/2 GRANDEUR DES PLANCHES 15, 17 20.
Buffet François I^{er}. Bibliothèque Louis XIII Buffet François I^{er}.

Figure 1. — (*Buffet François I^{er}*, pl. 15). Coupe sur la ceinture. A, masse de sculpture des panneaux du bas.
Figure 2. — (*Bibliothèque Louis XIII*, pl. 17). Coupe indiquant le dessus, les tiroirs, les portes. B, cartouche du tiroir du milieu ; C, sculpture du panneau du milieu.
Figure 3. — Plan de l'angle indiquant les pilastres, la porte et l'amorce du côté, l'astragale faisant pourtour du meuble avec les ressauts et saillie du dessus. D, astragale ; E, saillie du dessus.
Figure 4. — Plan d'un pilastre du milieu indiquant les portes, l'astragale avec les ressauts et moulures. F, astragale ; G, dessus.
Figure 5. — (*Buffet François I^{er}*, pl. 20). Coupe sur la ceinture et les portes. H, tiroir ; I, console séparant les tiroirs ; J, colonne et chapiteau ; K, la porte.
Figure 6. — Plan de l'angle du milieu du meuble, partie fermée indiquant les portes, la saillie de la colonne sur le pilastre et le côté.
Figure 7. — Plan des portes vitrées.

Planche 91.
DÉTAILS DE LA PLANCHE 22.
Bibliothèque Henri II.

Figure 1. — Coupe au dixième de la façade sur toute la hauteur.
Figure 2. — Coupe de côté au dixième.
Figure 3. — Plan sur les tiroirs, dessus et astragale. A, ligne du dessus.
Figure 4. — Plan sur les portes avec saillie du socle. B, saillie du socle.
Figure 5. — Plan du côté partie vitrée avec la saillie du dessus. C, ligne du dessus.
Figure 6. — Plan de l'entablement. E, saillie de la corniche.
Figure 7. — Coupe 1/2 grandeur sur la ceinture et les portes, corps du bas, indiquant le dessus, les tiroirs, l'astragale, les portes et la masse pour la sculpture. F, porte du milieu ; G, porte de côté.
Figure 8. — Plan d'un pilastre du milieu indiquant les portes et le socle du soubassement.

Planche 92.
DÉTAILS 1/2 GRANDEUR DES PLANCHES 23 ET 24.
Crédence Renaissance. Lit Louis XVI. Lit Renaissance.

Figure 1. — (*Crédence Renaissance*, pl. 23). Coupe sur le tiroir, sur la moulure qui sépare le tiroir de la porte. A, la porte et la masse pour la sculpture ; B, profil de moulure séparant les portes des tiroirs ; C, tiroir ; D, pilastre ; E, profil du dessus.
Figure 2. — (*Lit Louis XVI*, pl. 24). Coupe de la traverse du haut du grand dossier et du pied. F, fronton ; G, traverse ; H, colonne ; I, panneau.
Figures 3-4. — Petit dossier coupe de la traverse du haut indiquant l'assemblage avec la tête du pied qui est ronde et les traverses encadrant le panneau en coupe et en plan. J, plan du pied ; K, tête du pied ; L, colonne ; M, panneau.
Figures 5-6. — (*Lit Renaissance*, pl. 24). Grand dossier, coupe de la traverse du haut formant fronton et le plan de la tête du pied indiquant l'assemblage et la saillie des moulures. N, fronton ; O, traverse ; P, plan du pied.

Planche 93.
DÉTAILS 1/2 GRANDEUR DES PLANCHES 23, 24 ET 26.
Crédence Renaissance. Lits Louis XVI et Renaissance. Toilette Louis XVI.

Figure 1. — (*Crédence Renaissance*, pl. 23). Coupe sur la corniche indiquant la porte, le panneau pour la sculpture, le chapiteau du pilastre. A, corniche ; B, panneau, C, pilastre avec chapiteau.
Figure 2. — (*Lit Renaissance*, pl. 24). Petit dossier coupe de la traverse du haut avec amorce de la traverse du cadre emboîtant les panneaux avec la moulure et coupe de la tête du pied avec la moulure qui couronne la traverse. D, traverse du dossier ; E, traverse d'encadrement du panneau ; F, panneau.
Figure 3. — (*Lit Louis XVI*, pl. 24). Petit dossier plan et coupe de la traverse du bas dit court-pan, son assemblage avec le pied qui est rond, l'amorce du pan et l'amorce du cadre emboîtant le panneau, la coupe du socle avec le pied. G, plan du pied ; H, pan ; I, court-pan.
Figures 4-5. — (*Toilette Louis XVI*, pl. 26). Coupe indiquant le marbre, le châssis, le tiroir de ceinture et un second tiroir, coupe de l'angle, la colonne et amorce de côté. J, tiroir de ceinture sculpté ; K, second tiroir ; L, plan de l'angle.
Figure 6. — Coupe de la glace avec son parquet.
Figure 7. — Plan du montant du cadre indiquant la glace et le parquet.

Planche 94.
DÉTAILS 1/2 GRANDEUR DES PLANCHES 27, 28, 30.
Buffet-Étagère Renaissance. Petit Buffet Renaissance. Crédence Henri II.

Figure 1. — (*Buffet étagère Renaissance*, pl. 27). Plan du derrière de l'étagère.
Figure 2. — Coupe sur la ceinture et les portes. A, tiroir ; B, les portes ; C, pilastre ; D, plan sur l'angle de la partie fermée.
Figure 3. — (*Petit Buffet Renaissance*, pl. 28). Coupe du dessus, du tiroir, de l'astragale et de la porte.
Figure 4. — Plan de l'angle indiquant la porte, le pilastre en façade, la saillie de la console et l'amorce de côté.
Figure 5. — Plan des portes du haut avec couvre-joint.

FIGURE 6. — (*Crédence Henri II, pl.* 30). Coupe de l'entablement indiquant la saillie de la corniche, de la console et amorce des portes avec la petite console formant clef à l'arcade.
FIGURE 7. — Coupe en plan des portes avec couvre-joint.

Planche 95.
DÉTAILS 1/2 GRANDEUR DE LA PLANCHE 31.
Lits Renaissance.

FIGURE 1. — (*Lit du bas*). Coupe du pied dans sa base, son assemblage avec le court-pan et le pan, s'assemblant sur l'embase qui est carré, avec amorce du cadre des panneaux et leur épaisseur.
FIGURE 2. — Plan du pied avec assemblage du pan et du court-pan.
FIGURE 3. — Coupe de la traverse du haut, petit dossier, et amorce de l'encadrement des panneaux.
FIGURE 4. — Plan et assemblage de la traverse du haut, petit dossier.
FIGURE 5. — (*Lit du haut*). Coupe du pied dans sa base indiquant la coupe du pan et son assemblage, la coupe de la console appliquée sur le pied reposant sur le socle.
FIGURE 6. — Pied avec indication des assemblages du pan et court-pan, la saillie des consoles et socle.
FIGURE 7. — Coupe du grand dossier, traverse du haut indiquant l'assemblage et la coupe des moulures sur la tête du pied qui est ronde, l'amorce du grand cadre, encadrant le panneau.
FIGURE 8. — Plan de la fig. 7.

Planches 96-97.
DÉTAILS 1/2 GRANDEUR DES PLANCHES 31, 32, 33, 35.
**Lits Renaissance. Armoires Louis XIII et Renaissance.
Toilette Louis XVI. Table de salon Louis XVI.**

FIGURE 1. — (*Lit Renaissance, pl.* 31; *dessin du haut*). Coupe du petit dossier indiquant sa jointure avec le cadre des panneaux et leur construction, le court-pan est chantourné au milieu. A, court-pan ; B, motif de sculpture ; C, cadre encadrant les petits panneaux et le panneau du milieu sculpté ; D, encadrement du panneau du milieu orné d'oves.
FIGURE 2. — Coupe de la traverse du haut avec saillie des moulures, l'amorce des panneaux, la coupe des balustres faisant partie de la traverse, E, moulure formant le dessus de la traverse du dossier ; F, balustre de la traverse ; G, assemblage des petits panneaux avec les traverses.
FIGURE 3. — Coupe de la traverse du haut avec celle du fronton et l'amorce du cadre du panneau. H, fronton ; I, traverse supportant le fronton ; J, traverse ; K, cadre du grand panneau ; L, panneau.
FIGURE 4. — (*Armoire Louis XIII, pl.* 32). Coupe de la base, du socle, du tiroir avec tablette, de la porte avec glace et parquet.
FIGURE 5. — Plan de la base, son pied, le tiroir et l'amorce, du côté indiquant que la colonne est posée d'angle.
FIGURE 6. — Coupe de l'entablement indiquant la saillie de la corniche avec amorce de la porte, chapiteau et colonne.
FIGURE 7. — Plan du haut de la colonne avec amorce de la porte et de l'entablement.
FIGURE 8. — (*Armoire Renaissance, pl.* 32). Coupe indiquant la base de la colonne, l'amorce de la porte avec glace et parquet, le tiroir avec tablette à l'intérieur, le socle.
FIGURE 9. — Plan du soubassement indiquant l'amorce de côté, la porte, la base et la colonne.
FIGURE 10. — Coupe de l'entablement, de la porte, du chapiteau, de la colonne et saillie de la corniche.
FIGURE 11. — Plan du haut du pied indiquant l'amorce de côté, la porte, saillie du chapiteau et moulures de la corniche.
FIGURES 12-13. — (*Toilette Louis XVI, pl.* 33). Plan et coupe indiquant le tiroir de ceinture, la partie cintrée recevant la cuvette, l'emplacement des colonnes aux deux extrémités. A, plan sur la ceinture ; B, plan sur la base ; C, coupe ; D, ceinture ; E, tiroir du bas.
FIGURE 14. — (*Tables Louis XVI, fig.* 1). Coupe sur la ceinture indiquant le dessus du tiroir et traverse.
FIGURE 15. — Plan sur l'angle.

Planche 98.
DÉTAILS DE LA PLANCHE 34.
Bibliothèque Louis XIII.

FIGURE 1. — Coupe 1/2 grandeur du soubassement indiquant l'amorce des portes, du tiroir, du socle et du profil du pied.

FIGURE 2. — Plan 1/2 grandeur indiquant l'amorce du côté, de la porte qui s'ouvre sur l'angle et de la colonne placée dans une partie creuse.
FIGURE 3. — Plan 1/2 grandeur du montant séparant les portes de côté de celles du milieu.
FIGURE 4. — Plan au dixième sur l'entablement avec saillie de de la corniche.
FIGURE 5. — Plan au dixième sur les portes et tiroirs avec saillie du socle.
FIGURE 6. — Coupe au dixième de la façade sur toute la hauteur.
FIGURE 7. — Coupe au dixième du côté indiquant par des vis où elle se démonte.

Planche 99.
DÉTAILS 1/2 GRANDEUR DE LA PLANCHE 36.
Armoires Louis XVI.

FIGURE 1. — (*Armoire Louis XVI, à colonnes*). Coupe du soubassement indiquant la porte, sa glace et parquet, le tiroir de la colonne, dont la moulure se profile avec le socle et le profil du pied.
FIGURE 2. — Plan de la fig. 1.
FIGURE 3. — Coupe de l'entablement.
FIGURE 4. — Le plan.
FIGURE 5. — (*Armoire Louis XVI, à pilastres*). Coupe du soubassement.
FIGURE 6. — Le plan.
FIGURE 7. — Coupe sur l'entablement.
FIGURE 8. — Le plan.

Planche 100.
DÉTAILS DES PLANCHES 37, 38, 40.
**Lit Renaissance. Chiffonnier Louis XVI.
Lit Louis XVI.**

FIGURE 1. — (*Lit Renaissance*). Coupe et plan du petit dossier avec ses assemblages.
FIGURES 2-3. — Plan et coupe de la traverse du petit dossier avec son assemblage sur la partie ronde et coupe de jonction des moulures et la naissance du tors.
FIGURE 4. — (*Chiffonnier Louis XVI, fig.* 3). Coupe du haut avec tiroirs, l'assemblage, en coupe et en plan indiquant l'amorce du côté.
FIGURE 5. — (*Chiffonnier Louis XVI, fig.* 1). Coupe du haut avec tiroirs.
FIGURE 6. — Plan de la fig. 5 indiquant l'assemblage du pied à pan coupé avec ressaut.
FIGURES 7-8. — (*Lit Louis XVI fig.* 2). Plan et coupe du petit dossier, indiquant les assemblages sur la tête du pied qui est ronde, l'amorce de l'encadrement des panneaux.

Planche 101.
DÉTAILS DES PLANCHES 39, 40, 41.
**Lits Louis XVI. Buffet Renaissance.
Armoire Louis XVI.**

FIGURES 1-2. — (*Lit Louis XVI, fig.* 2). Plan et coupe du grand dossier (même détail pour le petit dossier et profil du vase).
FIGURE 3. — (*Lit Louis XVI, fig.* 1). Coupe de la traverse du grand dossier.
FIGURE 4. — Ornement des moulures.
FIGURE 5. — Coupe et plan du petit dossier, demi-exécution.
FIGURE 6. — (*Buffet Renaissance*). Coupe sur la ceinture et la porte du milieu, demi-exécution.
FIGURE 7. — Coupe au dixième.
FIGURE 8. — (*Armoire Louis XVI*). Coupe de l'entablement avec saillie de la corniche, console et pilastre de la partie du milieu.

Planche 102.
DÉTAILS DE LA PLANCHE 41.
Armoire Louis XVI.

FIGURE 1. — Coupe demi-exécution du soubassement indiquant les portes, tiroirs et amorce de la colonne.
FIGURE 2. — Plan au dixième de l'entablement avec saillie de la corniche.
FIGURE 3. — Plan au dixième du soubassement sur les portes, côté et socle.
FIGURE 4. — Coupe au dixième de la façade sur toute la hauteur.

FIGURE 5. — Coupe, au dixième, de côté.
FIGURE 6. — Plan demi-exécution de l'angle ou pose du la colonne placée en creux et plan du milieu indiquant la base du pilastre et le haut avec saillie de la corniche. A, colonne d'angle ; B, côté ; C, porte et côté ; D, pilastre du milieu ; E, base du pilastre ; F, tête pour console ; G, porte du milieu.

Planche 103.
DÉTAILS DES PLANCHES 42, 43, 49.
Bibliothèque Renaissance. Crédence Renaissance et Bibliothèque gothique.

FIGURE 1. — (*Bibliothèque Renaissance, pl.* 42). Coupe sur le milieu, demi-exécution, indiquant le dessus, les portes et colonnes du haut et du bas.
FIGURE 2. — (*Crédence Renaissance, pl.* 43). Coupe sur la partie supérieure. A, entablement ; B, les portes ; C, tiroir.
FIGURE 3. — (*Bibliothèque gothique, pl.* 49). Coupe sur la ceinture demi-grandeur. D, dessus ; E, tiroir ; F, colonne du bas et chapiteau.
FIGURE 4. — Vue de côté au dixième.

Planche 104.
DÉTAILS DE LA PLANCHE 47.
Buffet Renaissance.

FIGURE 1. — Vue de côté au dixième.
FIGURE 2. — Plan sur le tiroir au dixième.
FIGURE 3. — Plan sur le soubassement au dixième.
FIGURE 4. — Coupe sur la ceinture demi-grandeur, indiquant les portes et colonnes.
FIGURE 5. — Plan demi-grandeur sur l'angle du soubassement.
FIGURE 6. — Plan demi-grandeur sur un des pilastres du milieu, corps du haut et amorce des portes.

Planche 105.
DÉTAILS DES PLANCHES 64 ET 74.
Buffets Renaissance.

FIGURE 1 — (*Buffet Renaissance, pl.* 64). Coupe sur la ceinture avec amorce de la colonne et des portes du bas ; demi-grandeur.
FIGURE 2. — Coupe demi-grandeur du bas de la vitrine.
FIGURE 3. — Coupe des portes sur la partie vitrée.
FIGURE 4. — (*Buffet Renaissance, pl.* 74). Coupe demi-grandeur sur la ceinture, avec amorce des portes et indication du pilastre et consoles.
FIGURE 5. — Plan demi-exécution sur les portes et pilastres de côté.
FIGURE 6. — Plan au dixième sur la ceinture.
FIGURE 7. — Plan au dixième sur les portes.
FIGURE 8. — Plan au dixième du corps du haut à la hauteur des chapiteaux.
FIGURE 9. — Vue de côté.

Planche 106.
DÉTAILS DES PLANCHES 16 ET 25.
Buffet Renaissance. Armoire Louis XVI.

FIGURE 1. — (*Buffet Renaissance, pl.* 16). Plan demi-grandeur, sur la partie cintrée, côté droit de la porte, corps du haut.
FIGURE 2. — Coupe demi-grandeur sur la ceinture. A, tiroir de côté ; B, tiroir du milieu ; C, porte du côté du soubassement ; D, porte du milieu.
FIGURE 3. — Plan sur l'entablement au dixième.
FIGURE 4. — Plan sur la partie vitrée.
FIGURE 5. — Plan sur la ceinture avec indication du tiroir.
FIGURE 6. — Plan sur le socle et portes indiquant la saillie du socle.
FIGURE 7. — Coupe sur toute la hauteur, demi-grandeur.
FIGURE 8. — Plan de côté indiquant où le meuble se démonte.
FIGURE 9. — (*Armoire Louis XVI, pl.* 25). Plan au dixième du soubassement, indiquant que la colonne est placée sur l'angle.
FIGURE 10. — Plan de l'entablement.

Planche 107.
DÉTAILS DE LA PLANCHE 25.

FIGURE 1. — Plan demi-grandeur du soubassement sur l'angle.
FIGURE 2. — Plan demi-grandeur sur un des pilastres du milieu avec amorce des portes.
FIGURE 3. — Coupe du soubassement demi-grandeur.
FIGURE 4. — Coupe du corps du haut. A, fronton ; B, entablement ; C, porte de côté ; D, porte de milieu.
FIGURE 5. — Plan à la base des colonnes.
FIGURE 6. — Coupe au dixième sur toute la hauteur.
FIGURE 7. — Coupe de côté au dixième.

Planche 108.
DÉTAILS 1/2 GRANDEUR DES PLANCHES 52, 53, 71.
Lit et table de nuit Louis XV. Armoire Louis XV. Armoire Louis XIII.

FIGURE 1. — (*Lit Louis XV, pl.* 52). Coupe demi-grandeur de la traverse du haut du grand dossier.
FIGURE 2. — Coupe du pied et panneau du petit dossier.
FIGURE 3. — Coupe de la traverse du bas avec le panneau du petit dossier.
FIGURE 4. — (*Table de nuit Louis XV, pl.* 52). Coupe du devant demi-grandeur.
FIGURE 5. — (*Armoire Louis XV, pl.* 53). Coupe sur la corniche et la porte.
FIGURE 6. — Coupe du soubassement.
FIGURE 7. — (*Armoire Louis XIII, pl.* 71). Plan sur l'angle demi-grandeur.
FIGURE 8. — Plan sur l'entablement au dixième.
FIGURE 9. — Plan du soubassement au dixième.

Planche 109.
DÉTAILS AU 10ᵉ DES PLANCHES 64 ET 75.
Buffet Renaissance. Bureaux Louis XV et Louis XVI.

FIGURE 1. — (*Buffet Renaissance, pl.* 64). Coupe sur toute la hauteur au dixième.
FIGURE 2. — Coupe de côté.
FIGURE 3. — Plan sur les portes du bas.
FIGURE 4. — Plan sur les tiroirs.
FIGURE 5. — Plan du corps du haut.
FIGURE 6. — (*Bureau Louis XVI, pl.* 75). Coupe sur la hauteur.
FIGURE 7. — Plan sur la ceinture.
FIGURE 8. — Plan sur l'abattant et gradin intérieur.
FIGURE 9. — Plan sur les casiers et la glace.
FIGURE 10. — (*Bureau Louis XV, pl.* 75). Coupe sur la hauteur.
FIGURE 11. — Plan sur la ceinture avec casiers intérieurs.
FIGURE 12. — Plan de la partie du haut formant bibliothèque.

Planche 110.
DÉTAILS DES PLANCHES 71 ET 80.
Armoire Louis XIII. Bureaux Louis XVI et gothique.

FIGURE 1. — (*Armoire Louis XIII, pl.* 71). Coupe sur la hauteur au dixième.
FIGURE 2. — Coupe de côté.
FIGURE 3. — (*Bureau Louis XVI, pl.* 80). Coupe sur la hauteur au dixième.
FIGURE 4. — Plan sur le tiroir et entre-jambes au dixième.
FIGURE 5. — Plan sur la ceinture au dixième.
FIGURE 6. — Coupe demi-grandeur sur le pilastre du milieu, avec amorce de l'entre-jambes et de la partie des tiroirs, derrière du meuble.
FIGURE 7. — Coupe demi-grandeur de la ceinture sur le derrière avec amorce du soubassement. A, derrière du tiroir ; B, frise du milieu ; C, tête des pieds ; D, pilastre ; E, panneaux de derrière.
FIGURE 8. — Plan du derrière, avec amorce des cadres et panneaux sur un des pilastres.
FIGURE 9. — (*Bureau gothique*). Coupe demi-grandeur sur la ceinture et amorce des pilastres et panneaux.
FIGURE 10. — Plan pris sur l'angle.

Paris. — Imp. E. Capiomont et Cⁱᵉ, rue des Poitevins, 6.

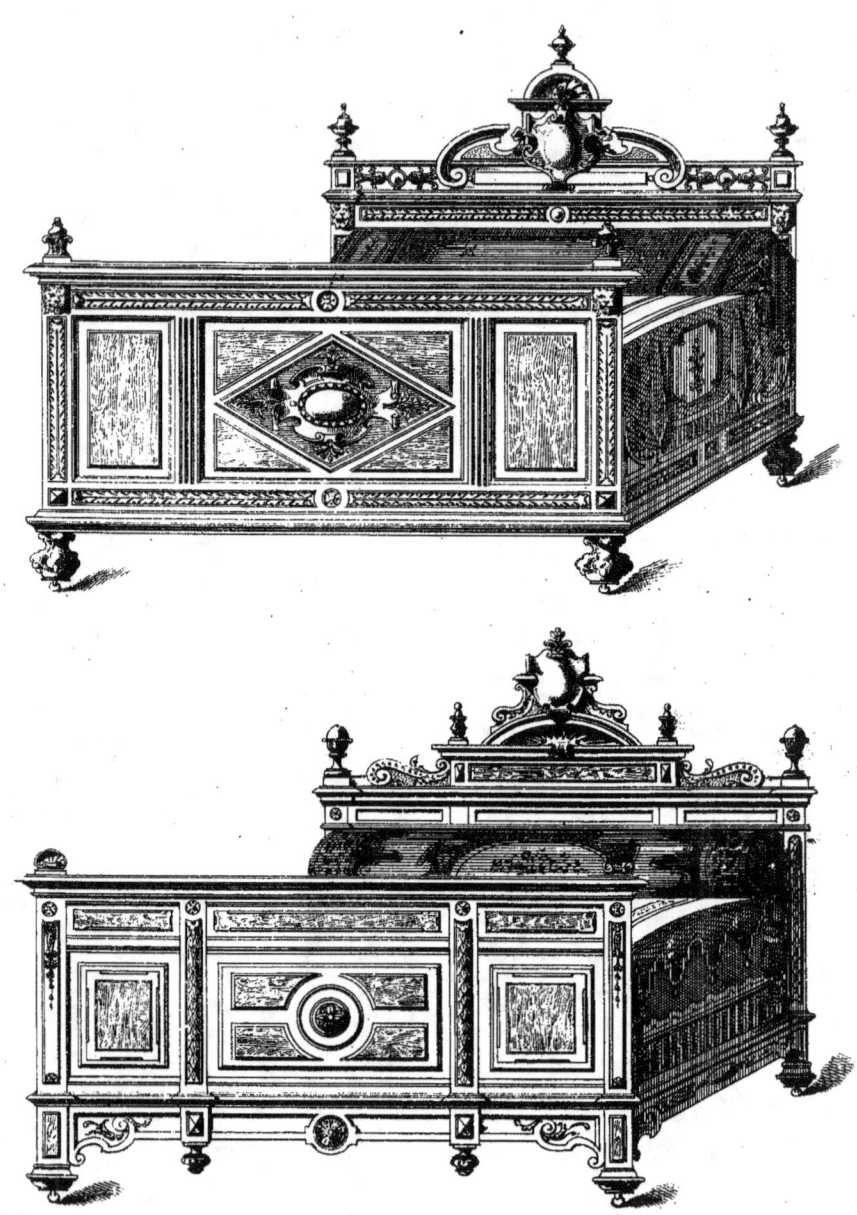

LITS GENRE FLAMAND

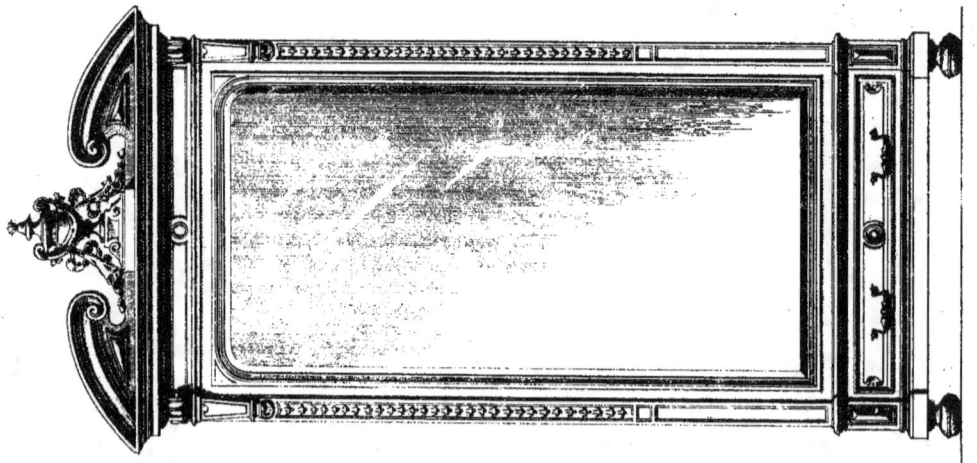

Fig. 1. Fig. 2. Fig. 3.

Fig. 4. Fig. 5. Fig. 6.

RENAISSANCE

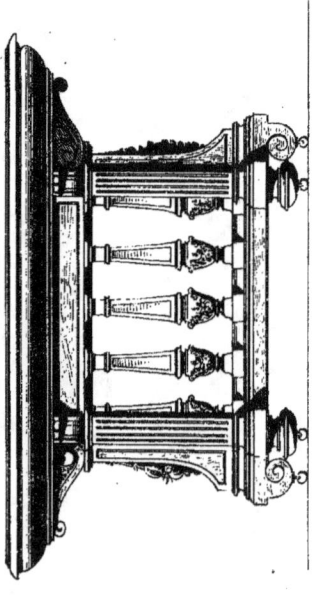

LOUIS XIII

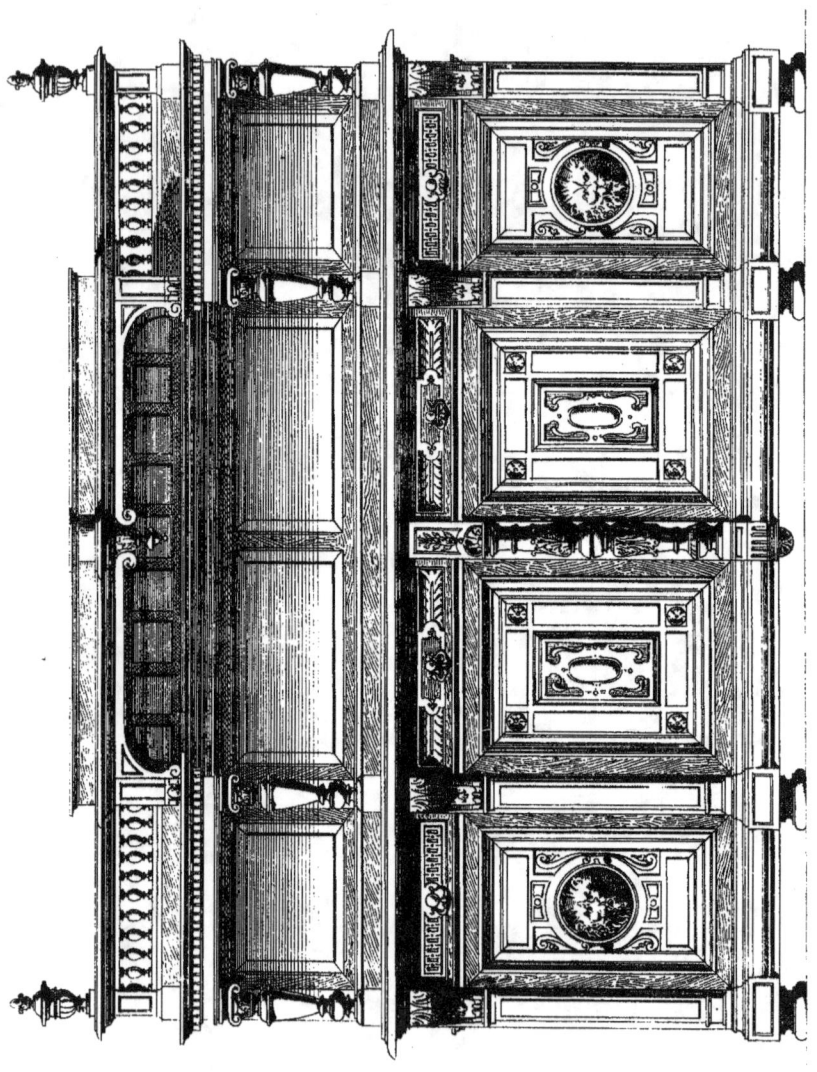

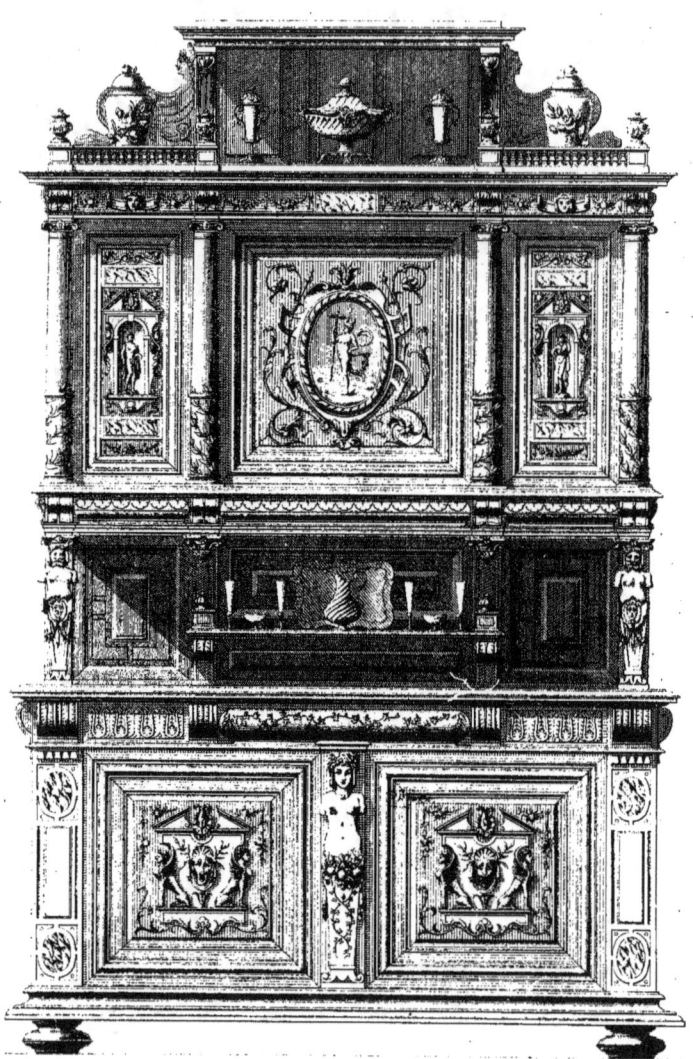

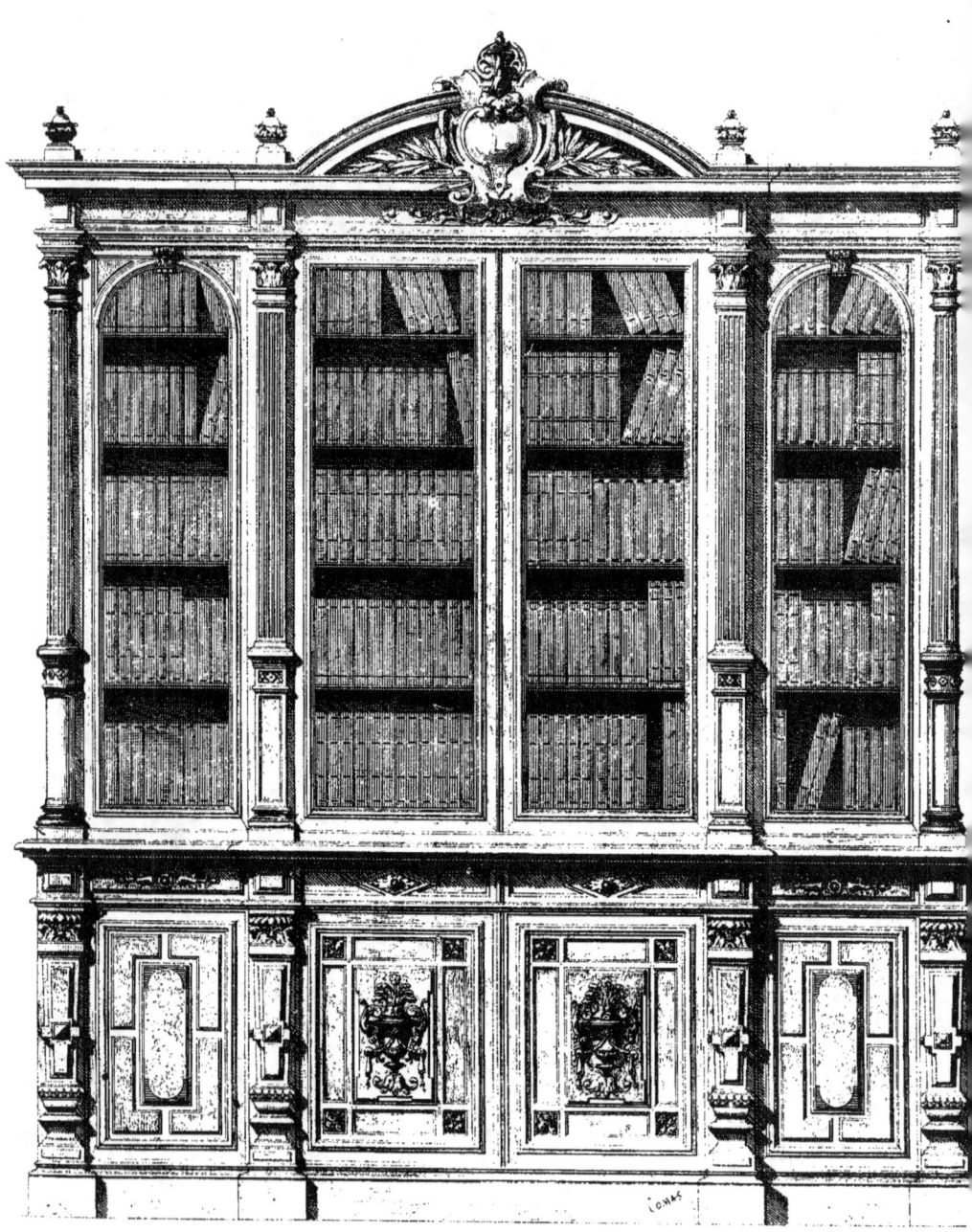

BIBLIOTHÈQUE LOUIS XIII

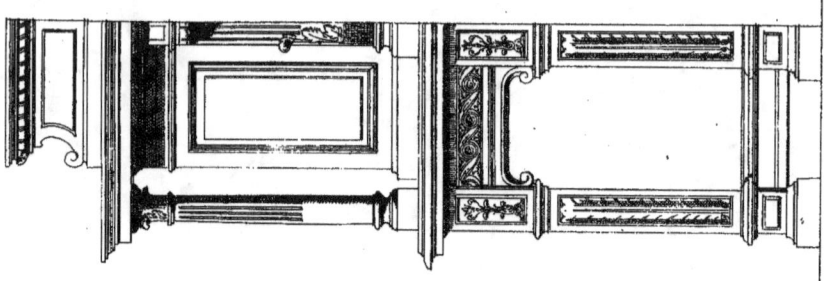
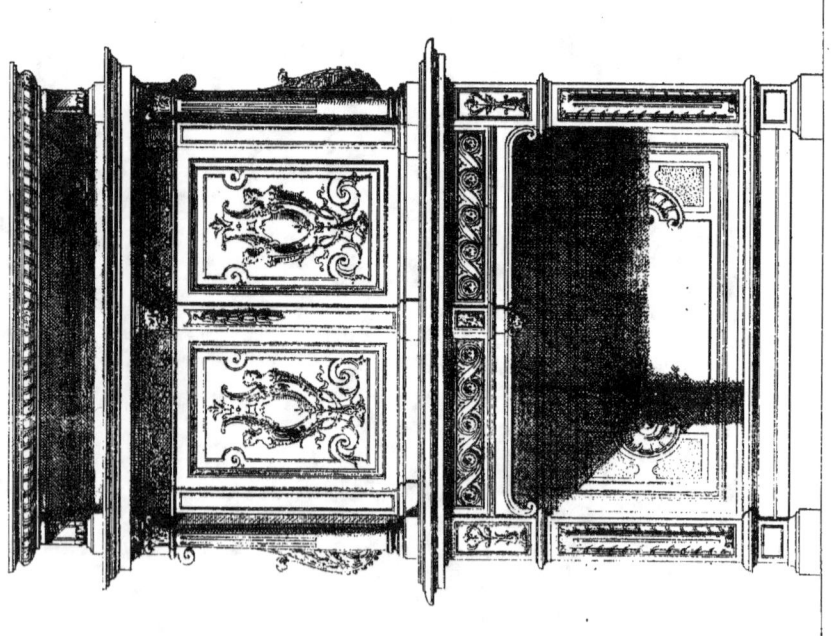

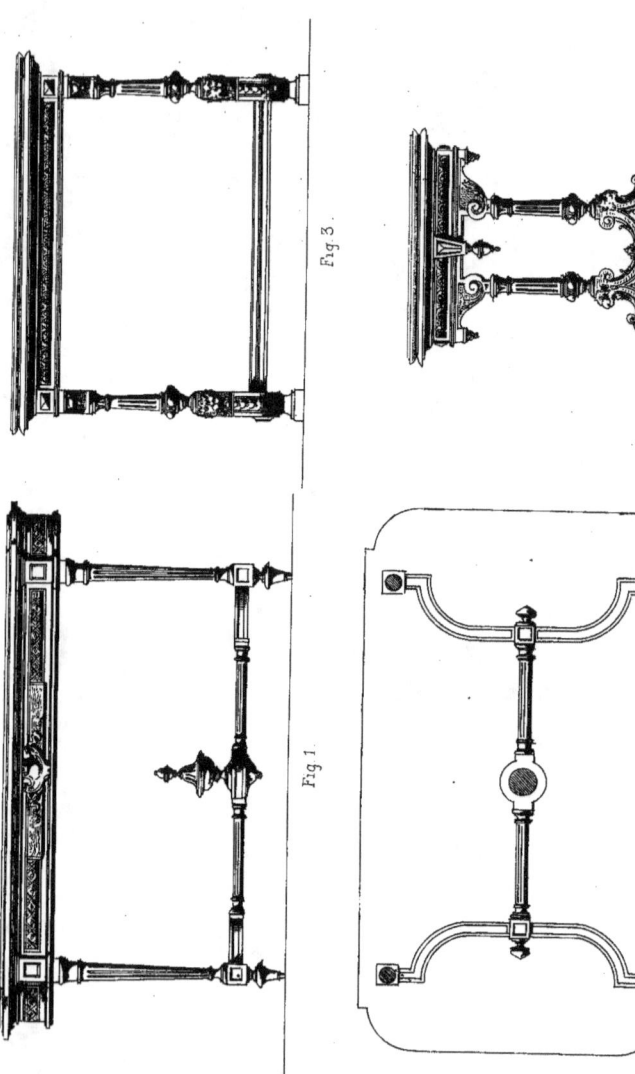

Fig 1. Fig 2. Fig 3. Fig 4.

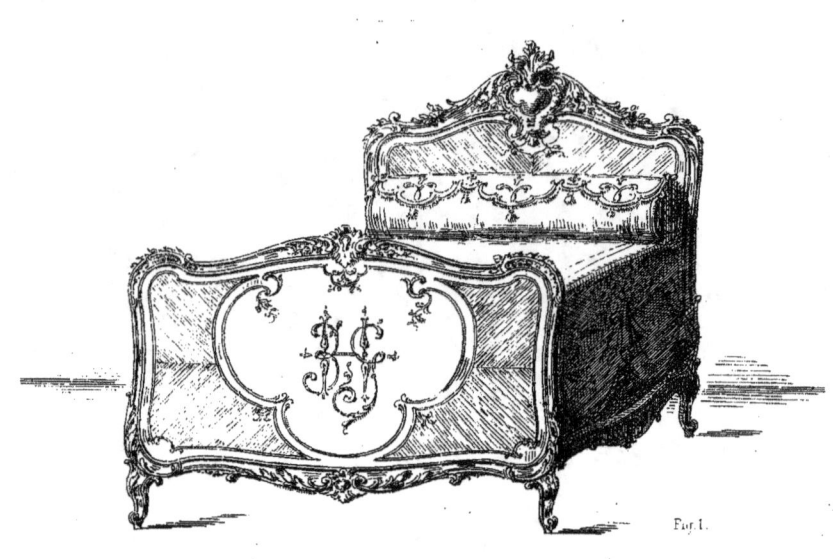

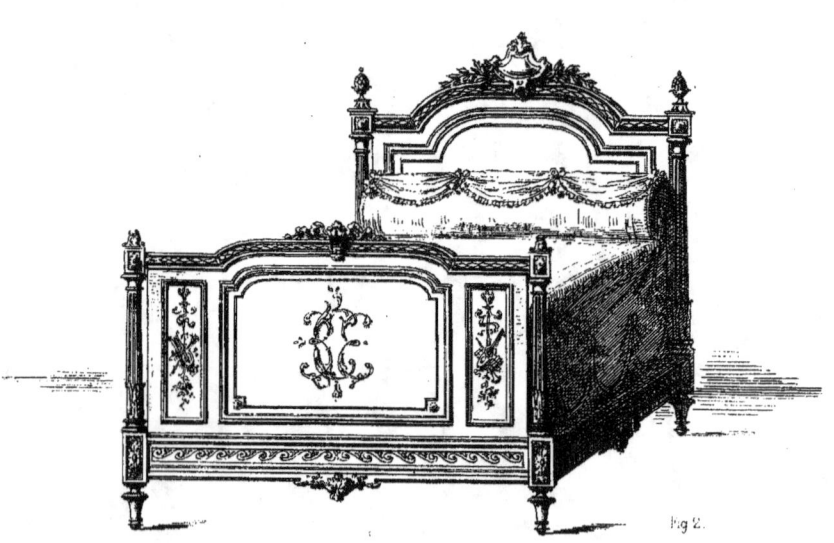

Fig 1. LIT LOUIS XV — Fig 2. LIT LOUIS XVI.

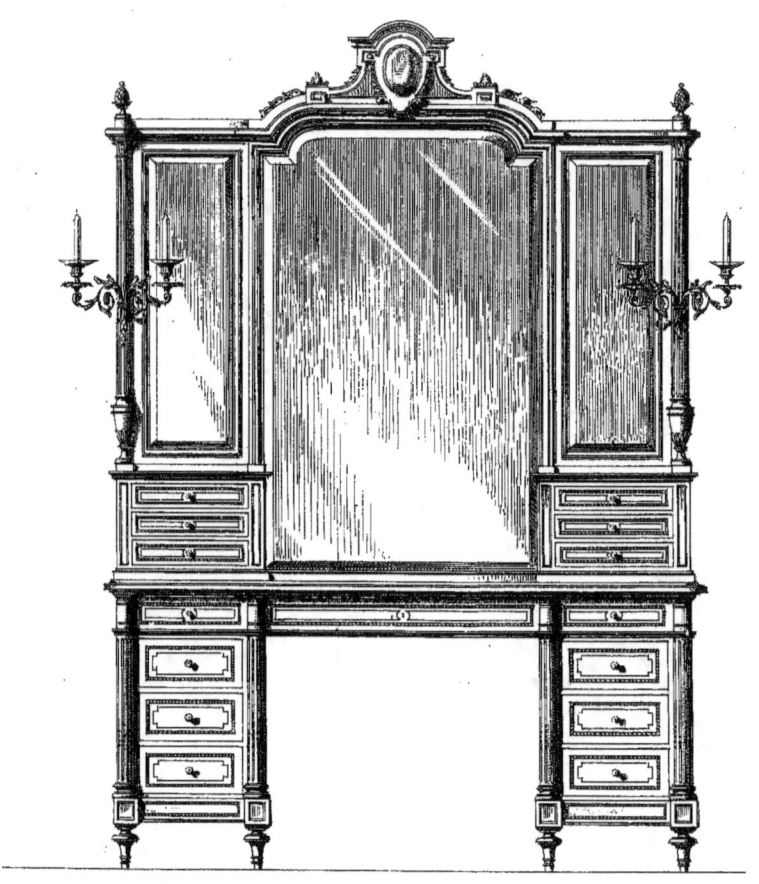

TOILETTE LOUIS XVI

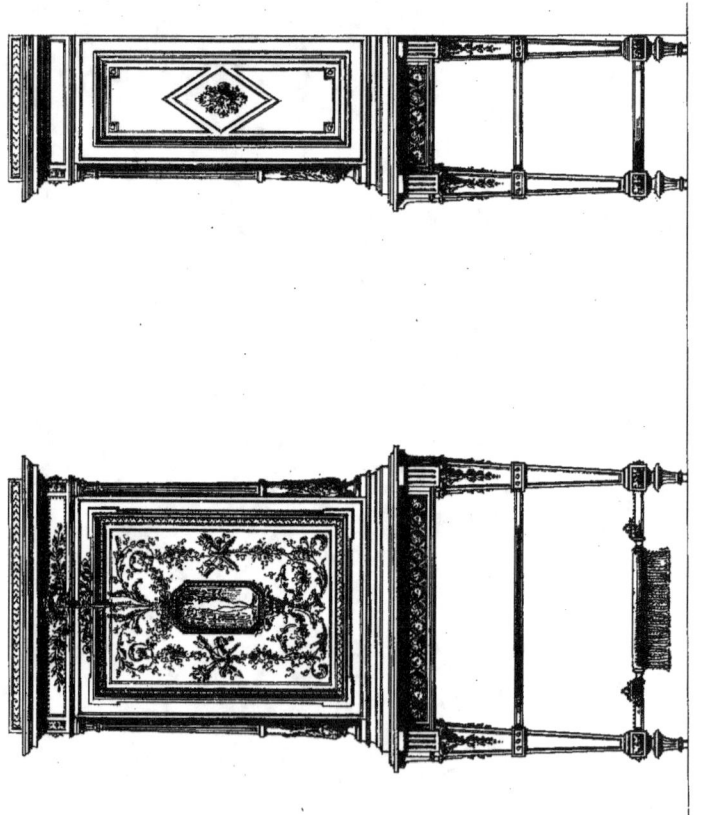

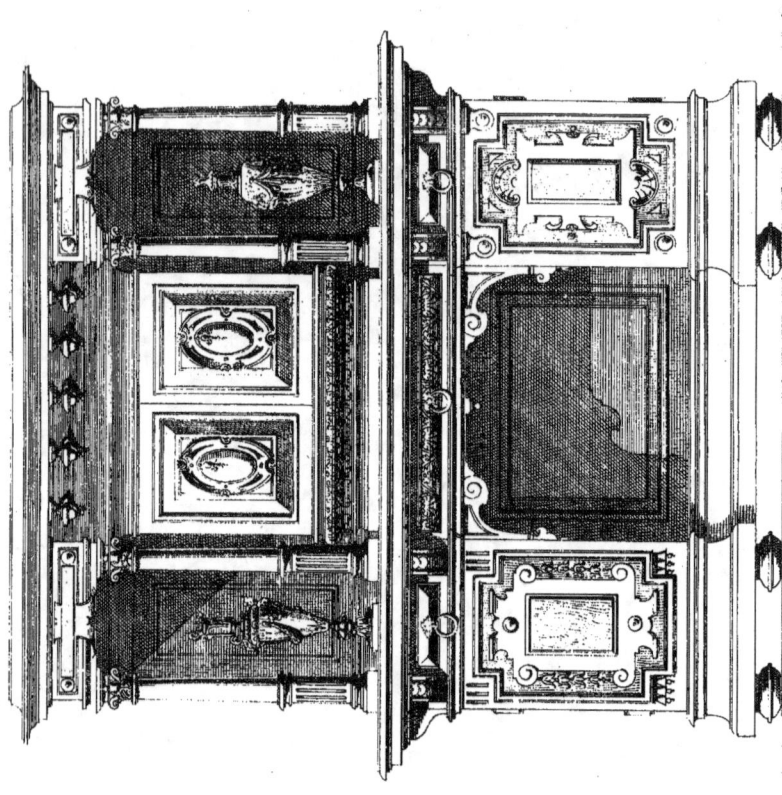
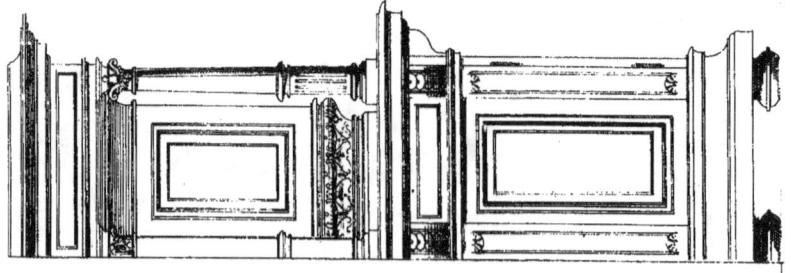

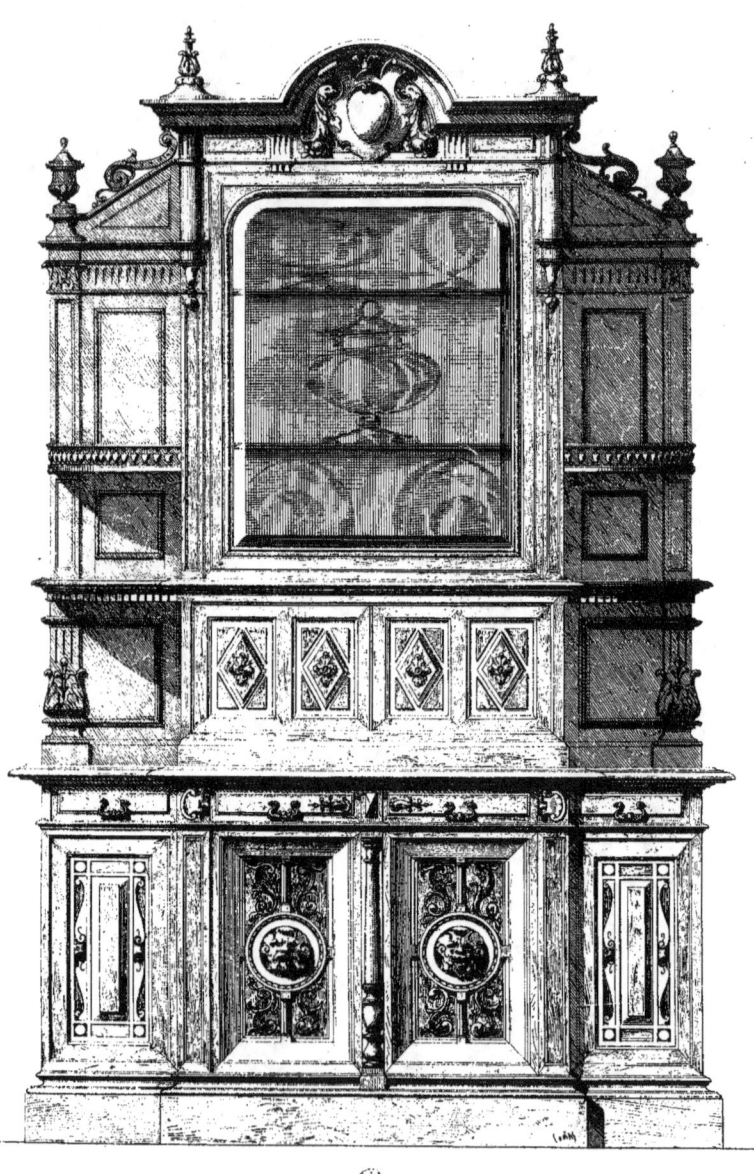

BUFFET ÉTAGÈRE FRANÇOIS 1er

BUFFET DRESSOIR RENAISSANCE

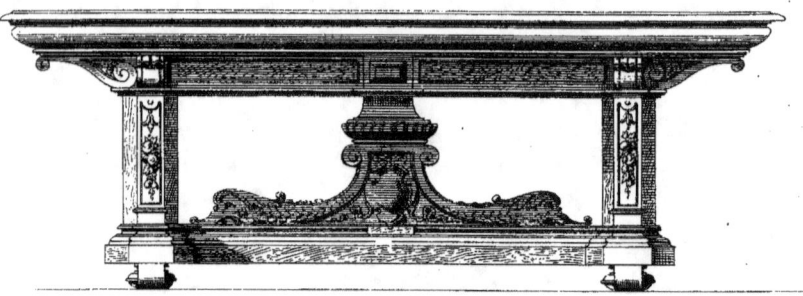

TABLES d'ANTICHAMBRE FRANÇOIS 1ᵉʳ

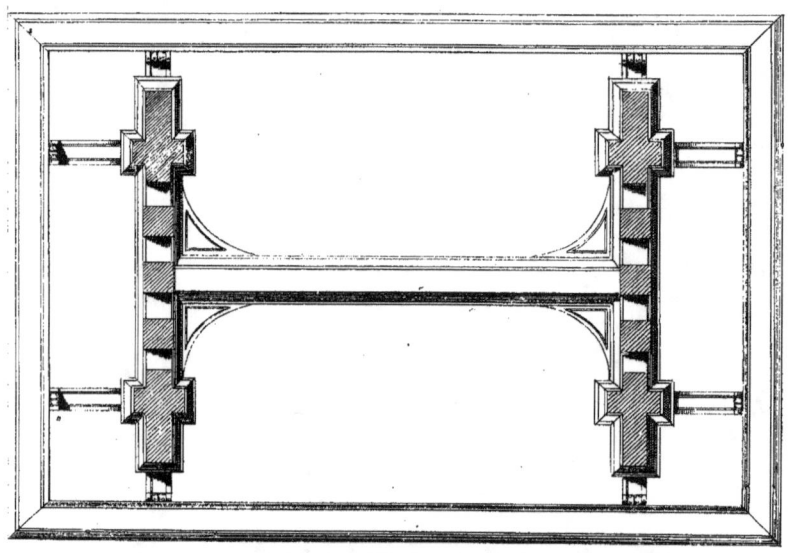

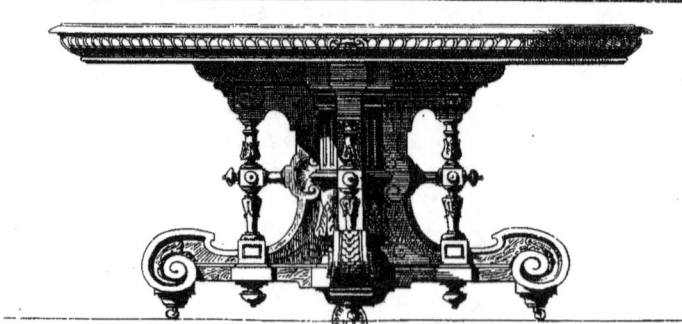

TABLE DE SALLE A MANGER RENAISSANCE

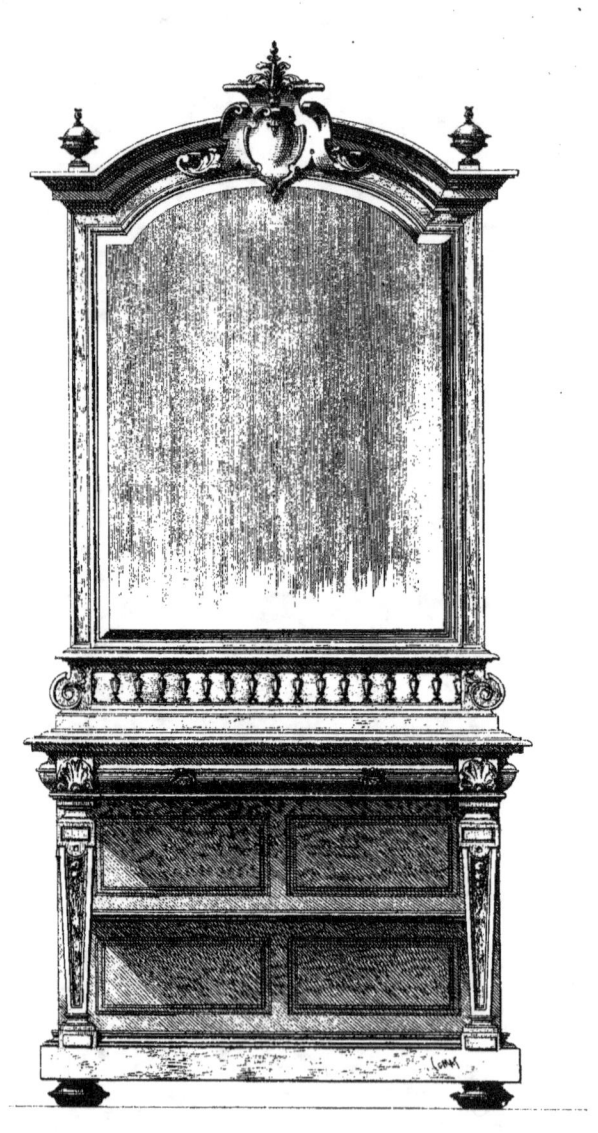

DRESSOIR AVEC GLACE RENAISSANCE

SUPPLÉMENT DU TRAITÉ D'ÉBÉNISTERIE

BUFFET ÉTAGÈRE FRANÇOIS 1er

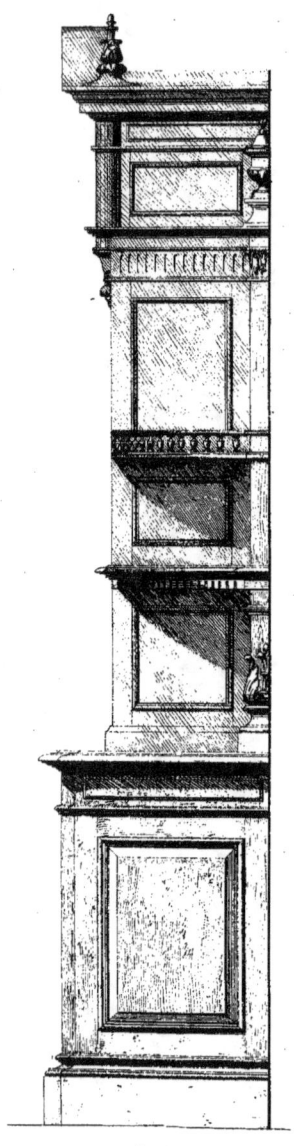

Pl. 21

Pl. 20 Pl. 34. Pl. 6.

VUE DE CÔTE DES PLANCHES 6, 20 et 34.

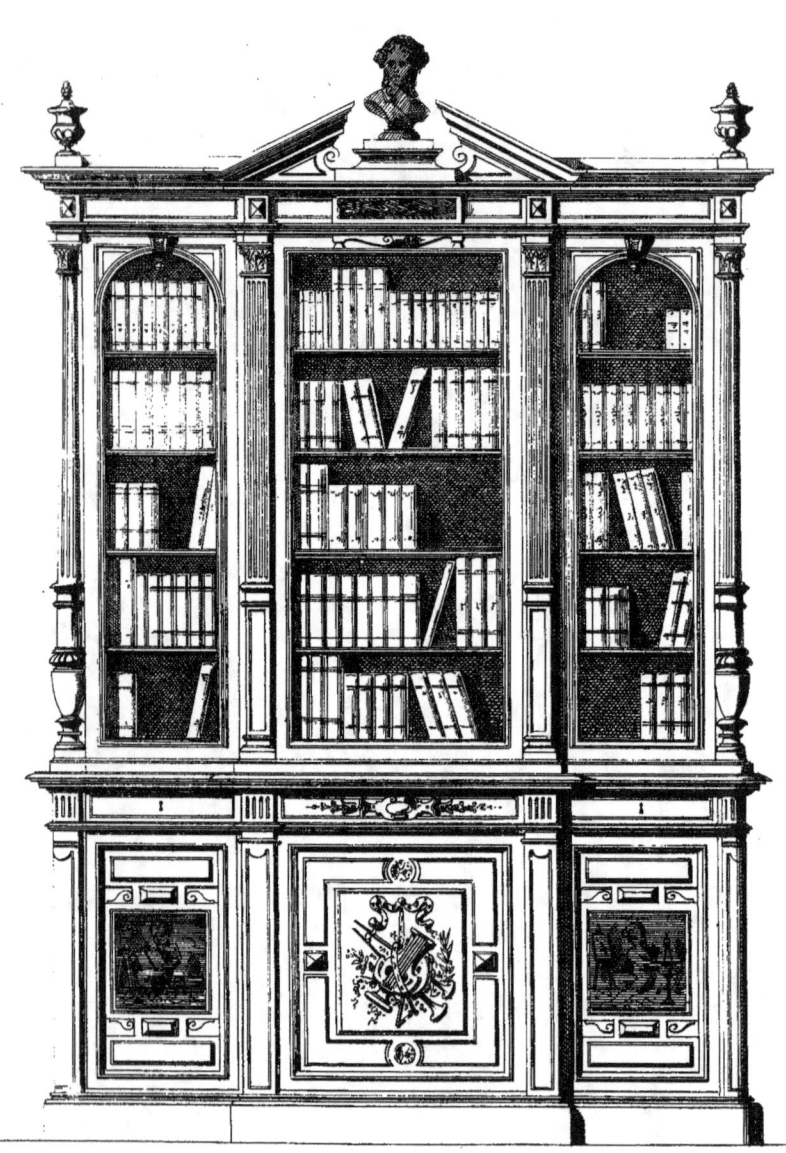

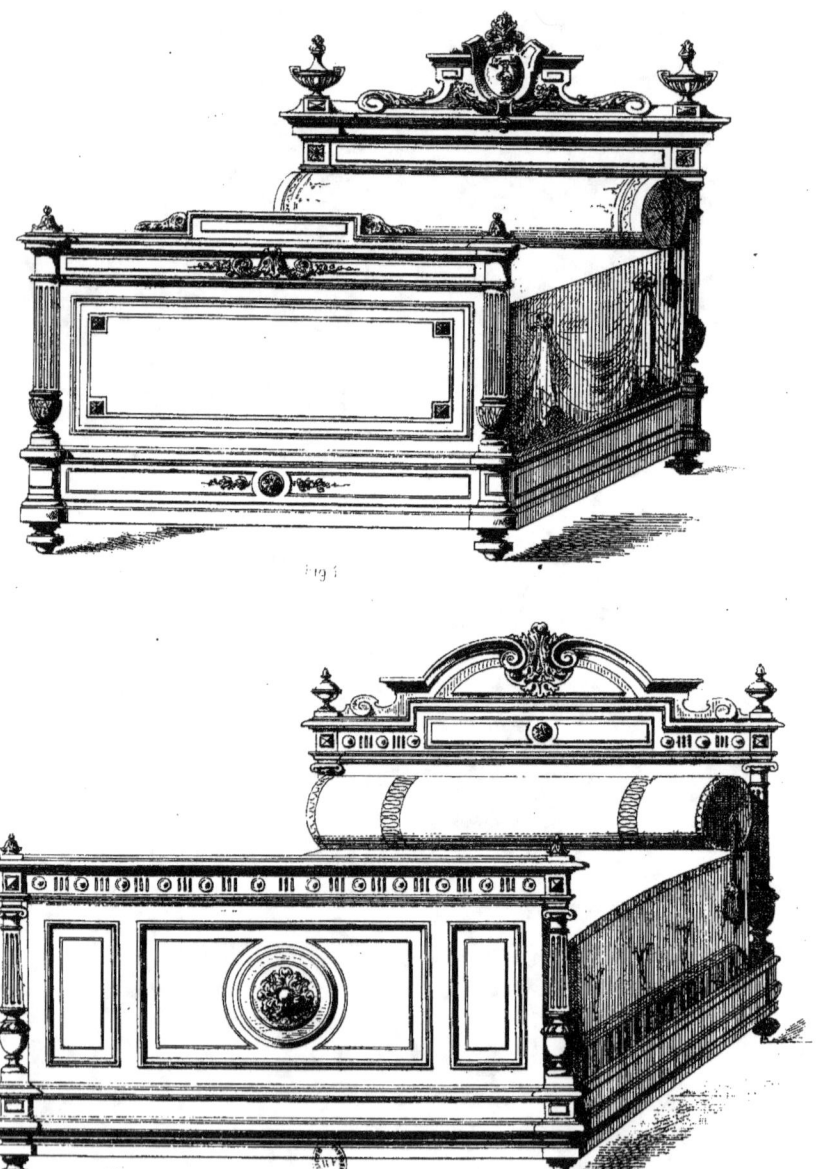

Fig 1 LIT LOUIS XVI — Fig 2 LIT RENAISSANCE

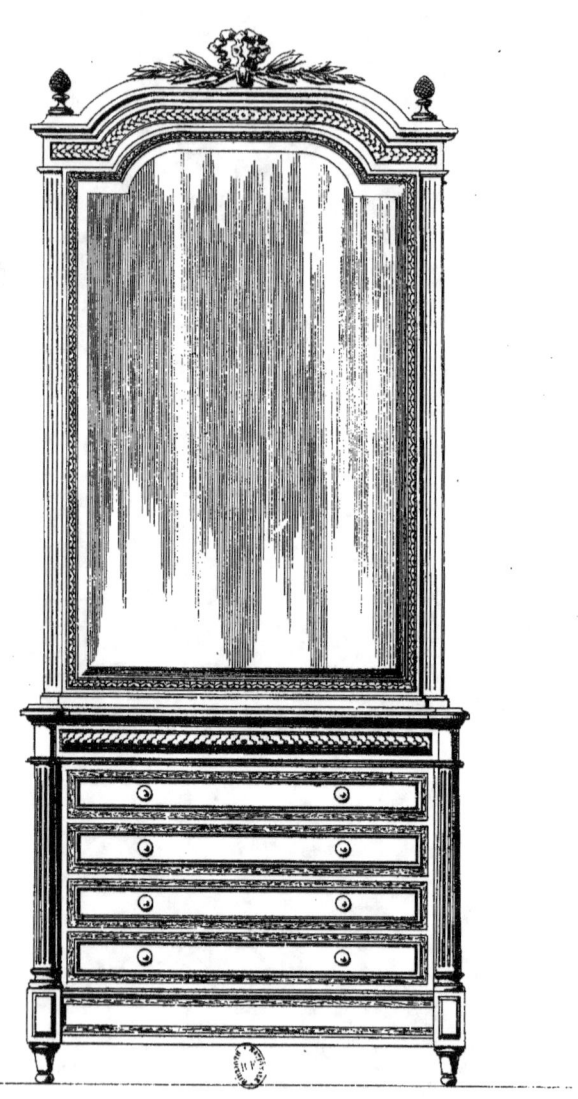

COMMODE AVEC GLACE LOUIS XVI

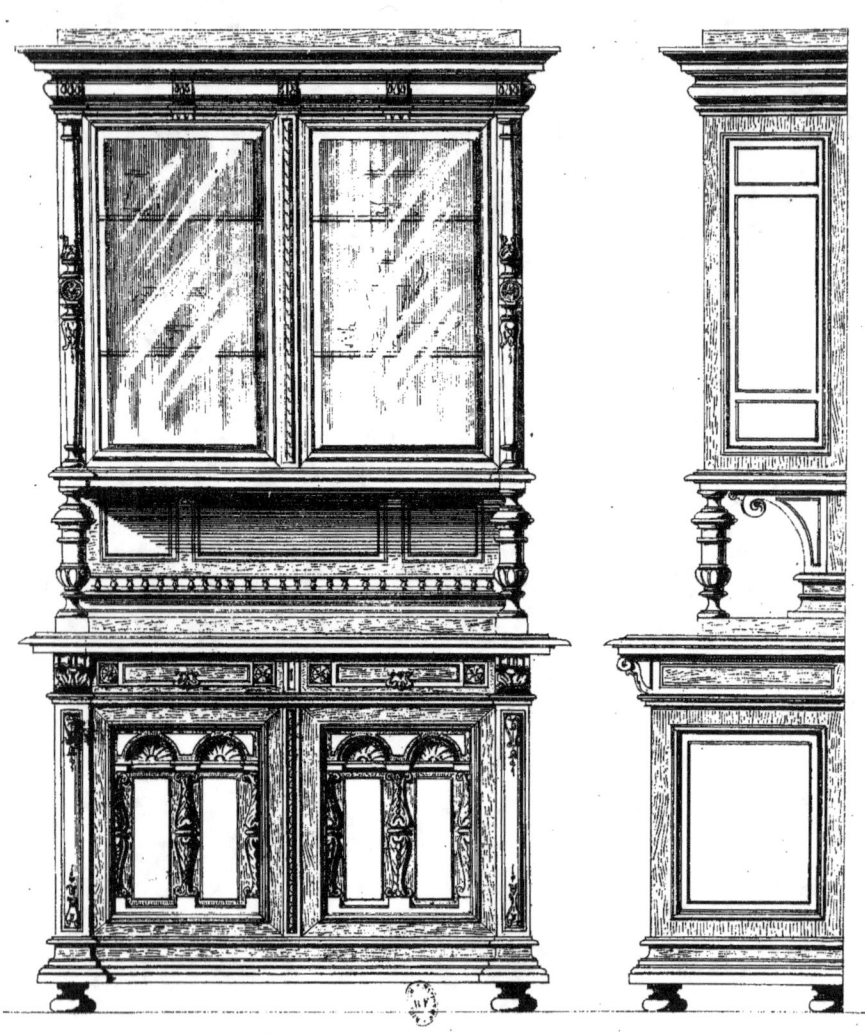

PETIT BUFFET RENAISSANCE

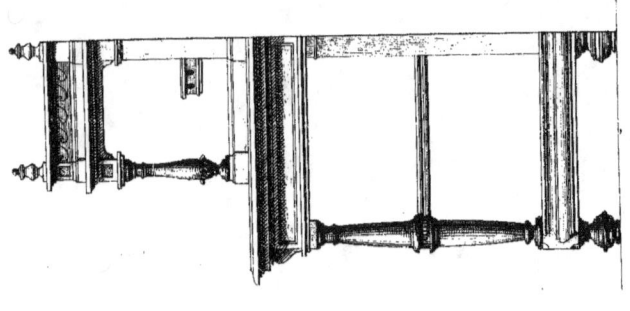
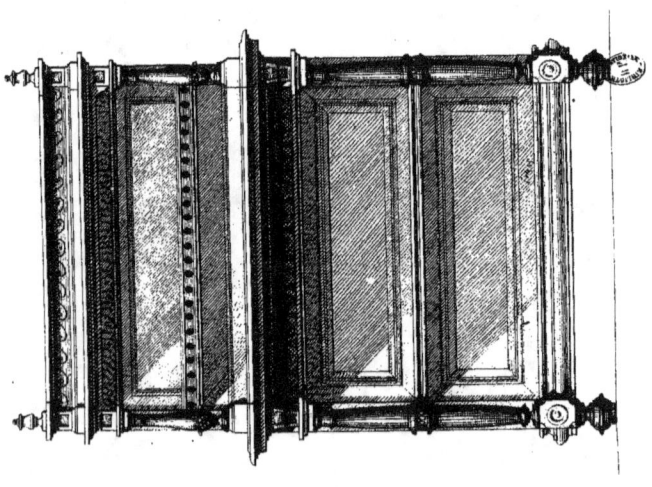

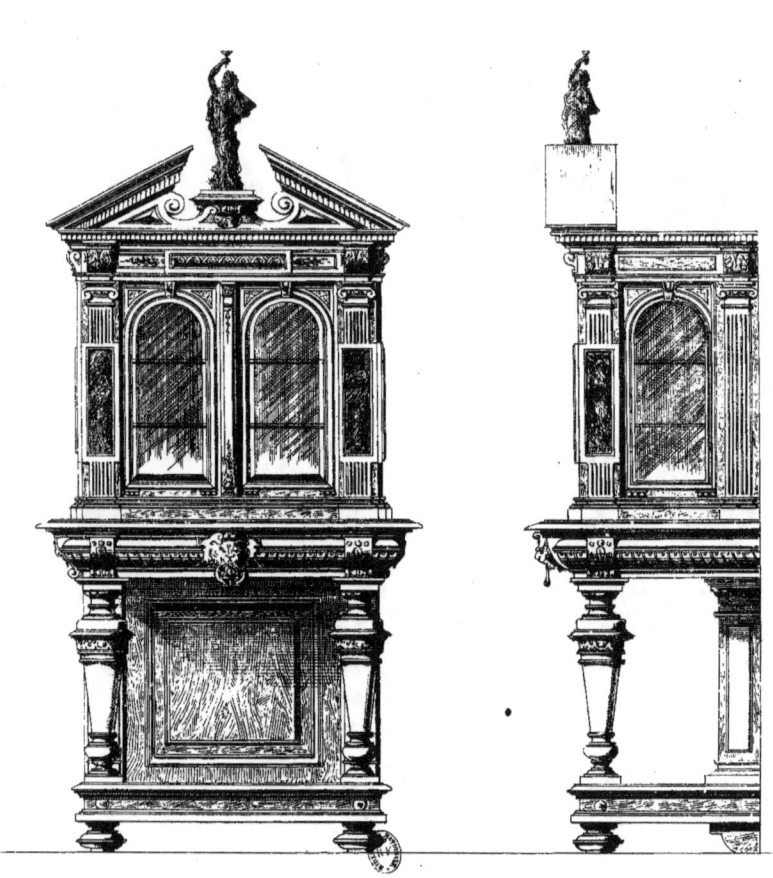

CRÉDENCE HENRI II

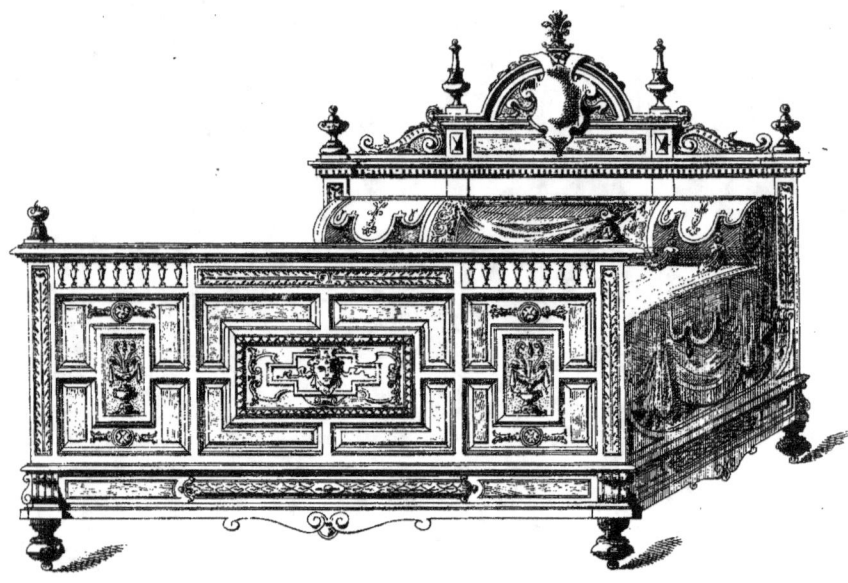
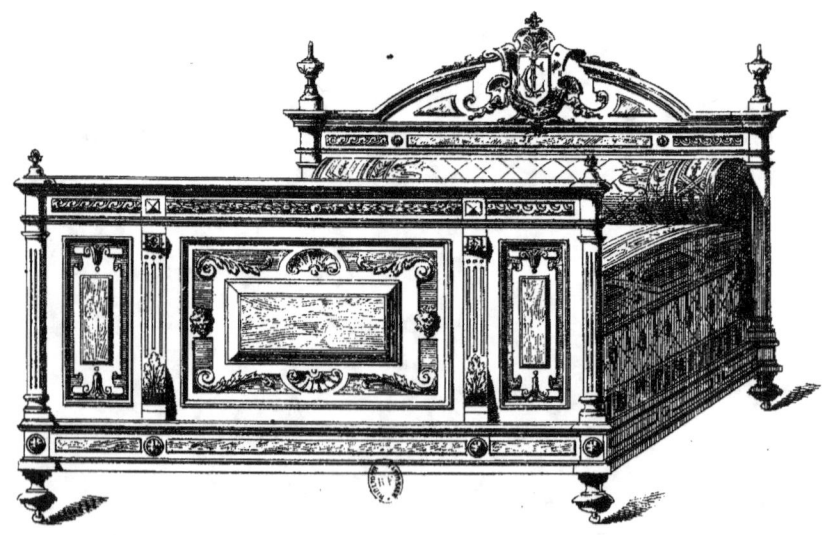

LITS RENAISSANCE

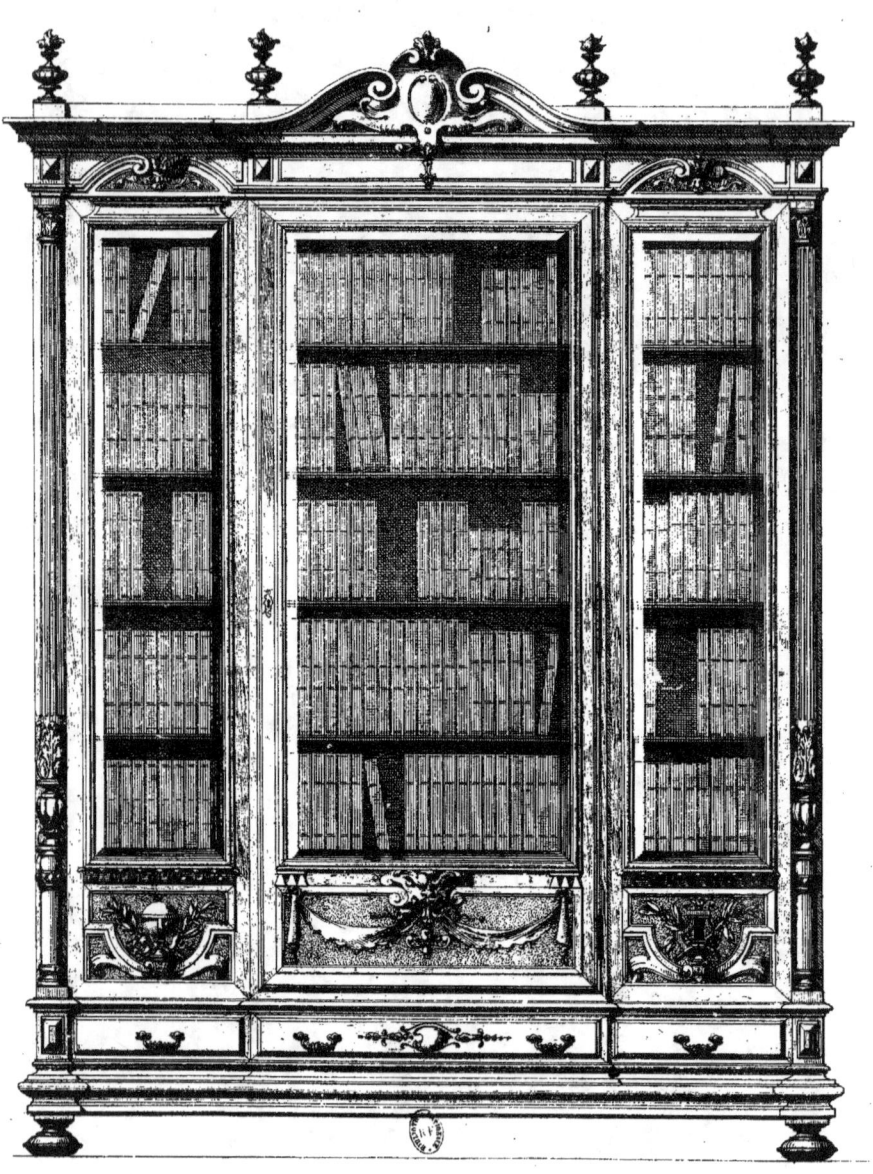

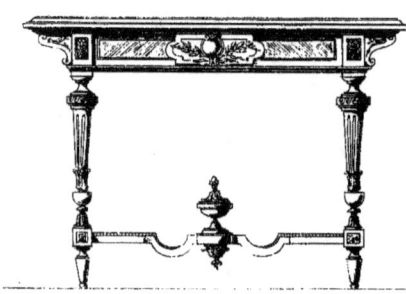
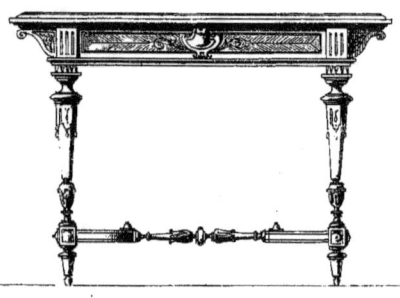

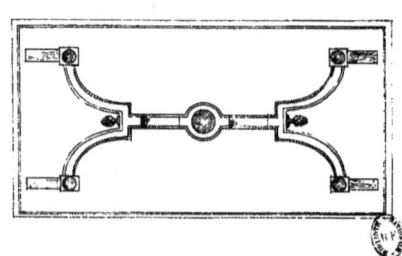
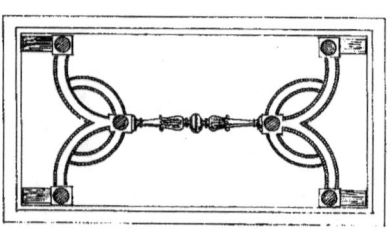

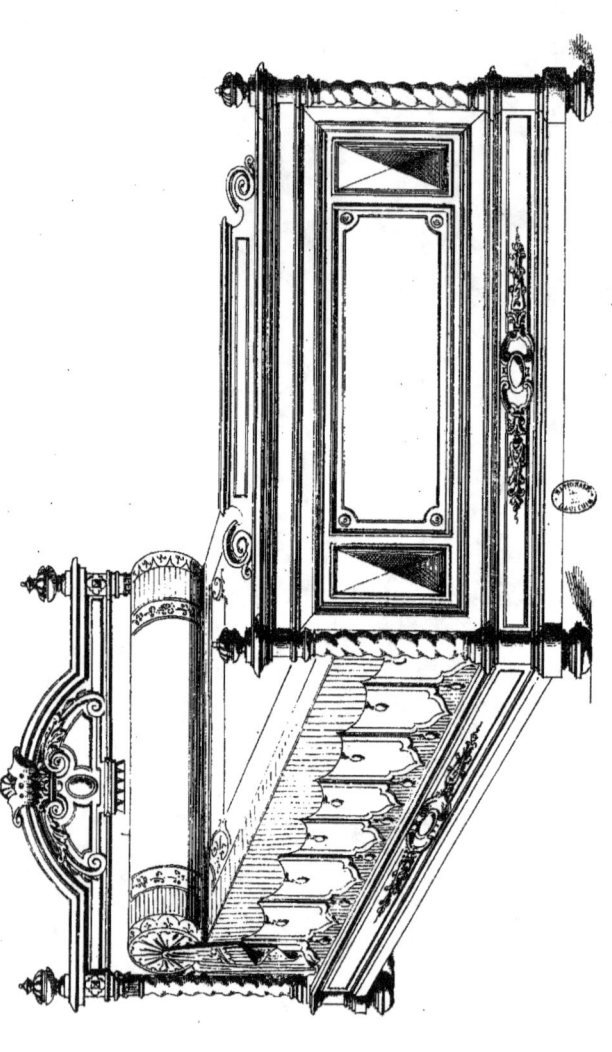

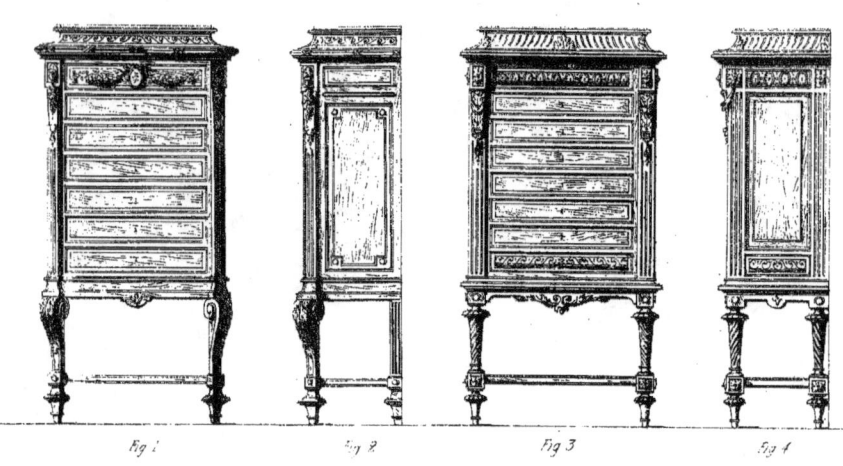

Fig 1. Fig 2. Fig 3. Fig 4.

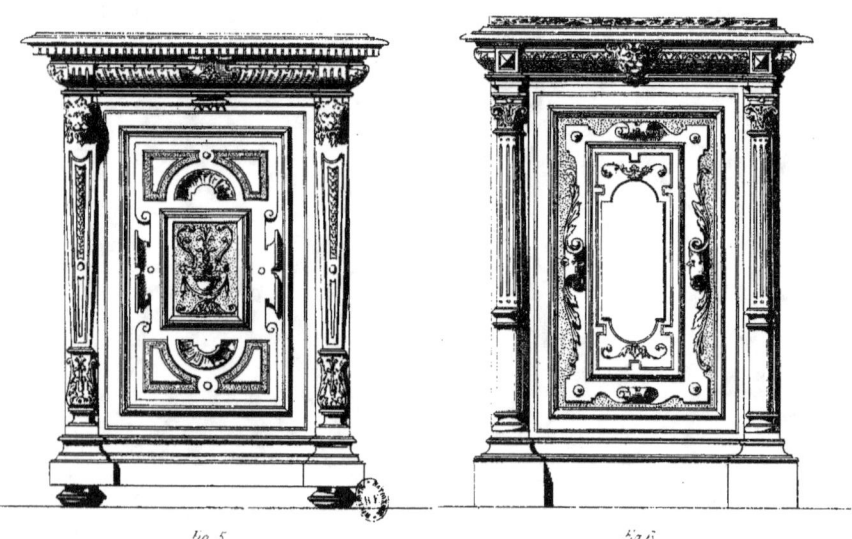

Fig 5. Fig 6.

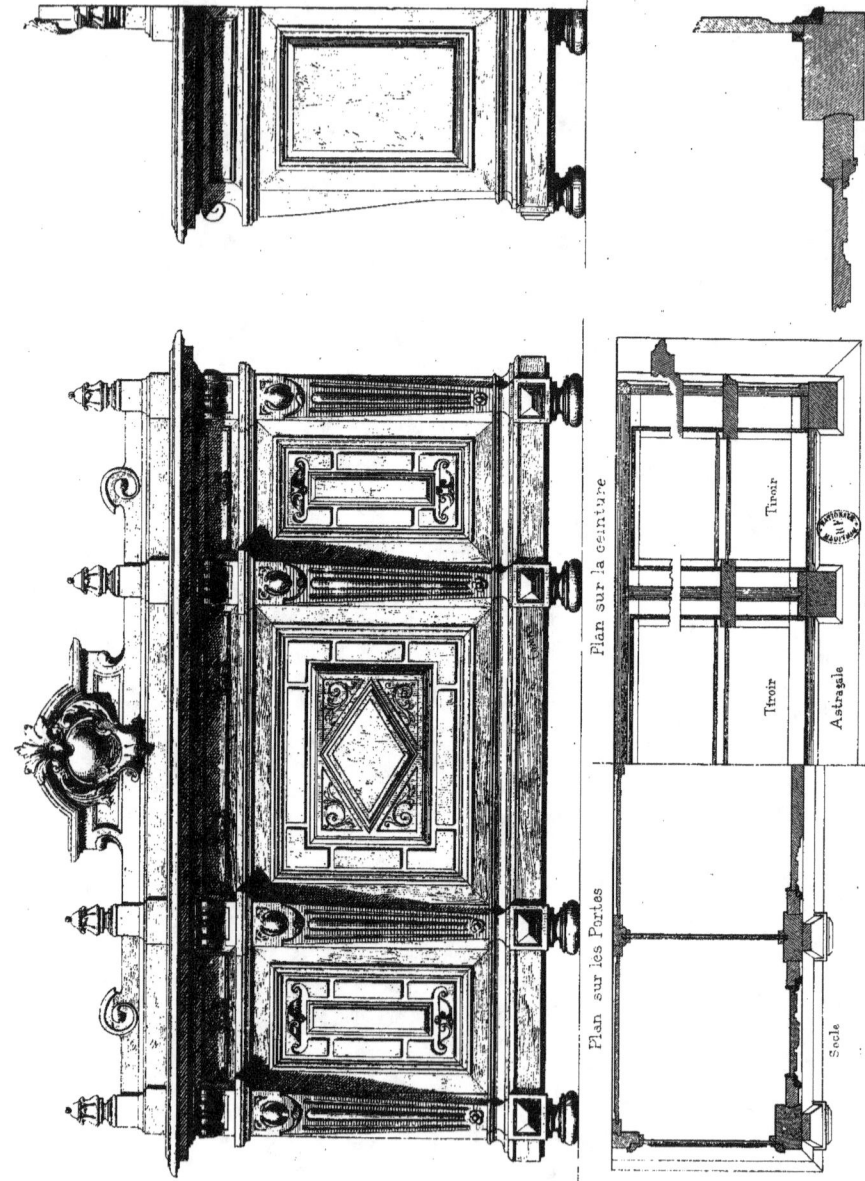

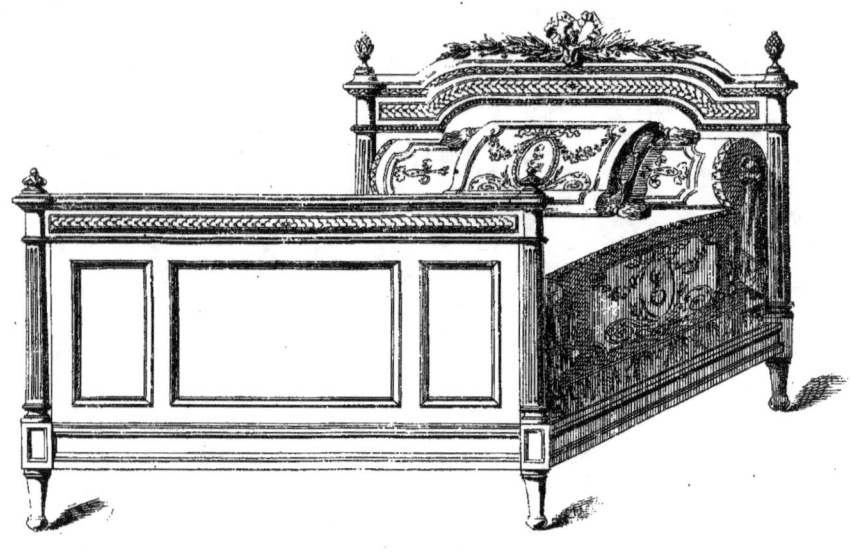
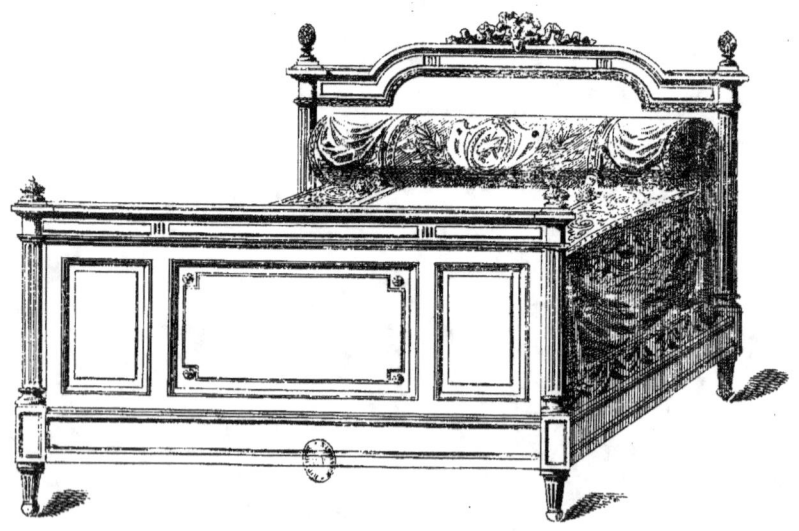

LITS LOUIS XVI

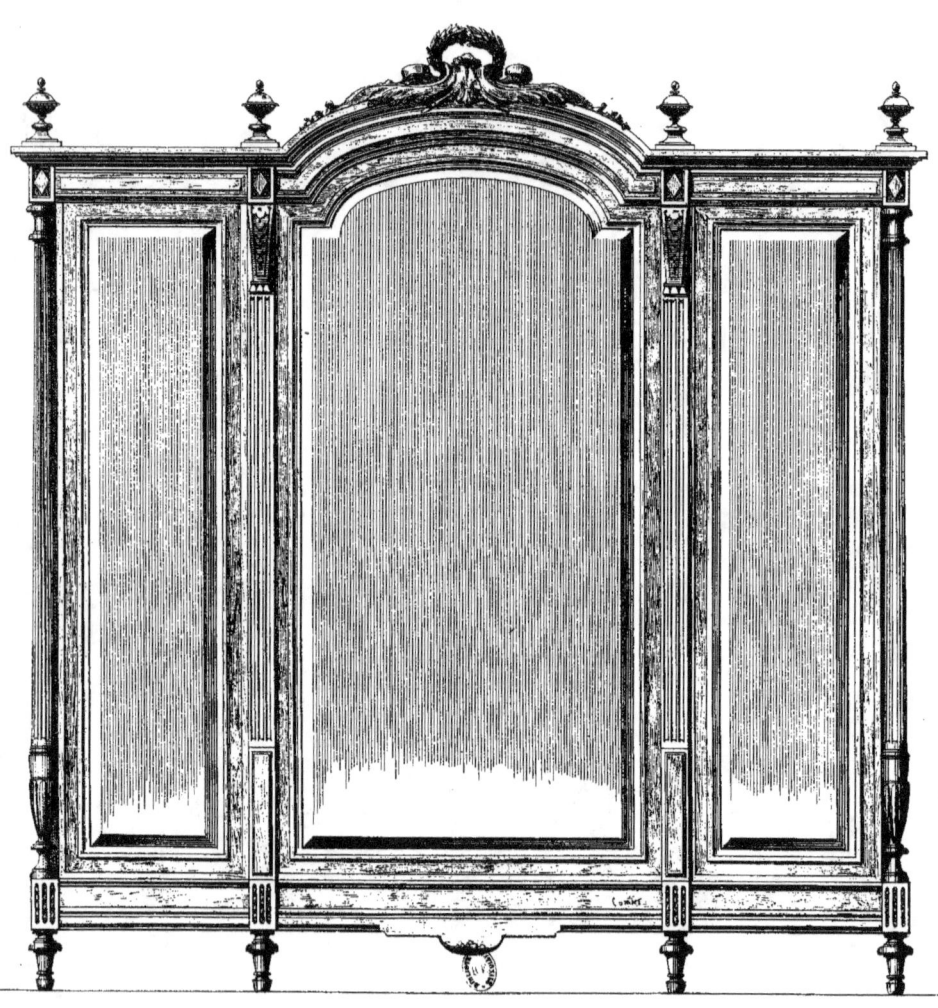

ARMOIRE A 3 PORTES LOUIS XVI

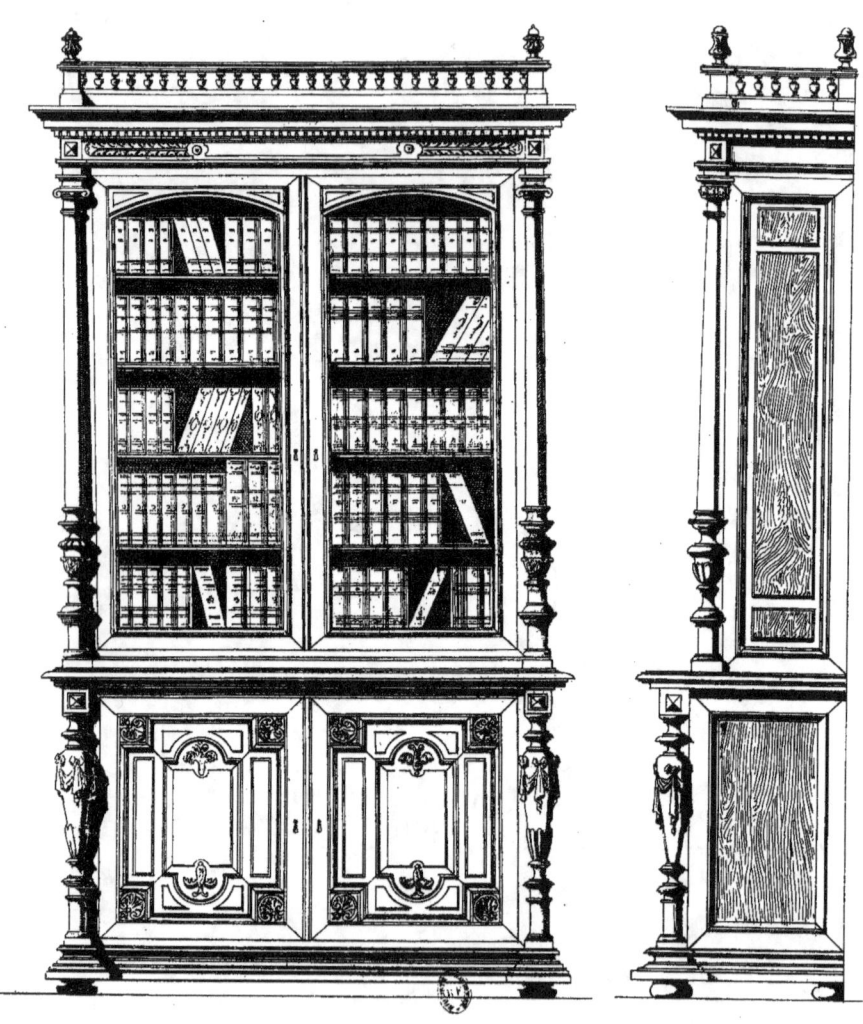

PETITE BIBLIOTHÈQUE RENAISSANCE

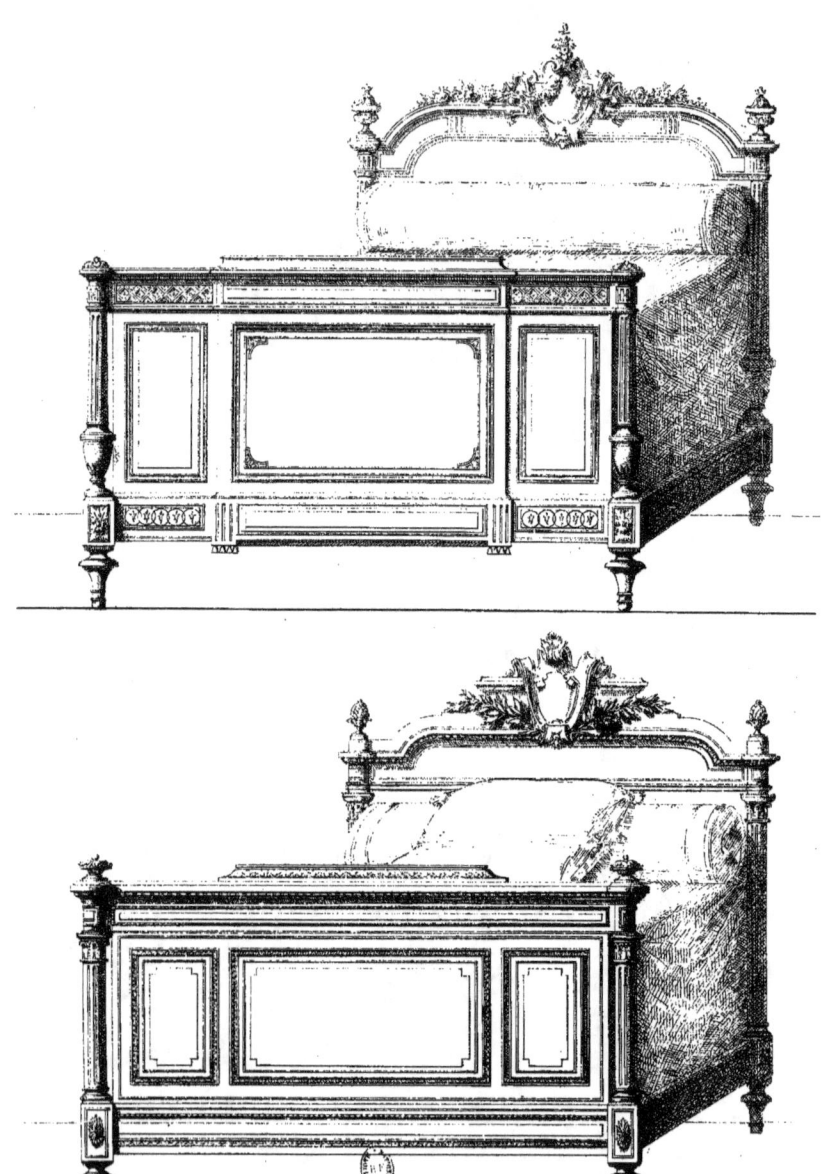

LITS LOUIS XVI

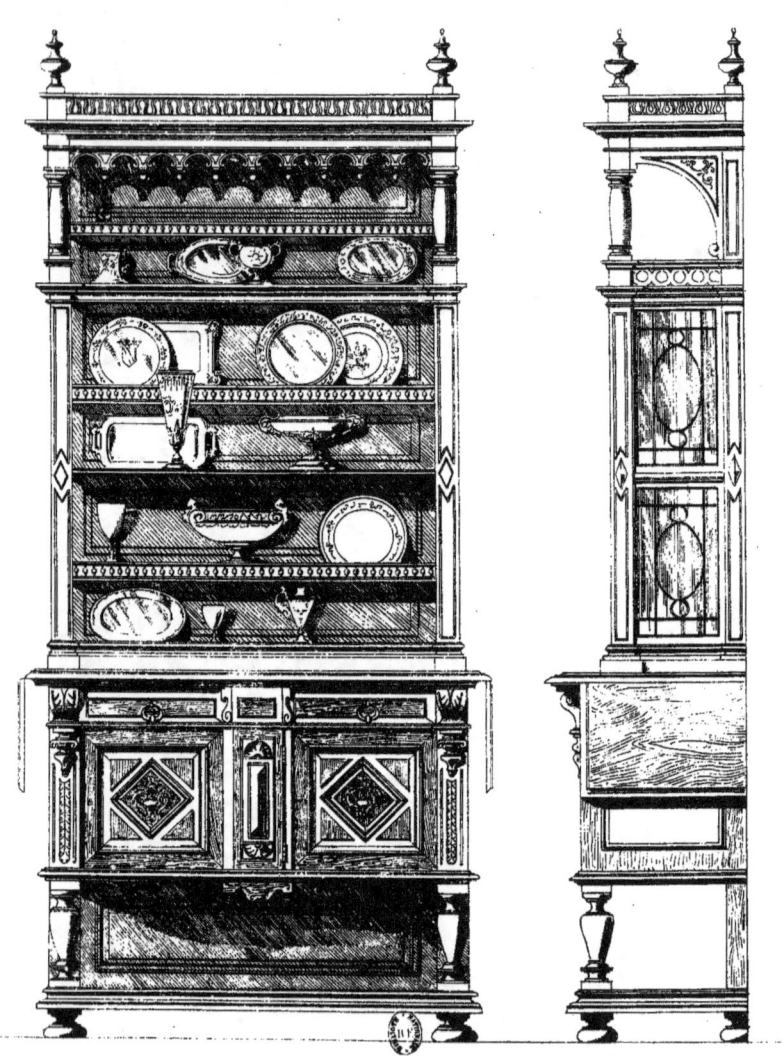

PANETIÈRE VAISSELLIER RENAISSANCE

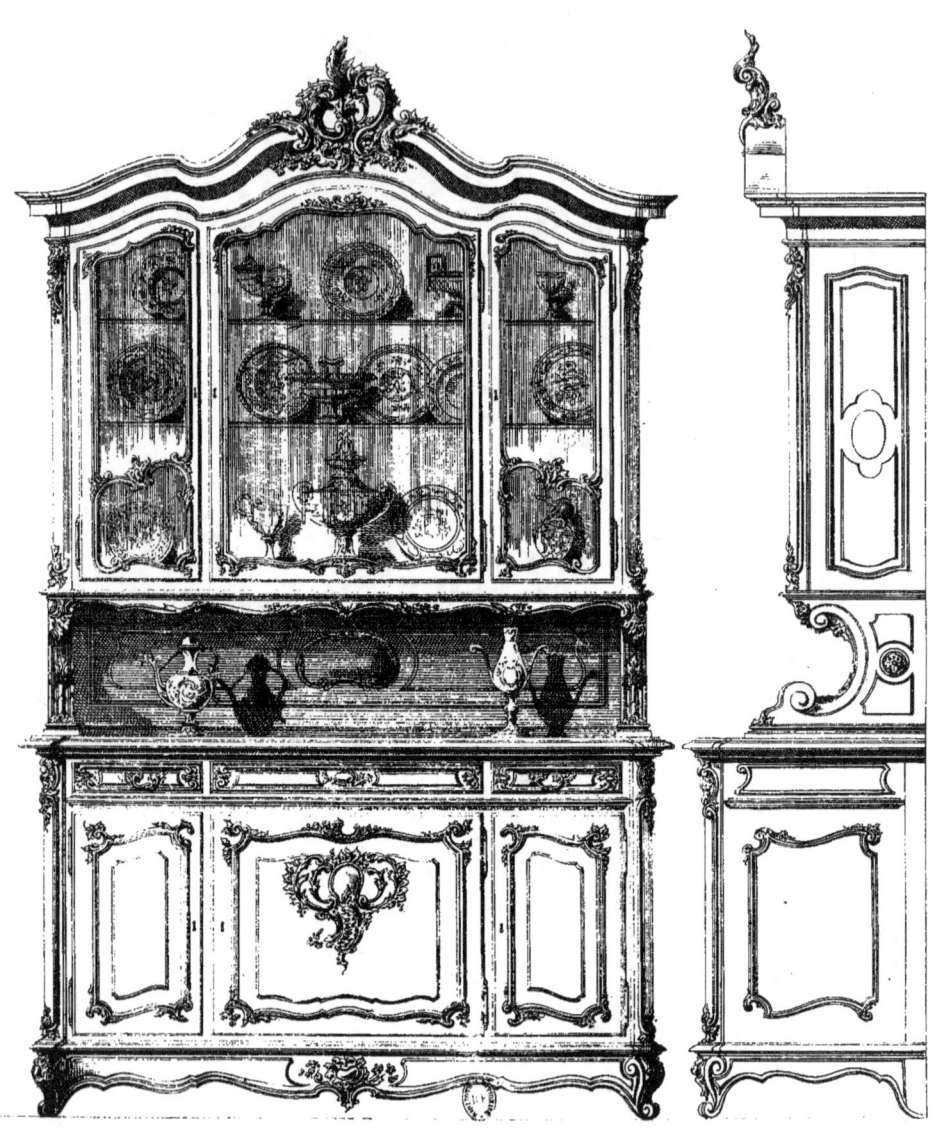

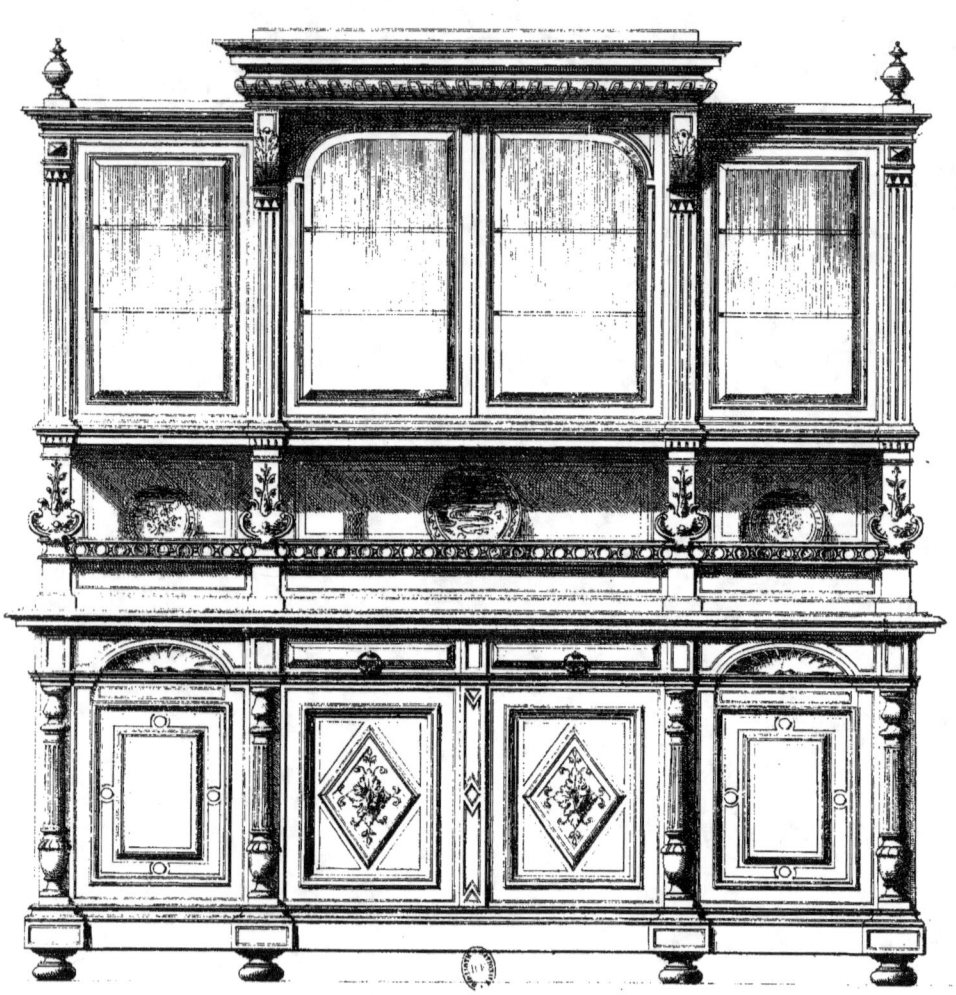

BUFFET RENAISSANCE

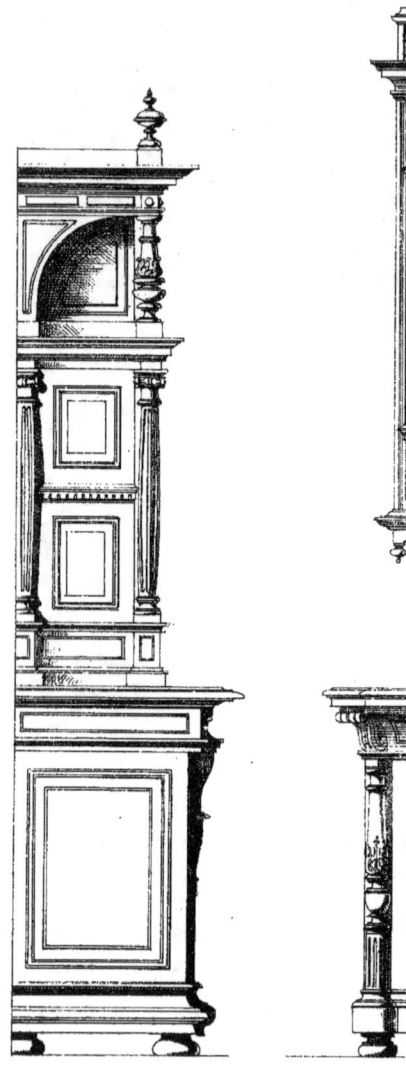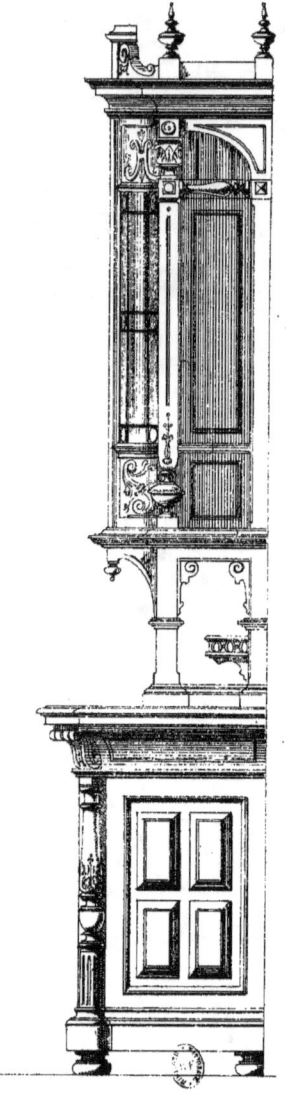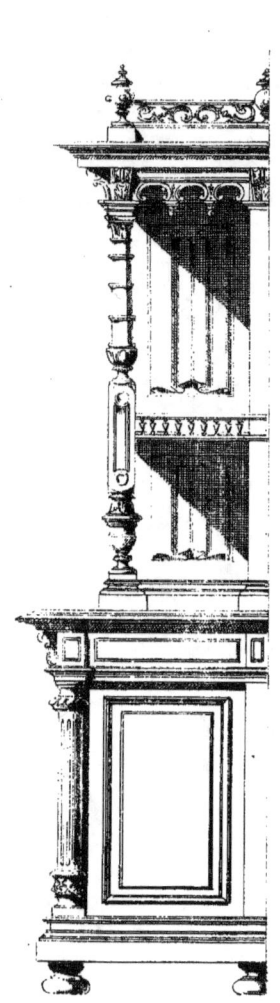

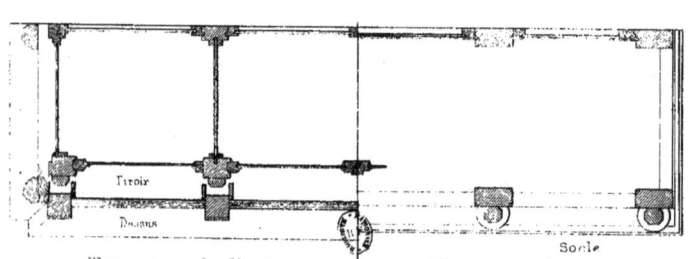

BIBLIOTHÈQUE GOTHIQUE.

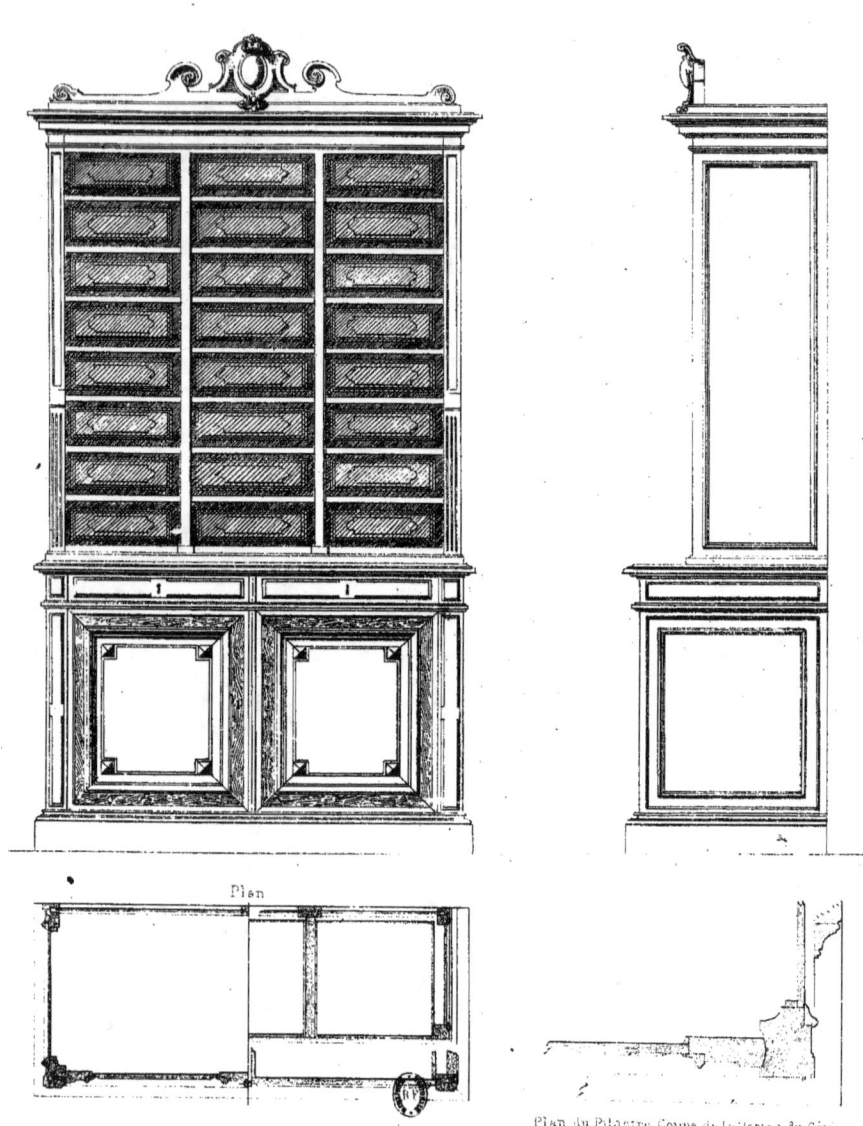

Plan du Pilastre Coupe de la Porte & du Côté

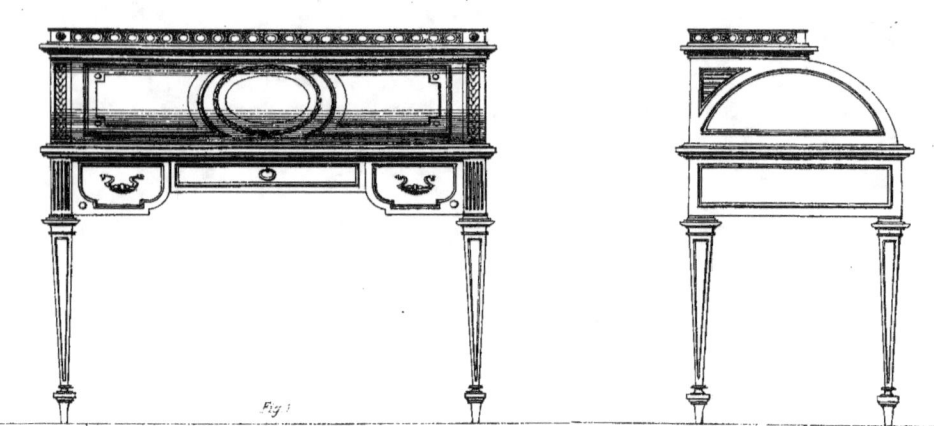

Fig. 1

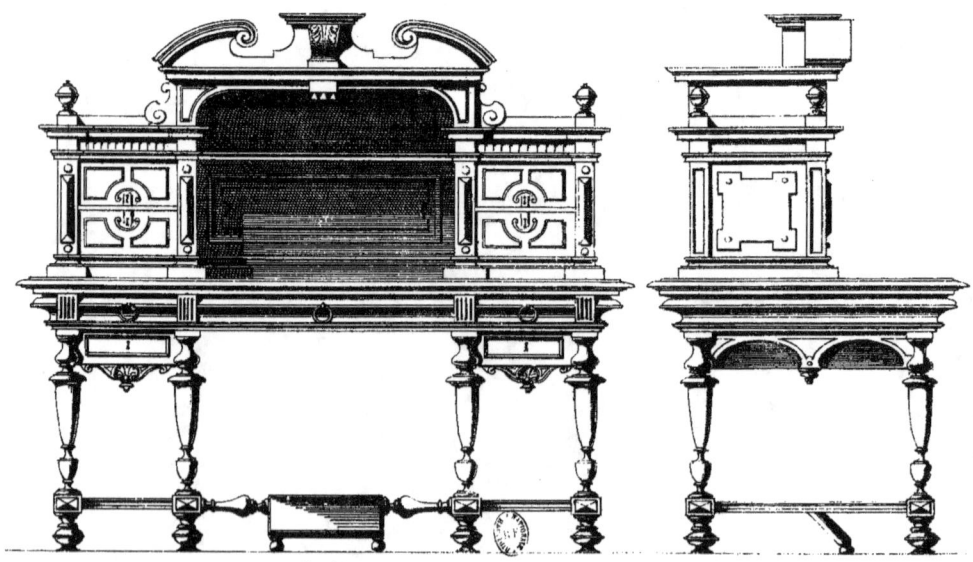

Fig. 2

BUREAUX

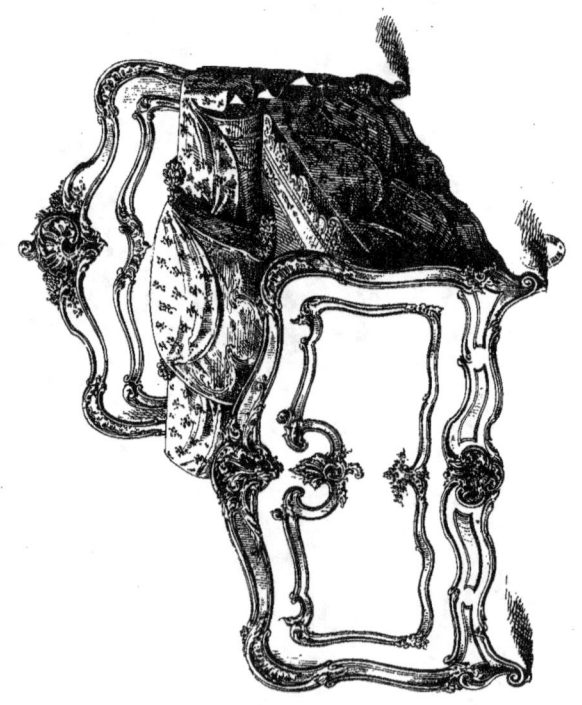

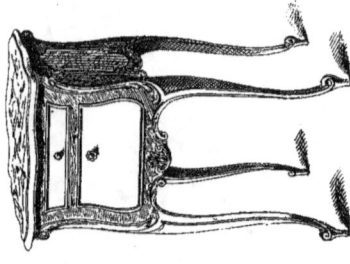

Fig: 1. Planche. 44.

Fig: 1. Planche. 78.

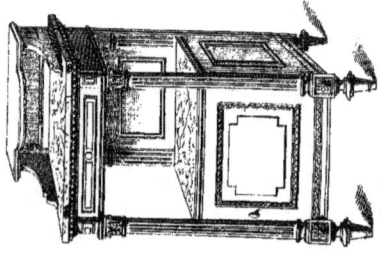

Fig: 2. Planche. 44.

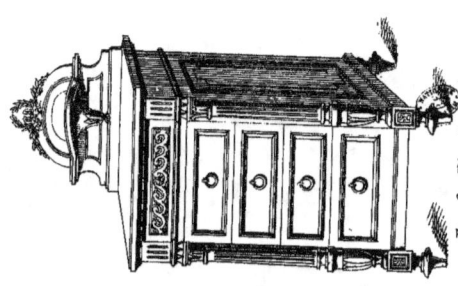

Fig: 2. Planche. 67.

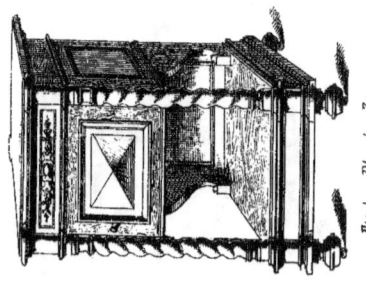

Fig: 1. Planche. 37.

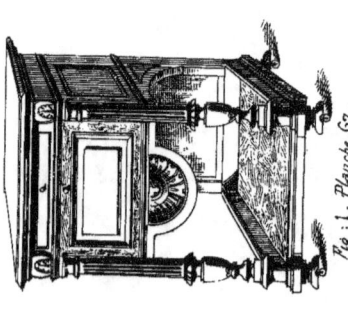

Fig: 1. Planche. 67.

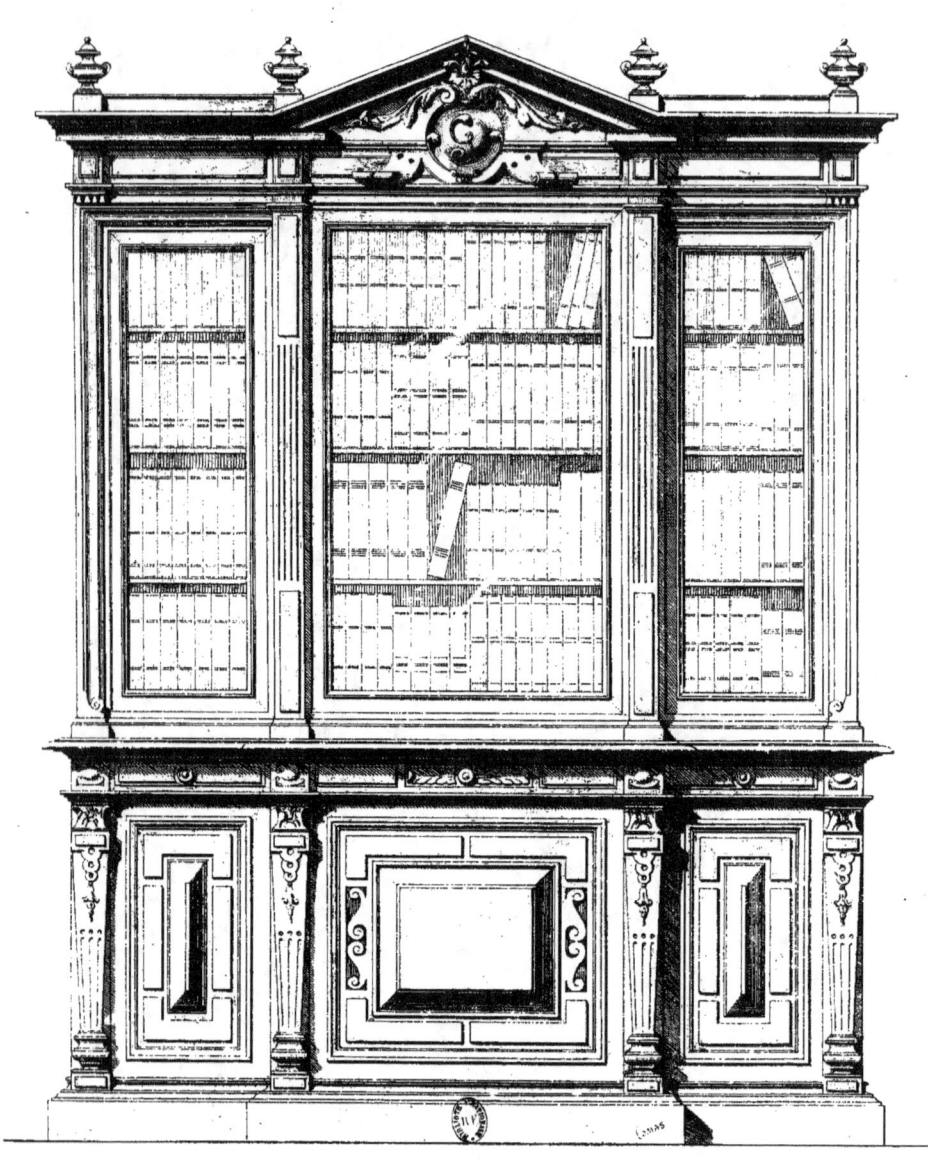

BIBLIOTHÈQUE RENAISSANCE

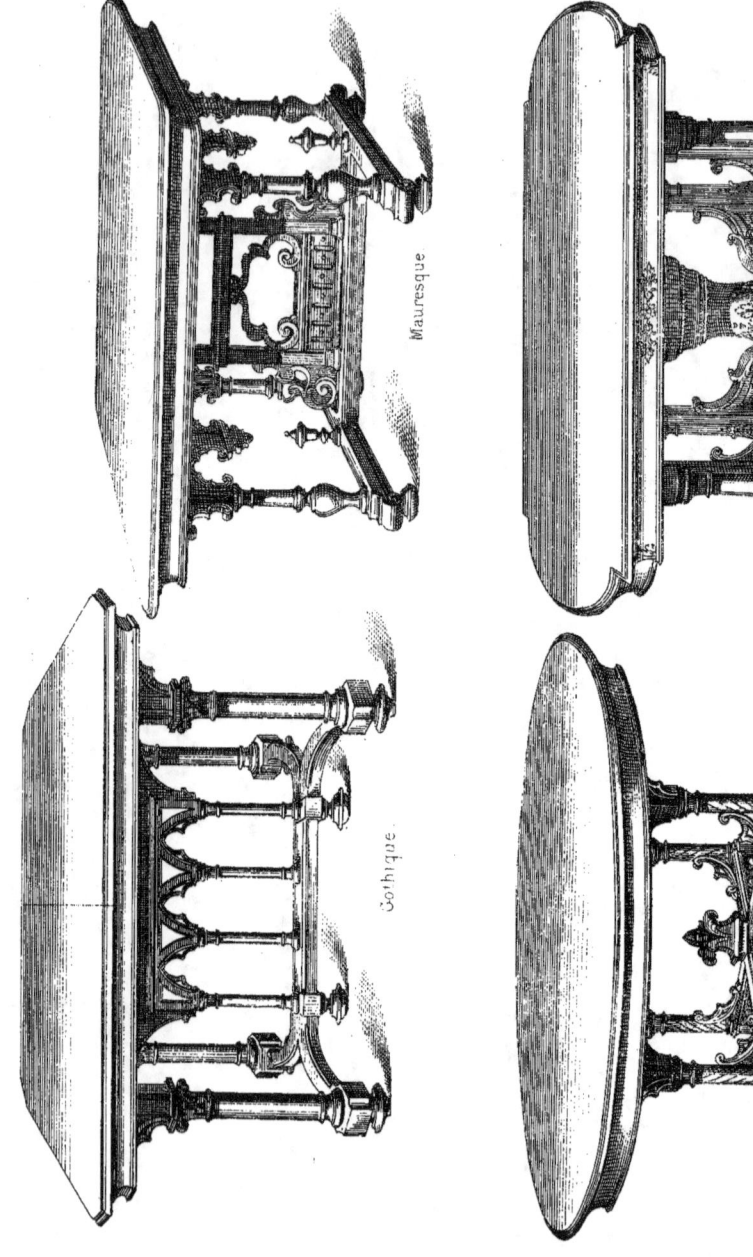

Pl. 57

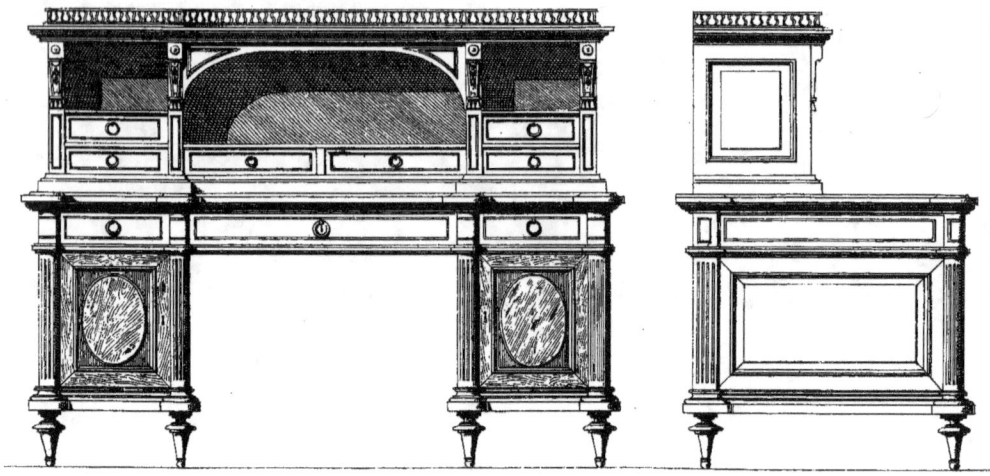

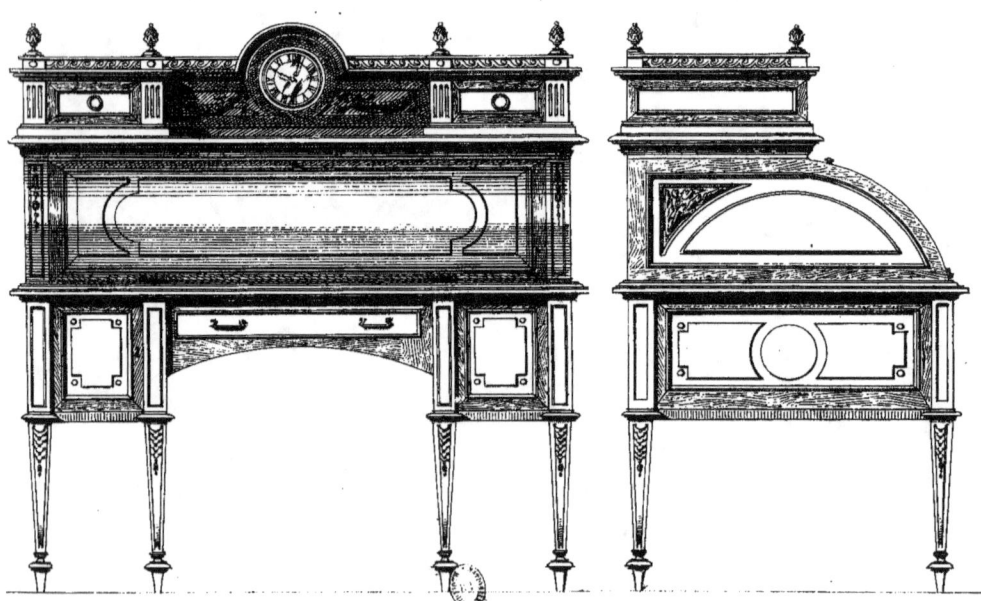

BUREAUX LOUIS XVI N° 10

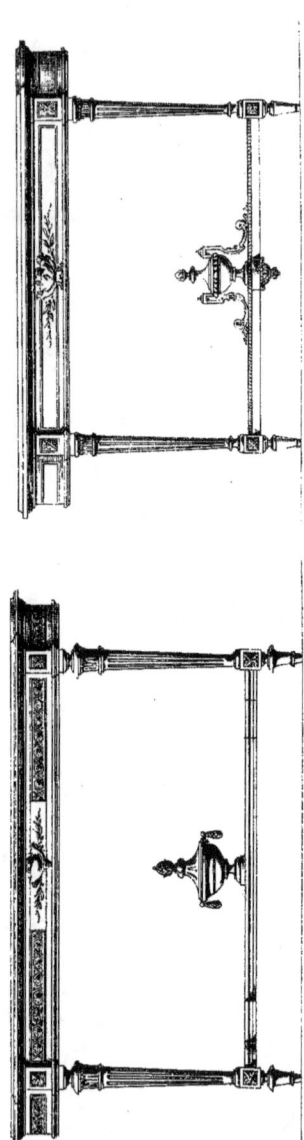
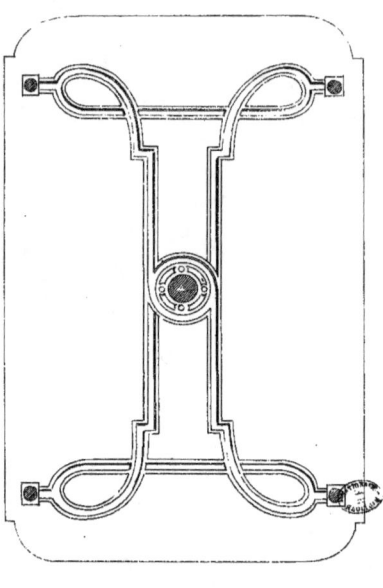
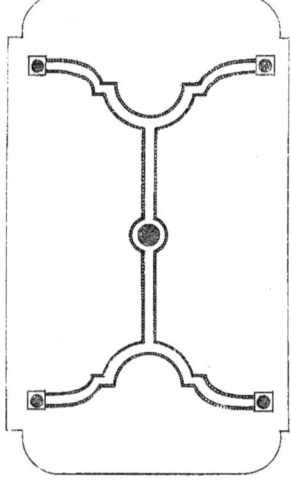

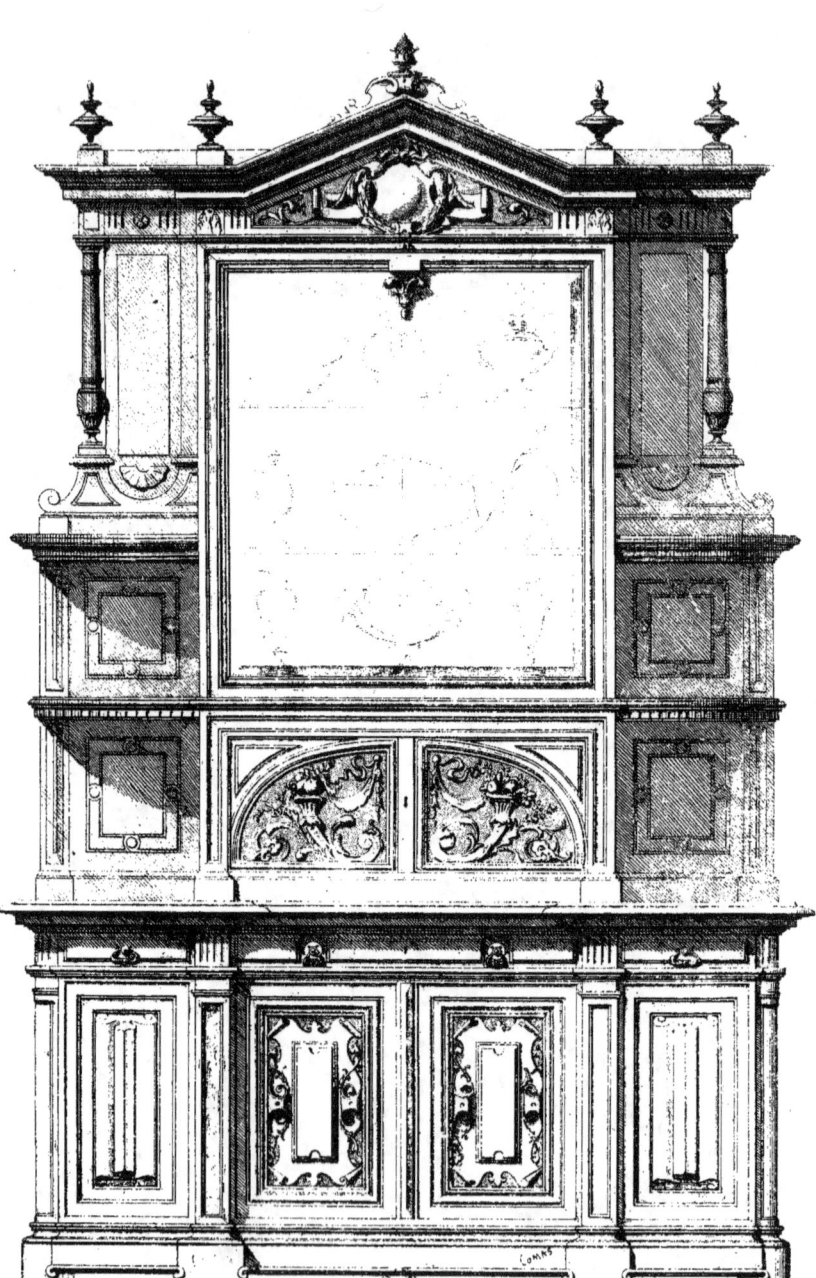

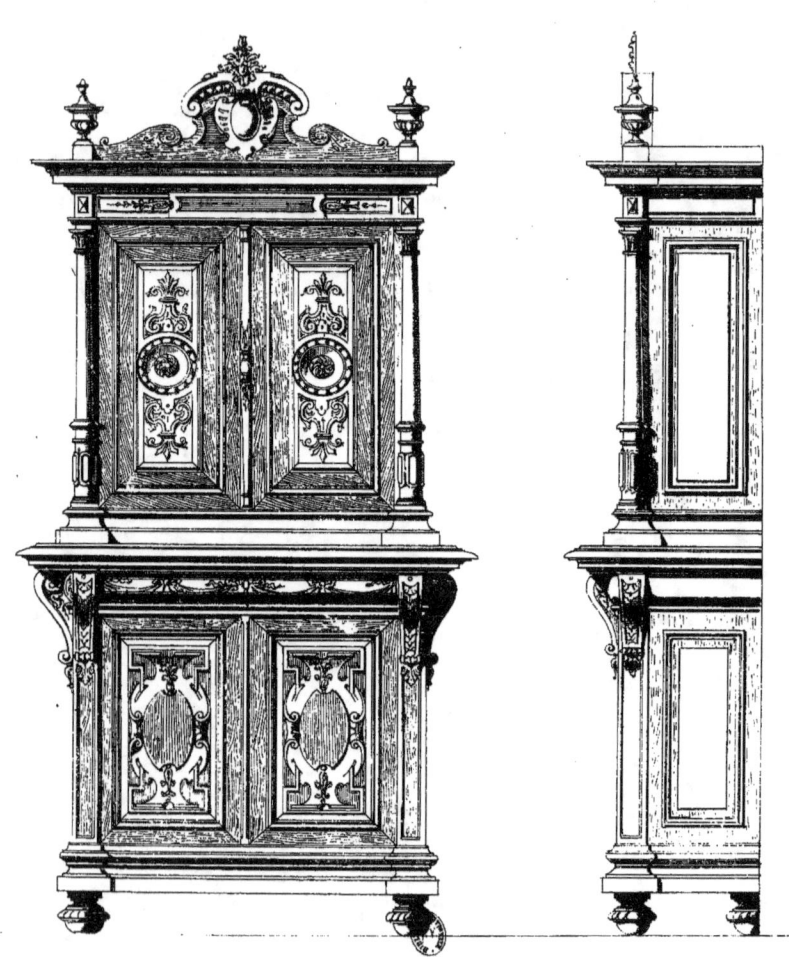

CRÉDENCE LOUIS XIV

Pl 63

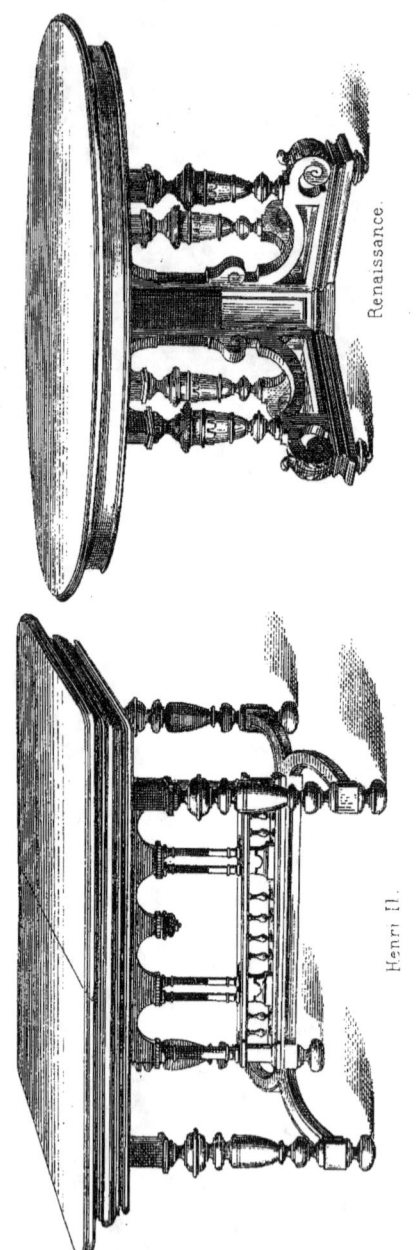

Renaissance.

Henri II.

Louis XIII

François Ier

Marcal Invasté

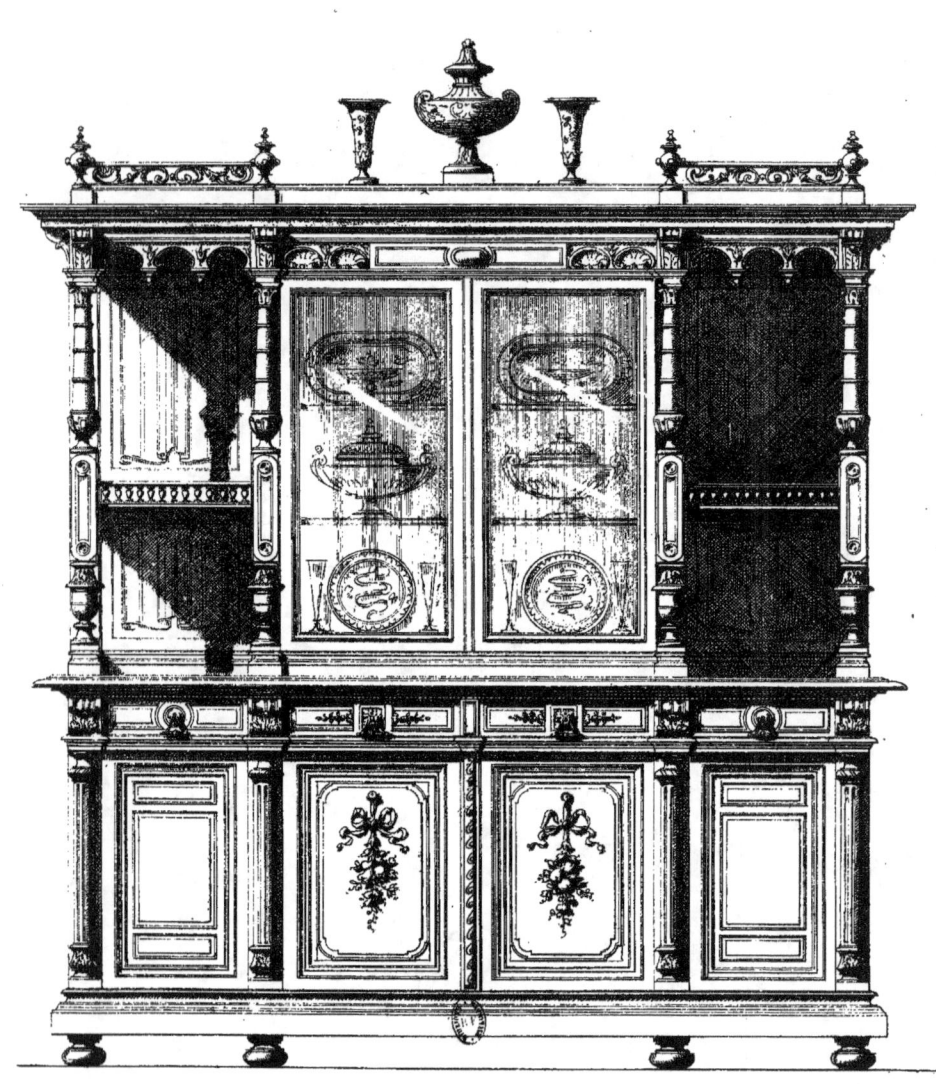

BUFFET DRESSOIR RENAISSANCE

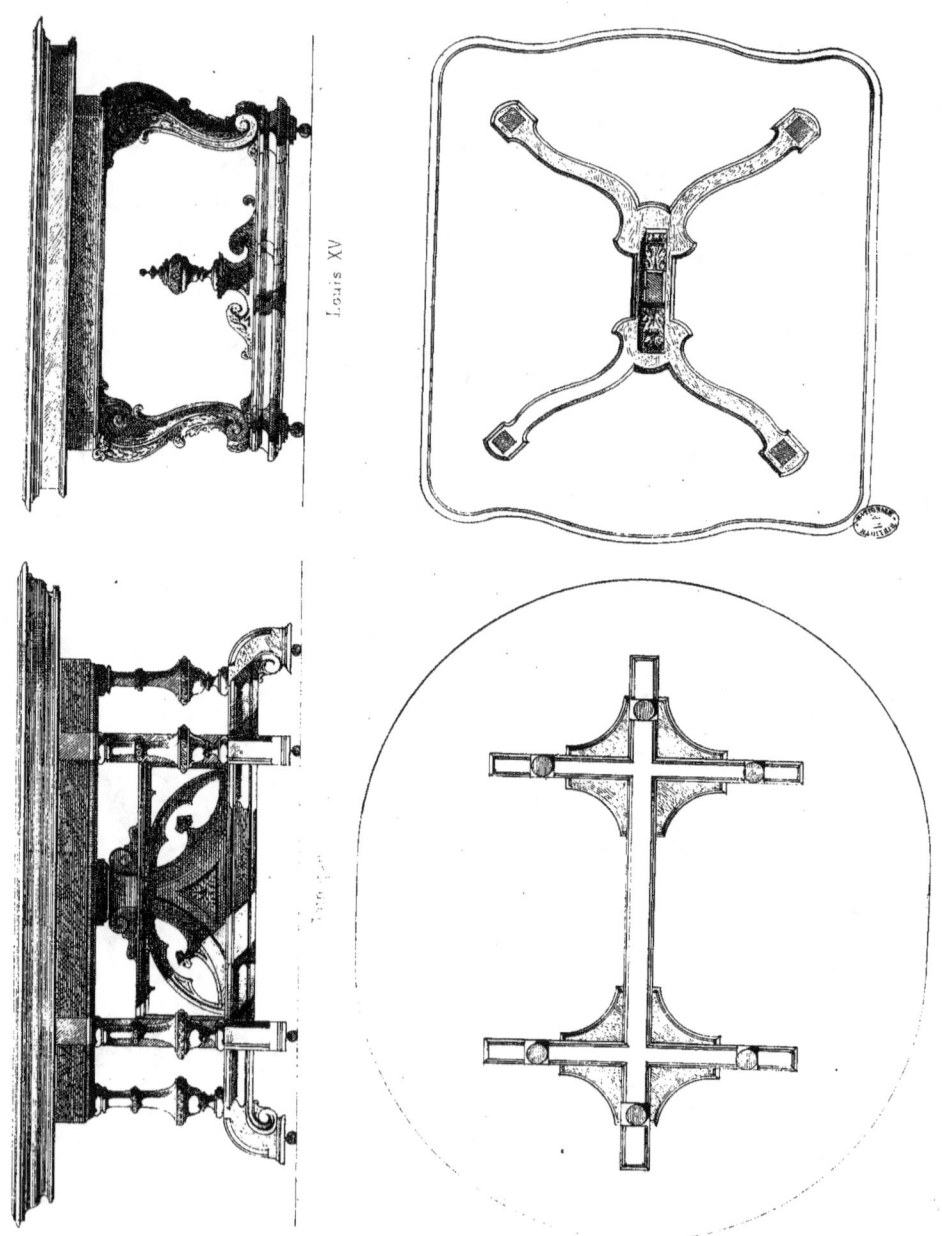

Louis XV

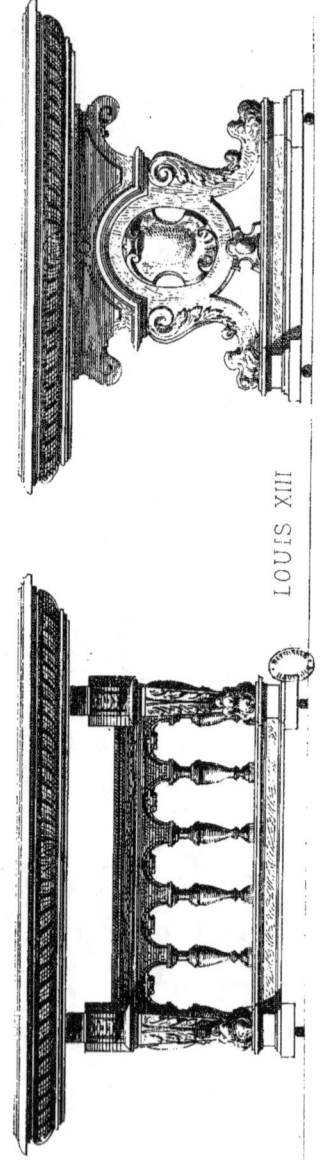

RENAISSANCE

LOUIS XIII

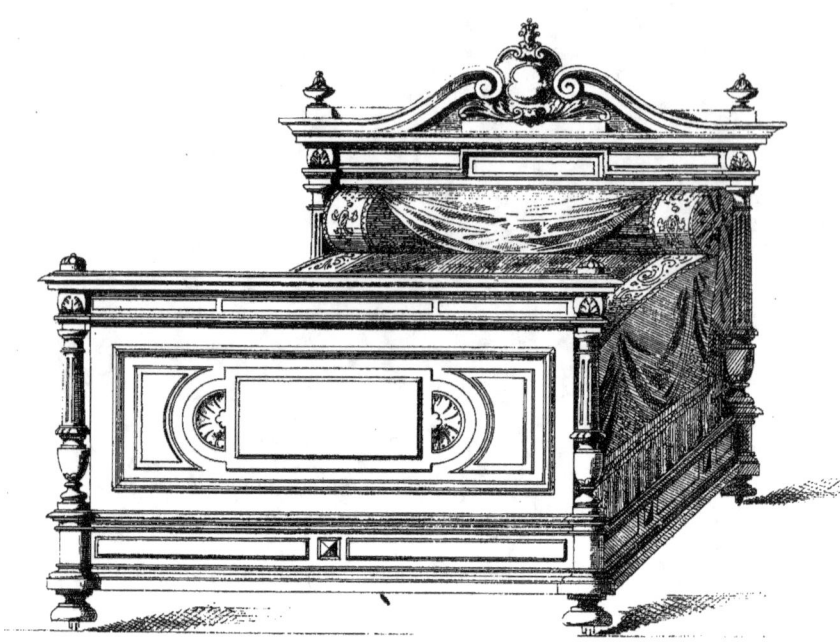

Fig 1.

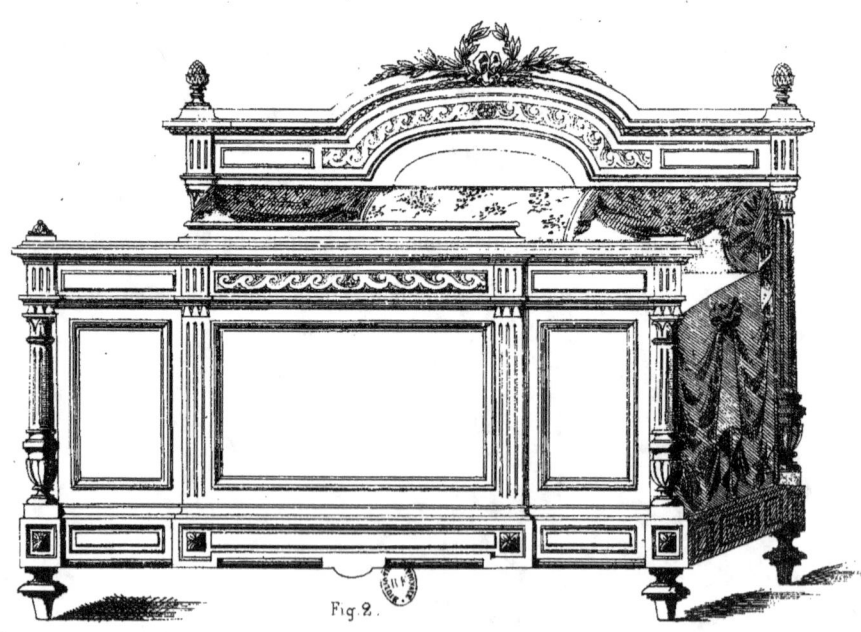

Fig 2.

Fig 1 LIT LOUIS XIII . Fig 2 LIT LOUIS XVI

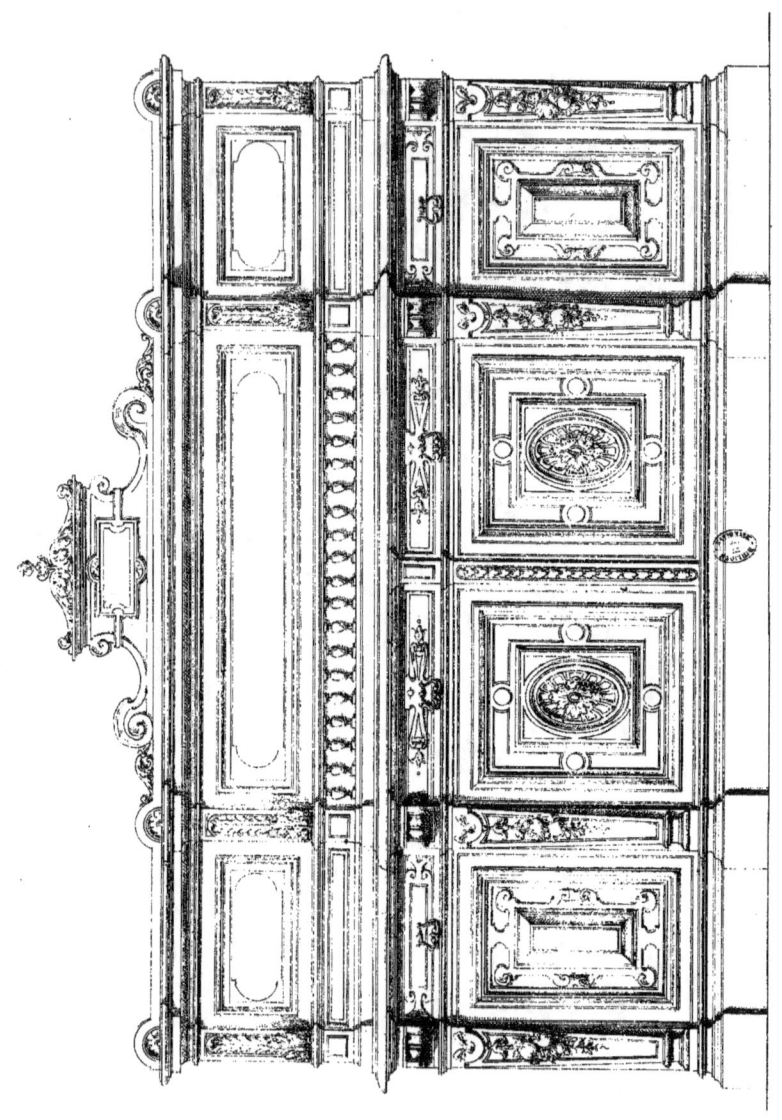

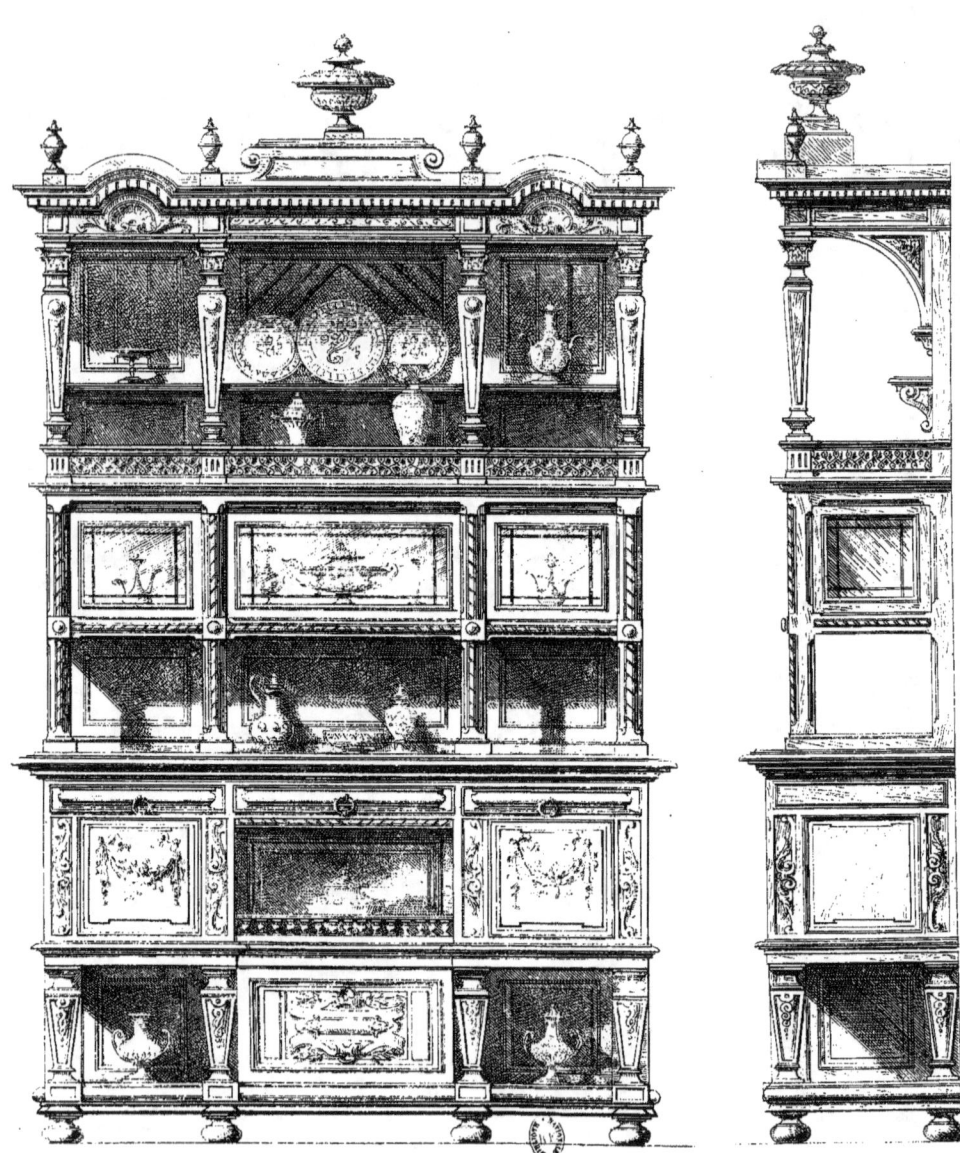

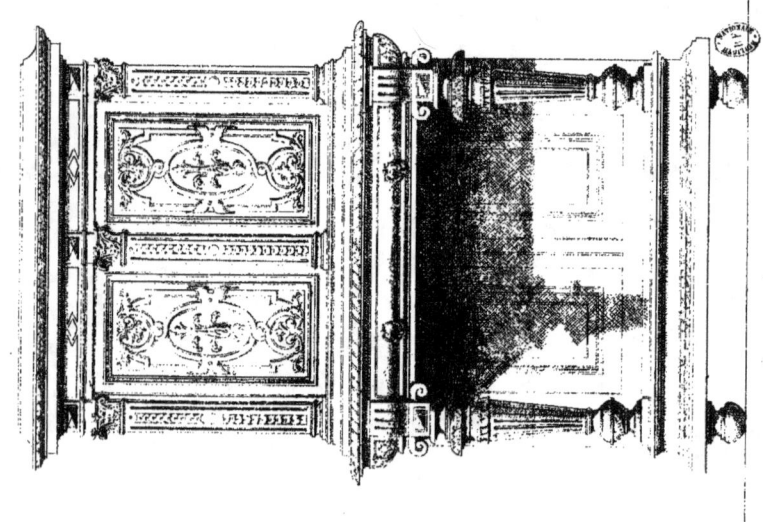

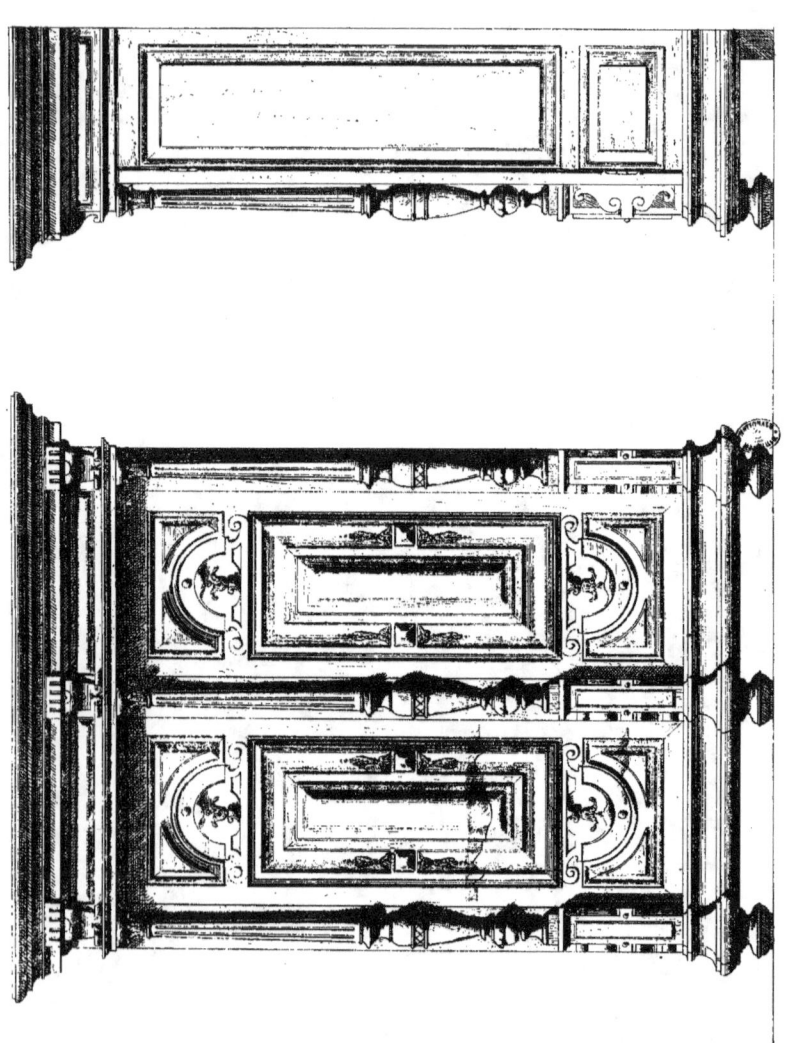

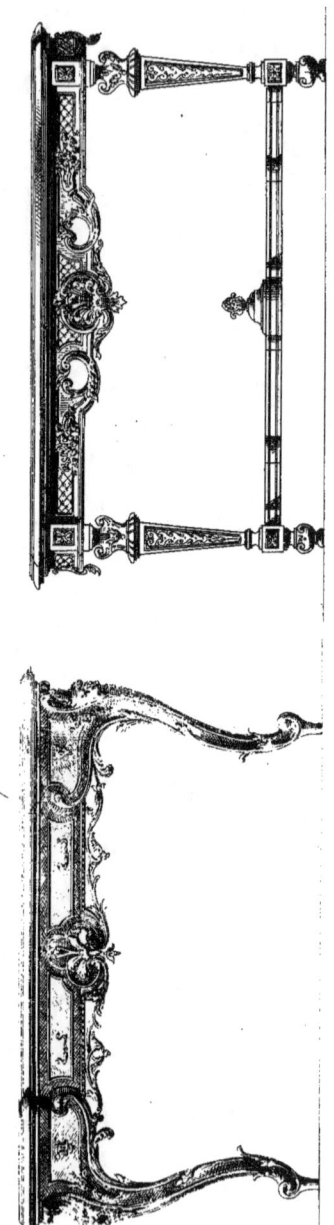
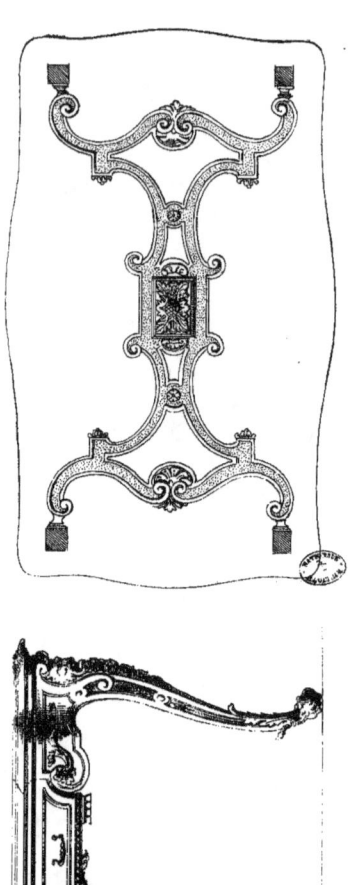
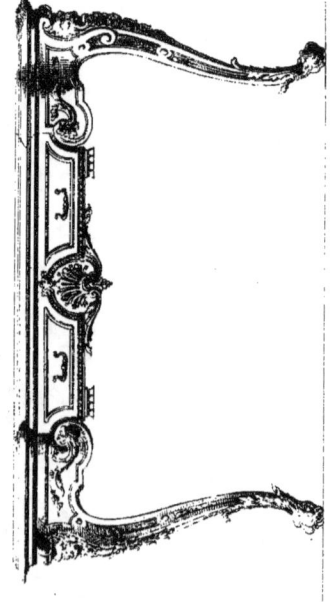

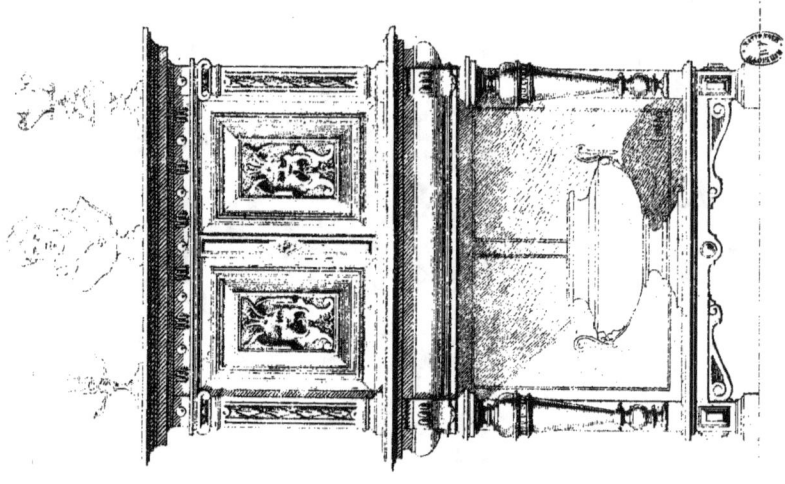

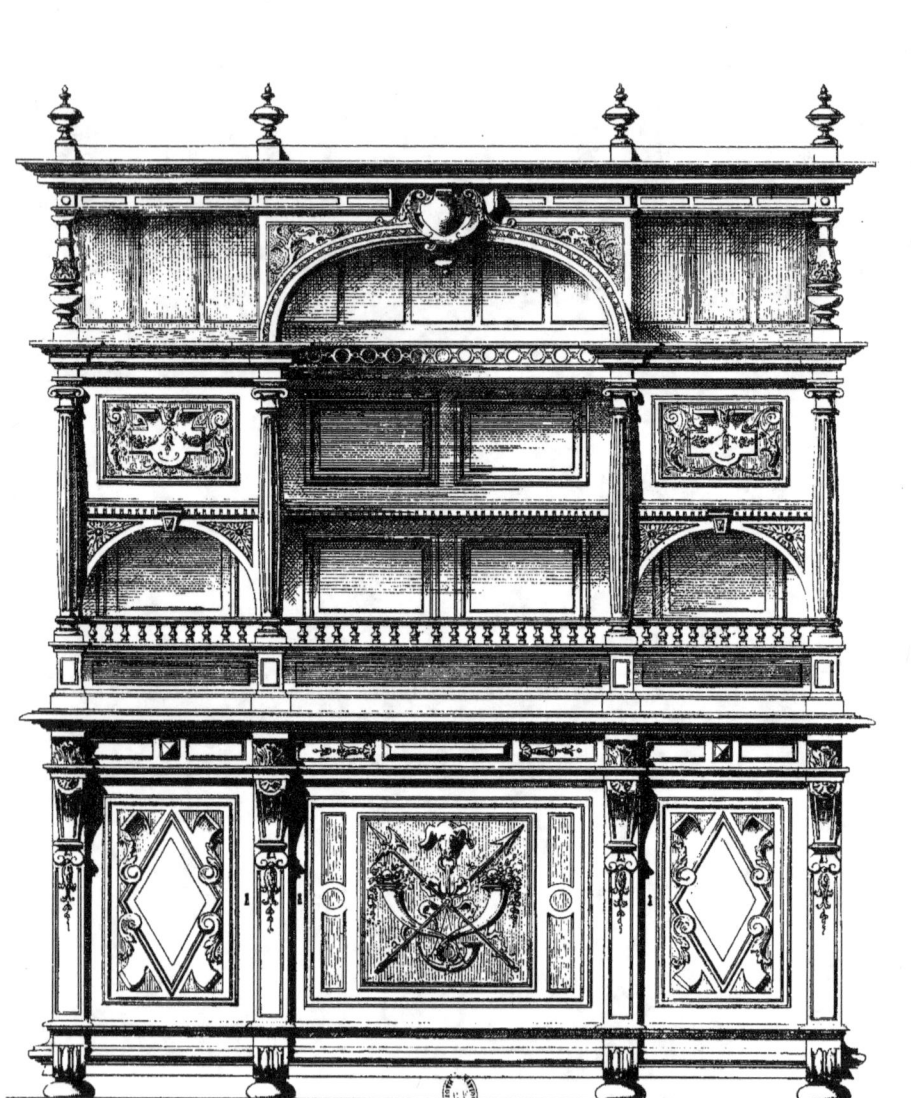

SUPPLÉMENT AU TRAITÉ D'ÉBÉNISTERIE

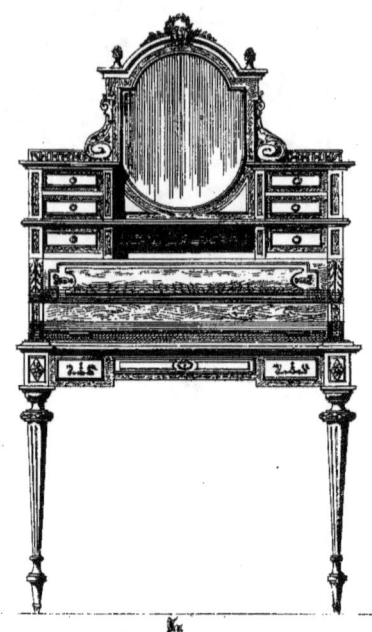

LOUIS XVI.

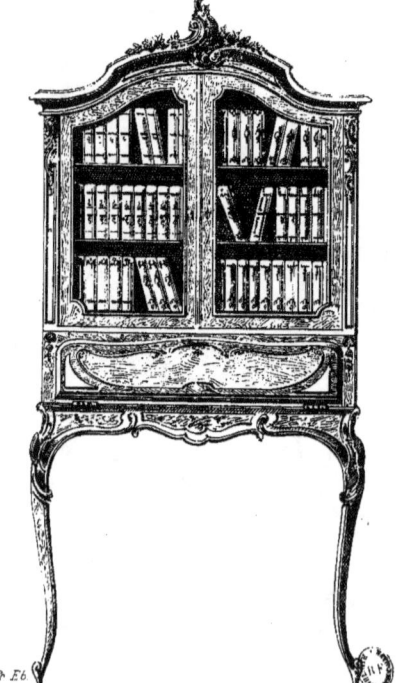

LOUIS XV

BUREAUX DE DAME

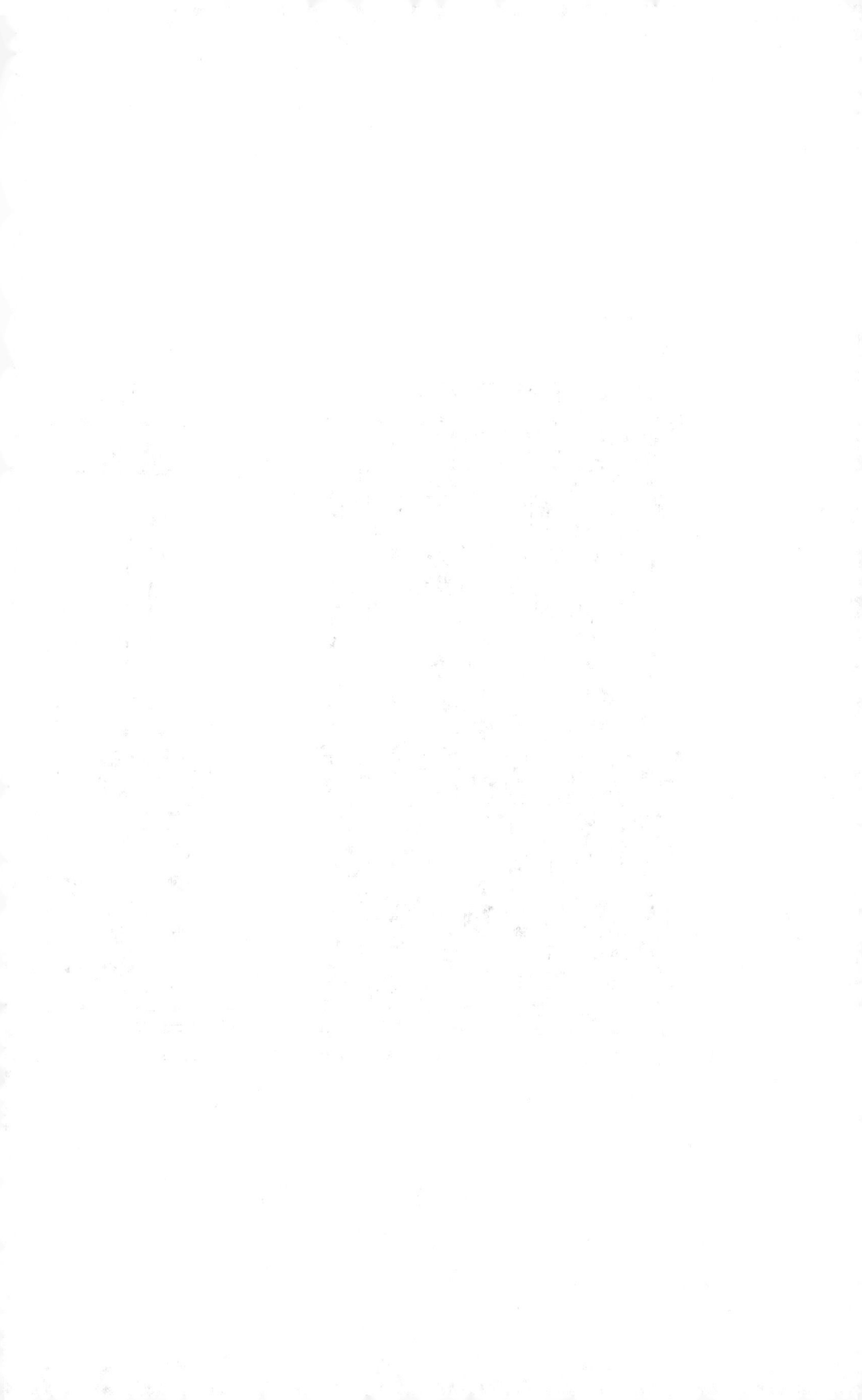

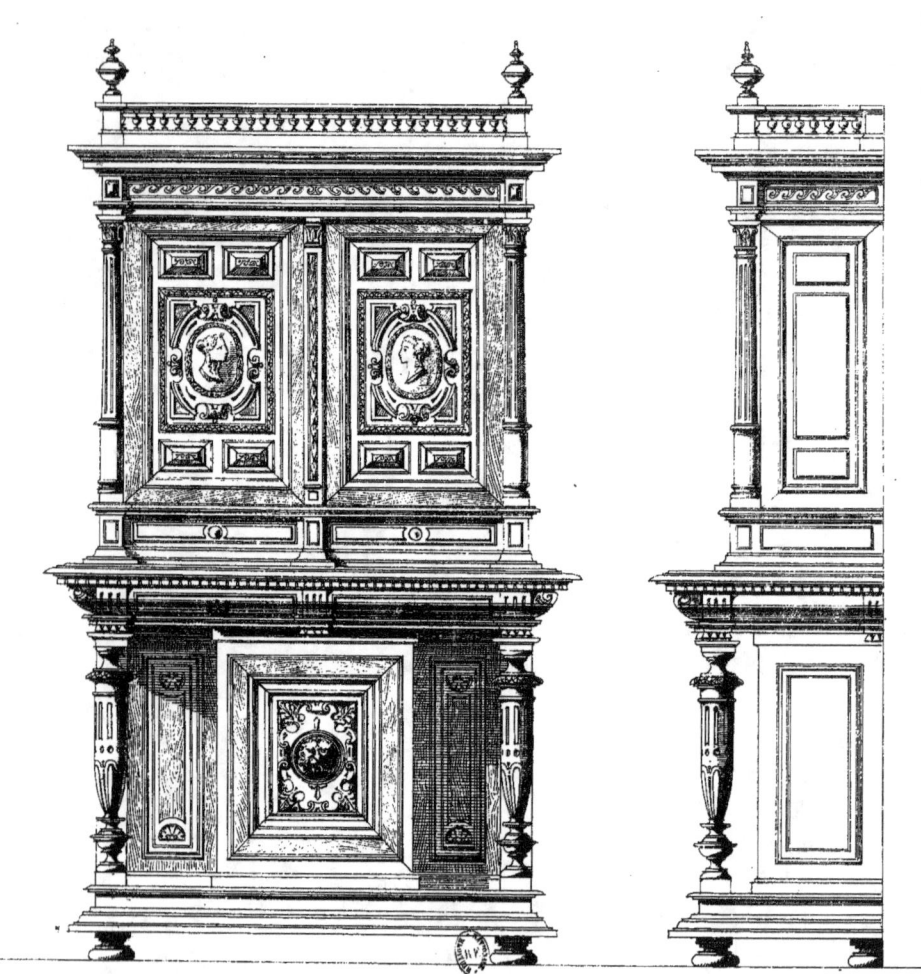

CRÉDENCE RENAISSANCE

Pl 77

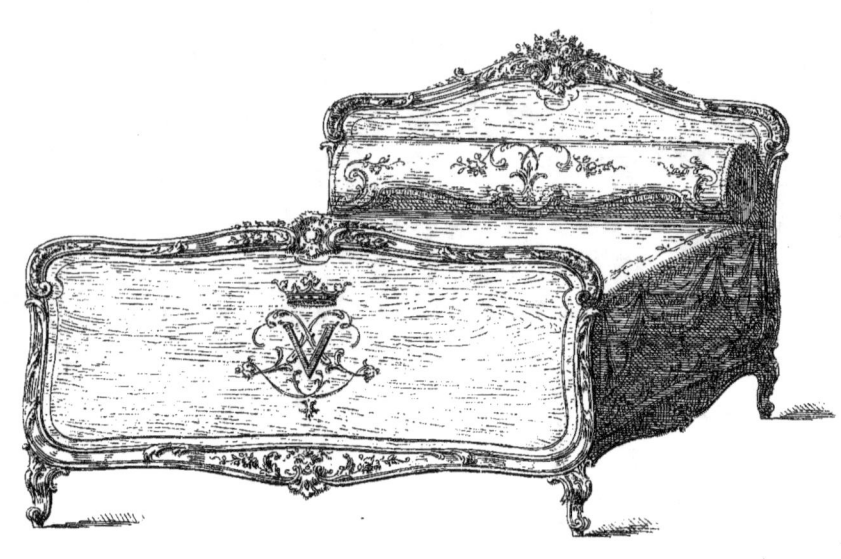
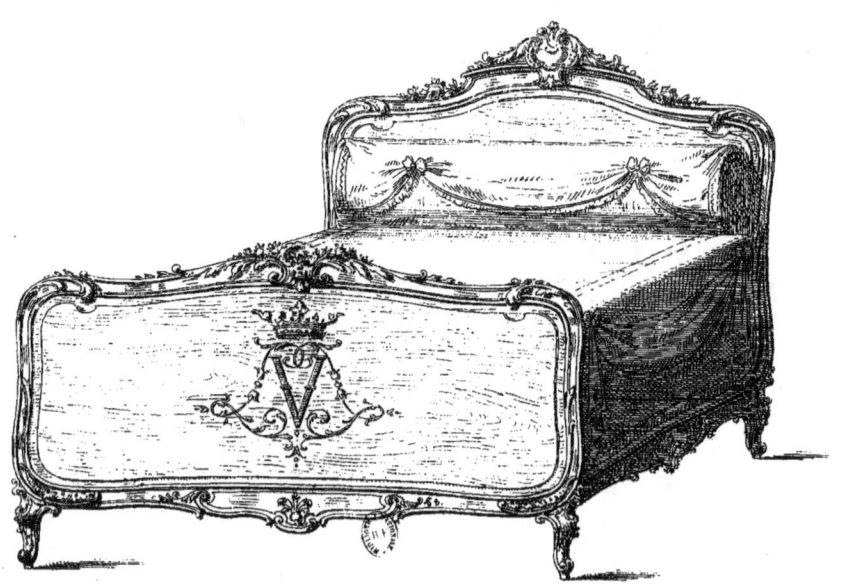

LITS LOUIS XV

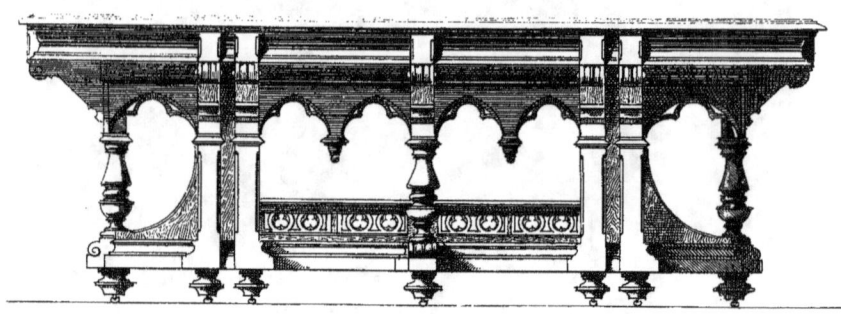
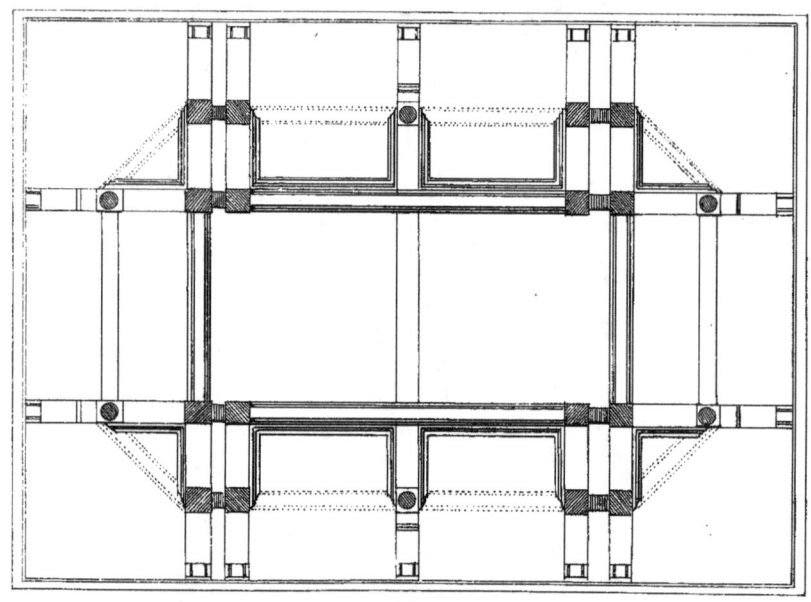
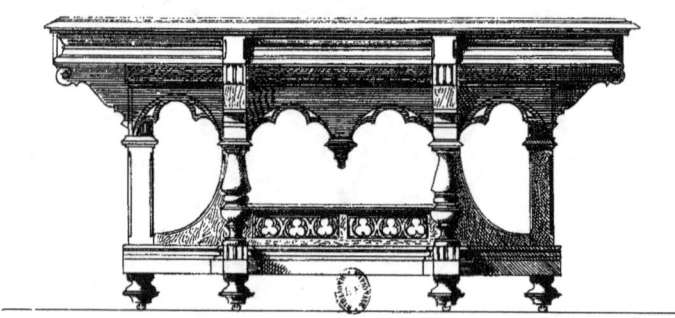

TABLE DE SALLE A MANGER, GOTHIQUE

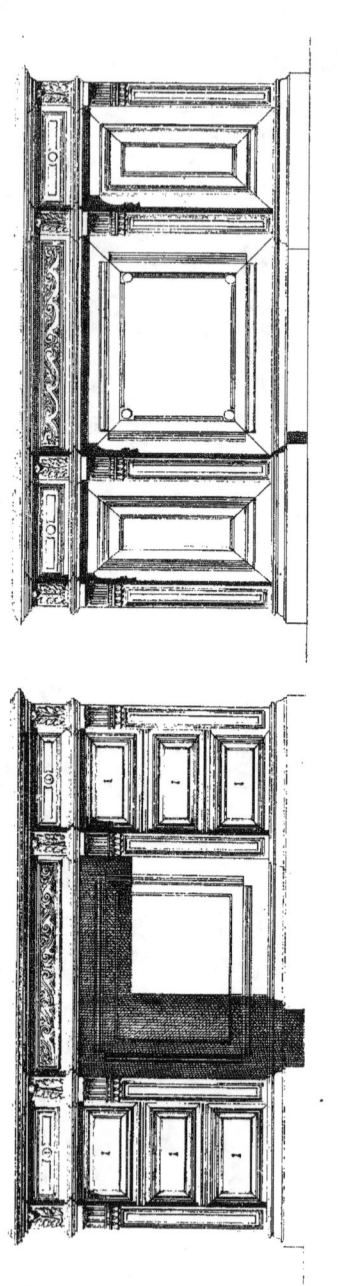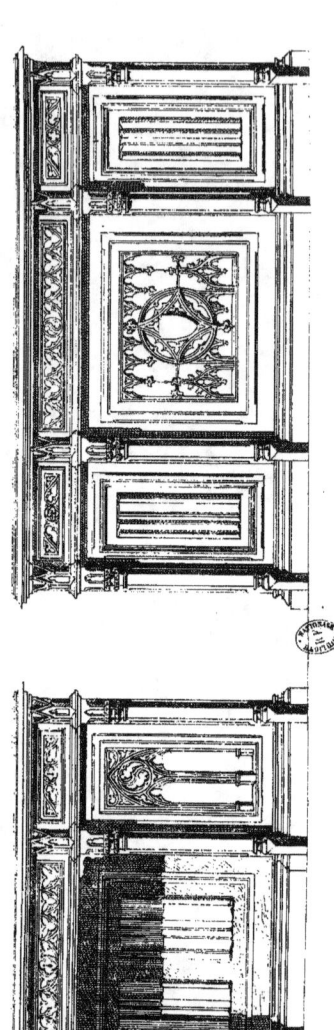

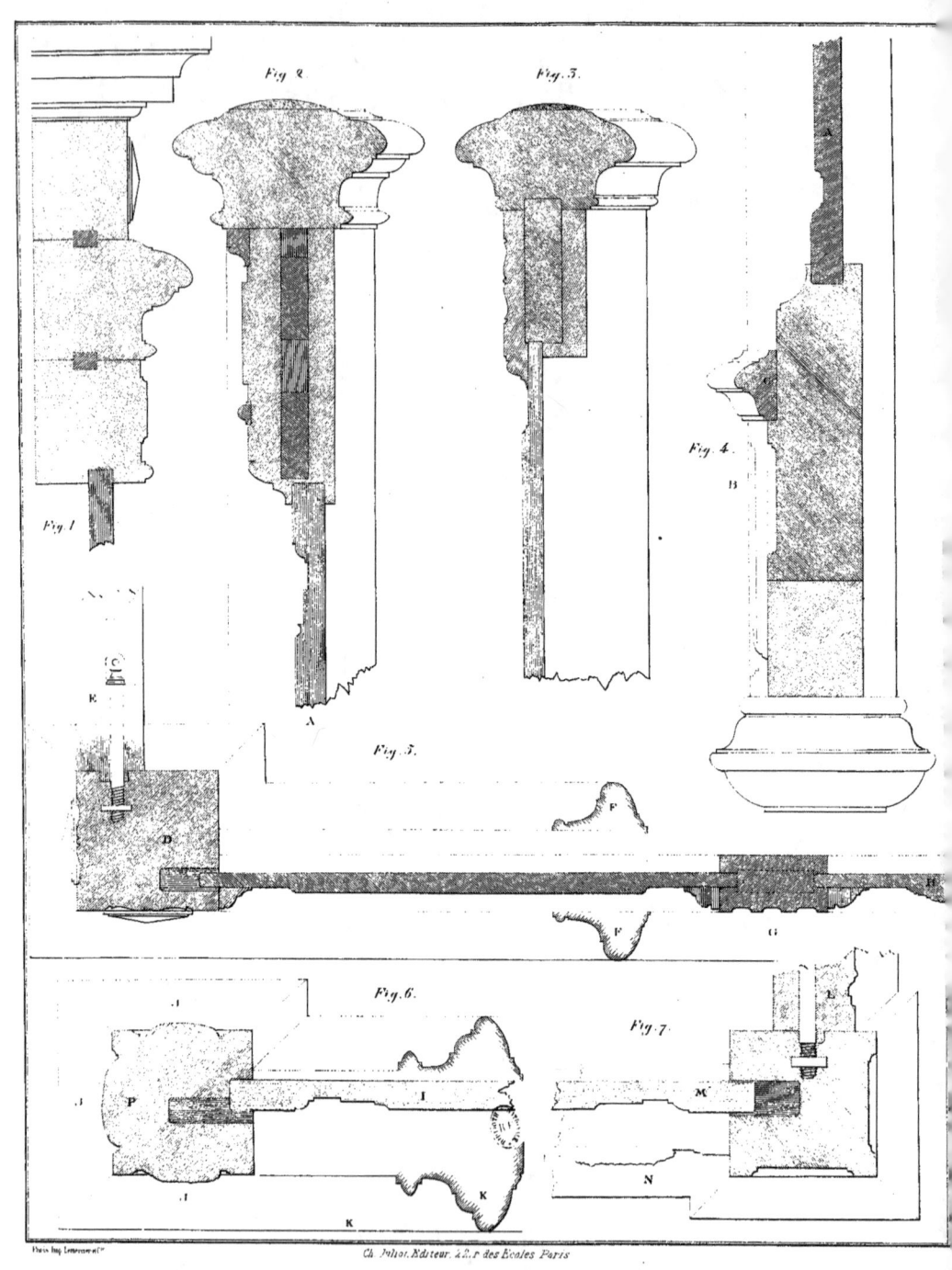

DÉTAILS DE LA PL. 1.

SUPPLÉMENT AU TRAITÉ D'ÉBÉNISTERIE

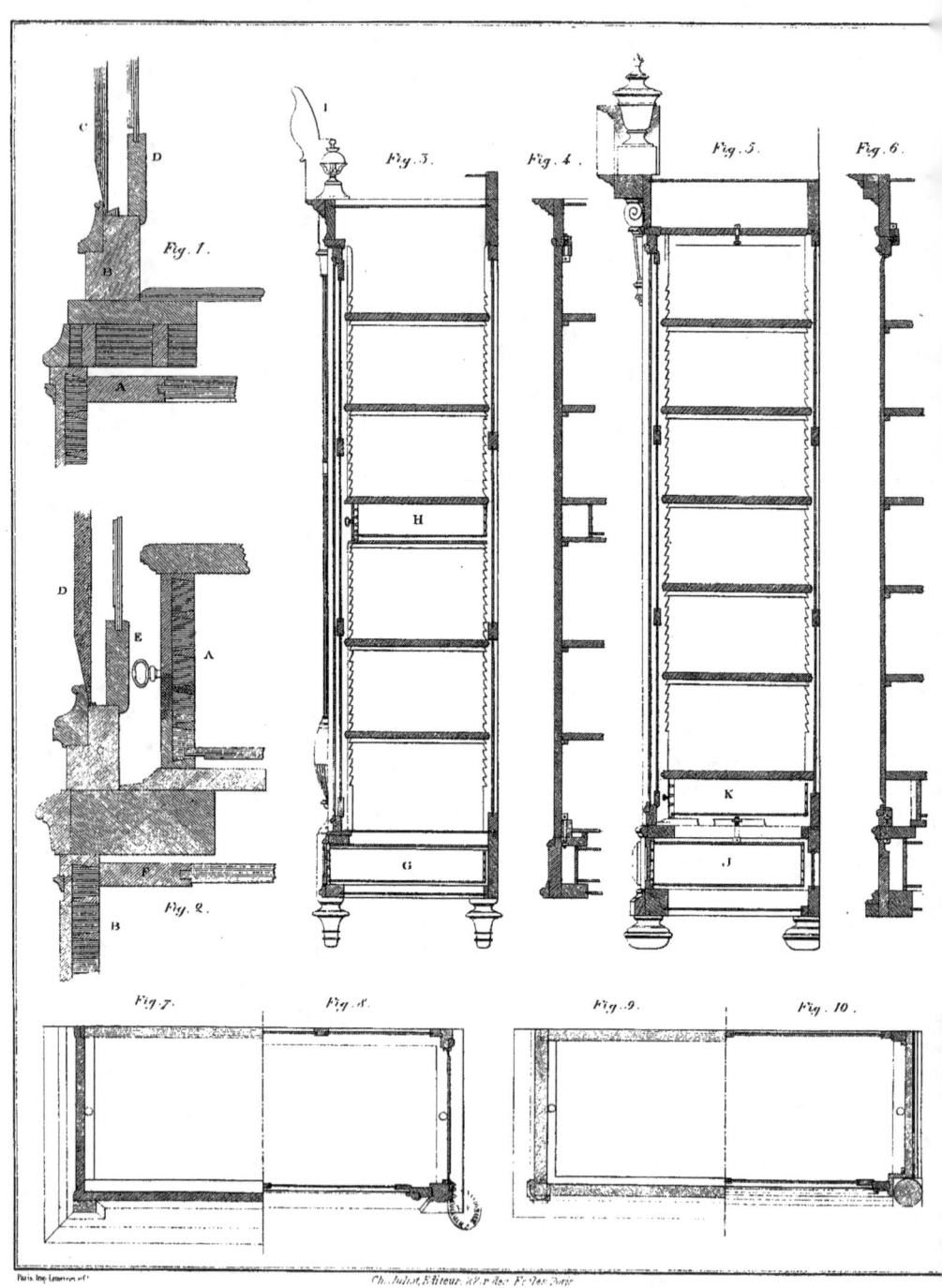

DÉTAILS DE LA PL. 2

SUPPLÉMENT AU TRAITÉ D'ÉBÉNISTERIE.

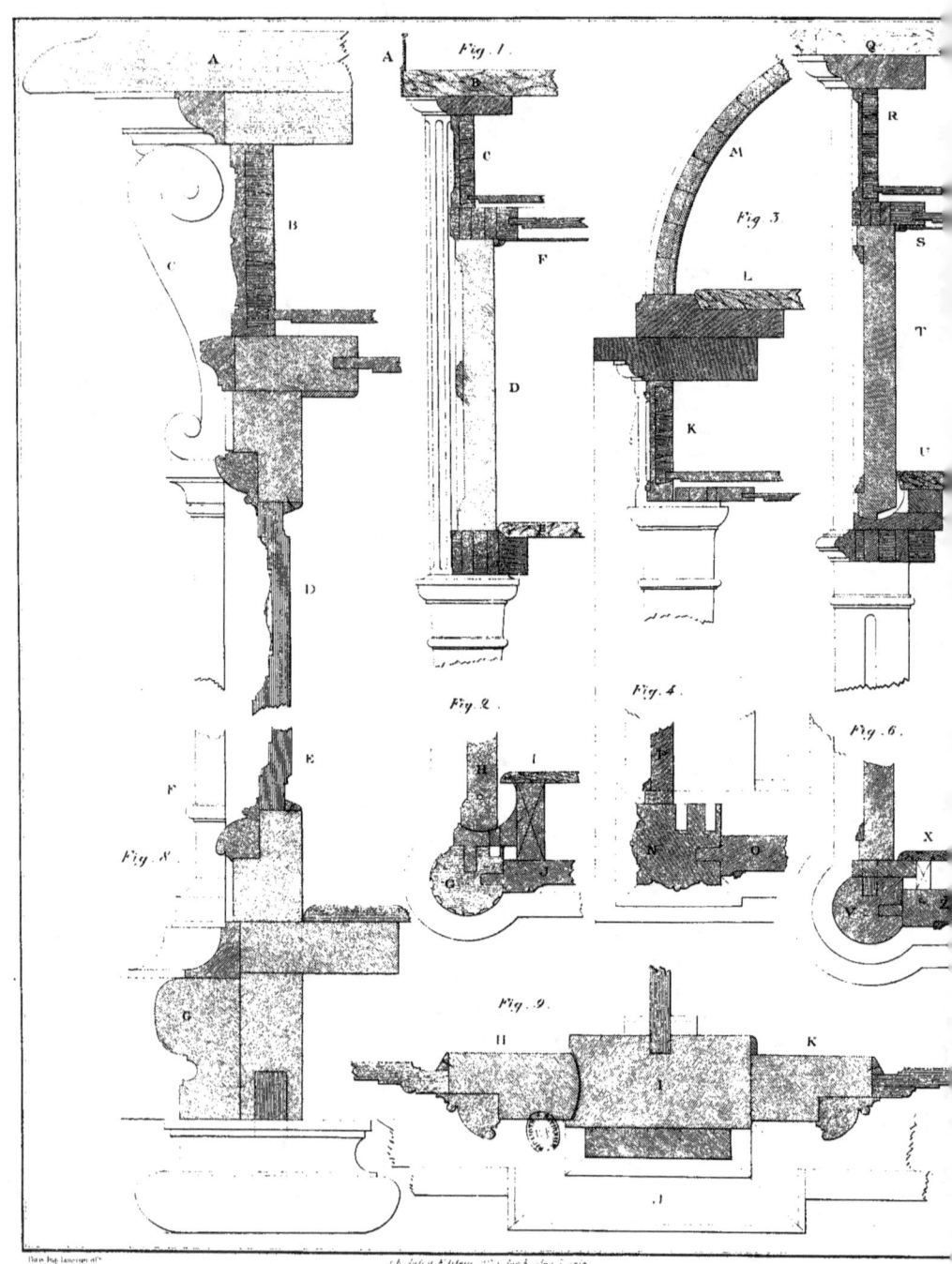

DÉTAILS DES PL. 3 & 4

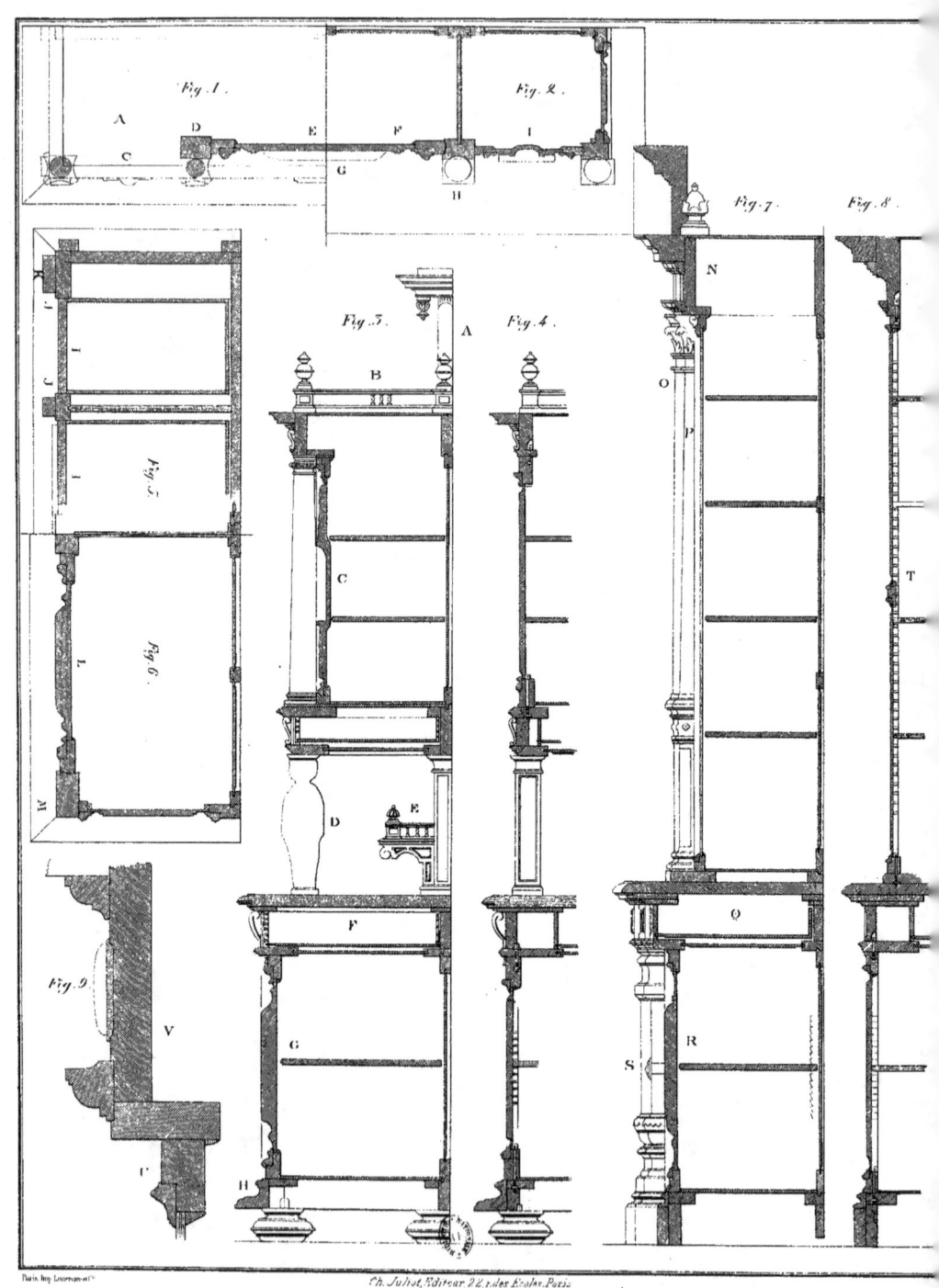

DÉTAILS DES PL. 6 & 7.

SUPPLÉMENT AU TRAITÉ D'ÉBÉNISTERIE

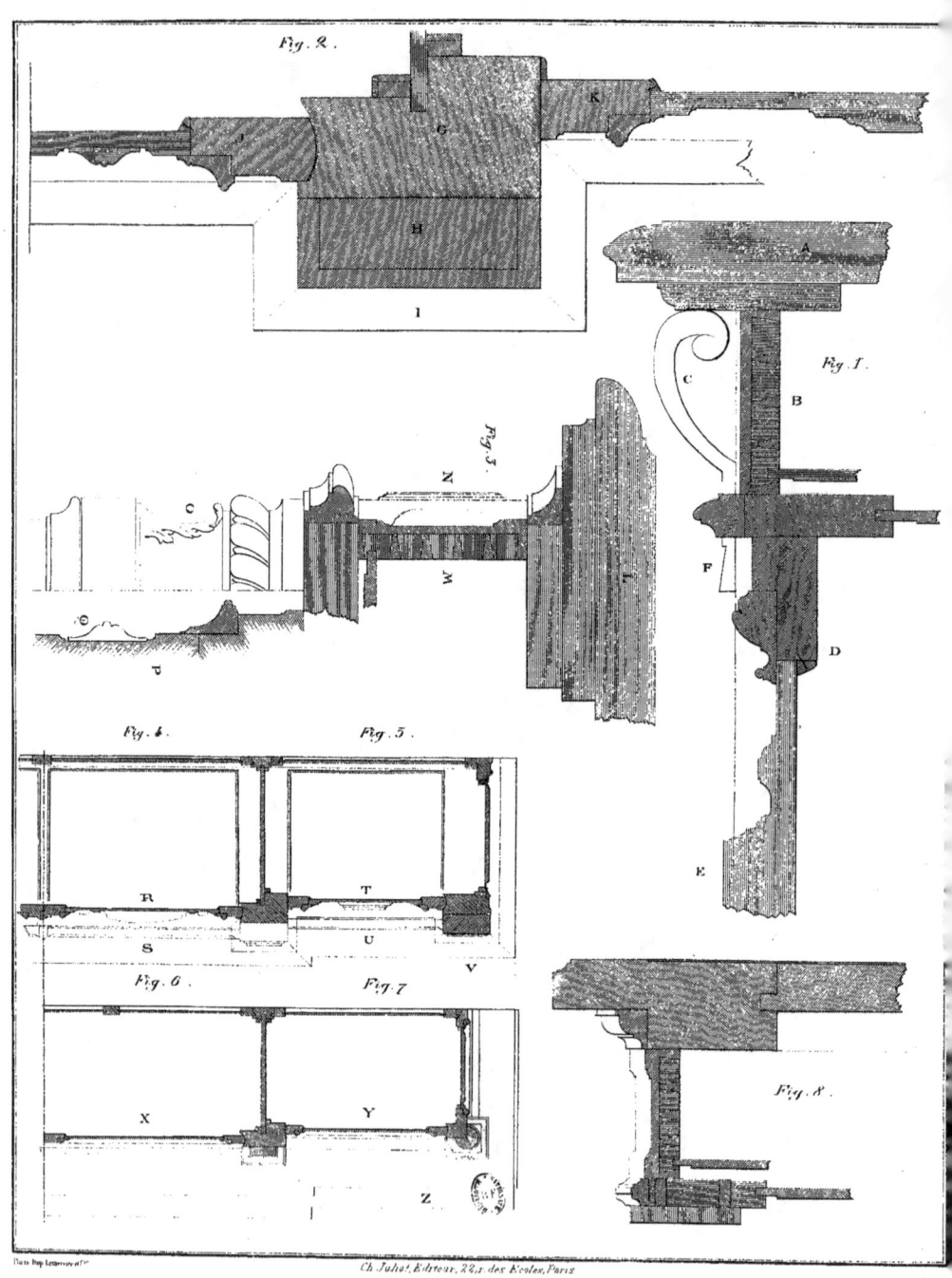

DÉTAILS DES Pl. 6, 7 & 8

SUPPLÉMENT AU TRAITÉ D'ÉBÉNISTERIE

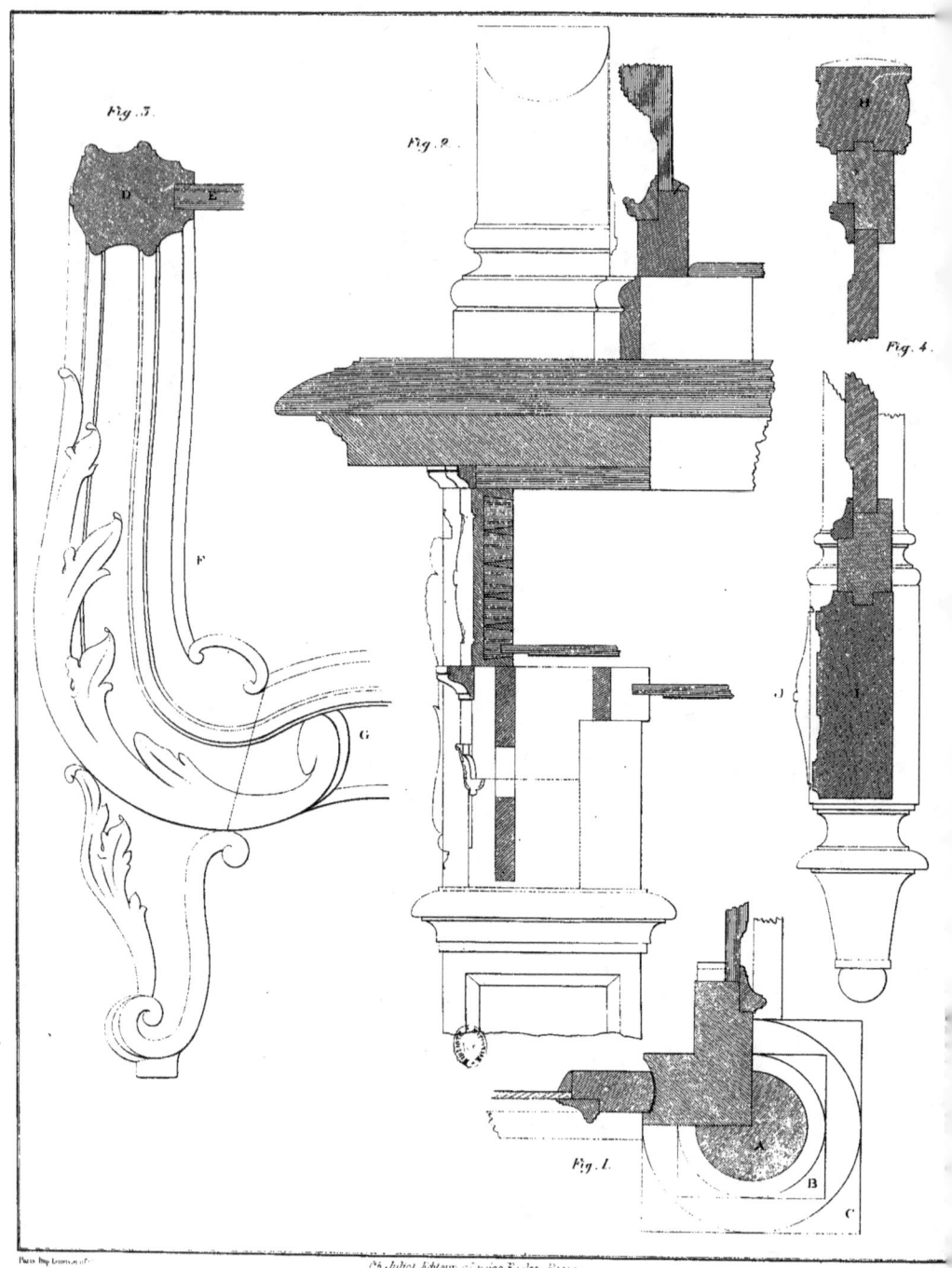

DÉTAILS DES PL. 7 8 10.

SUPPLÉMENT AU TRAITÉ D'ÉBÉNISTERIE — PL. 8

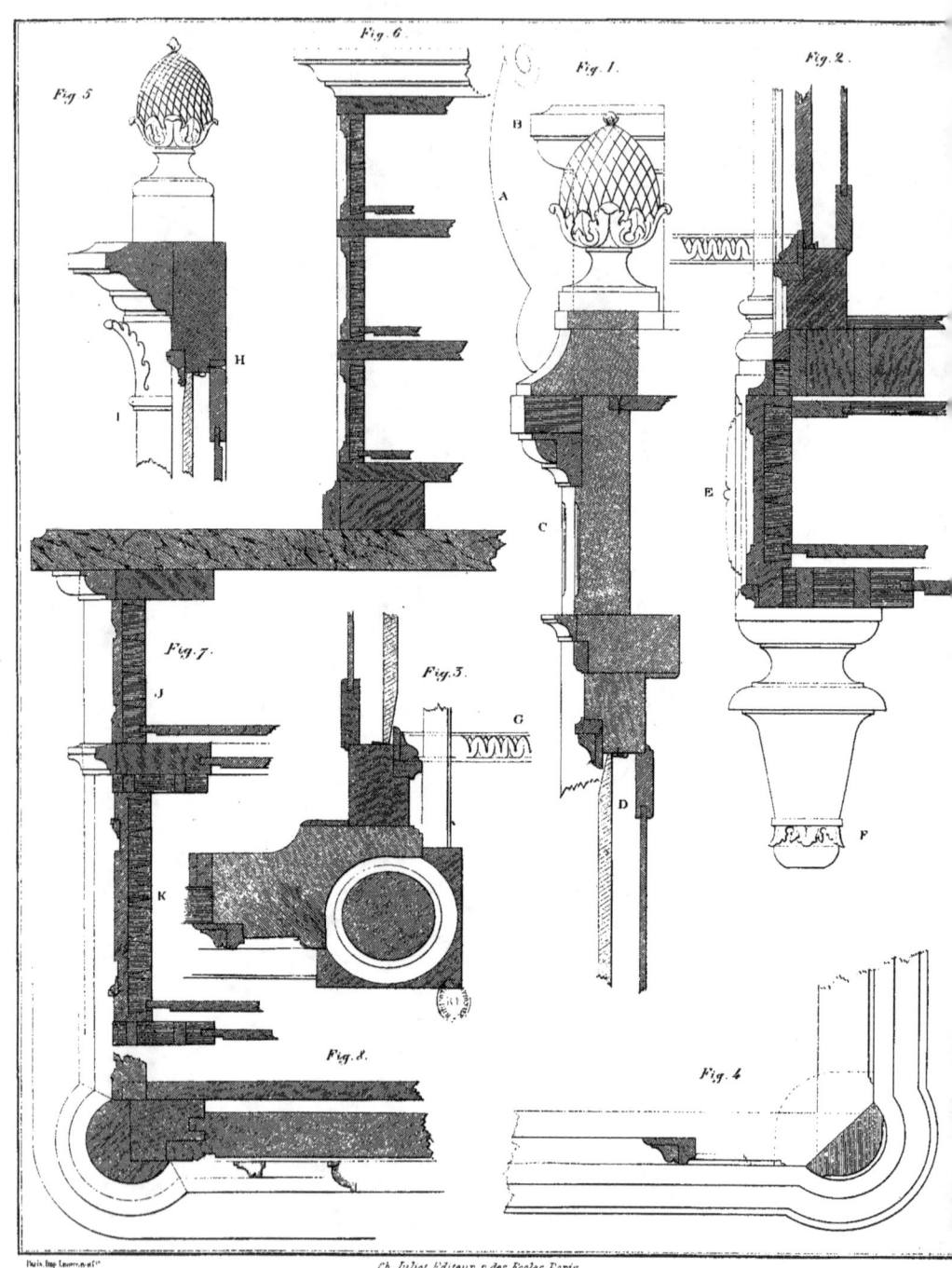

DÉTAILS DES PL. 11 & 12.

N° 7

PL. 88.

SUPPLÉMENT AU TRAITÉ D'ÉBÉNISTERIE

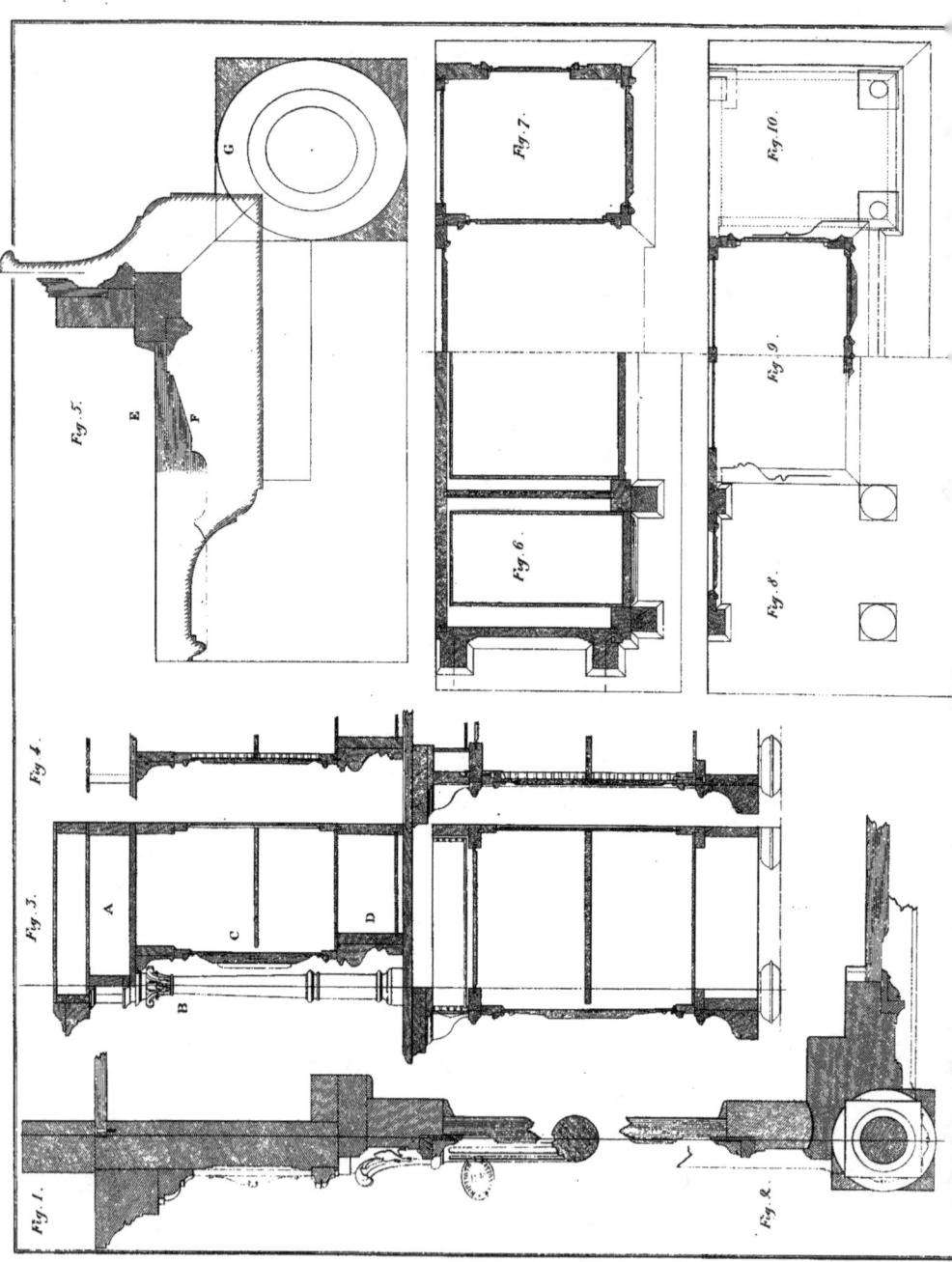

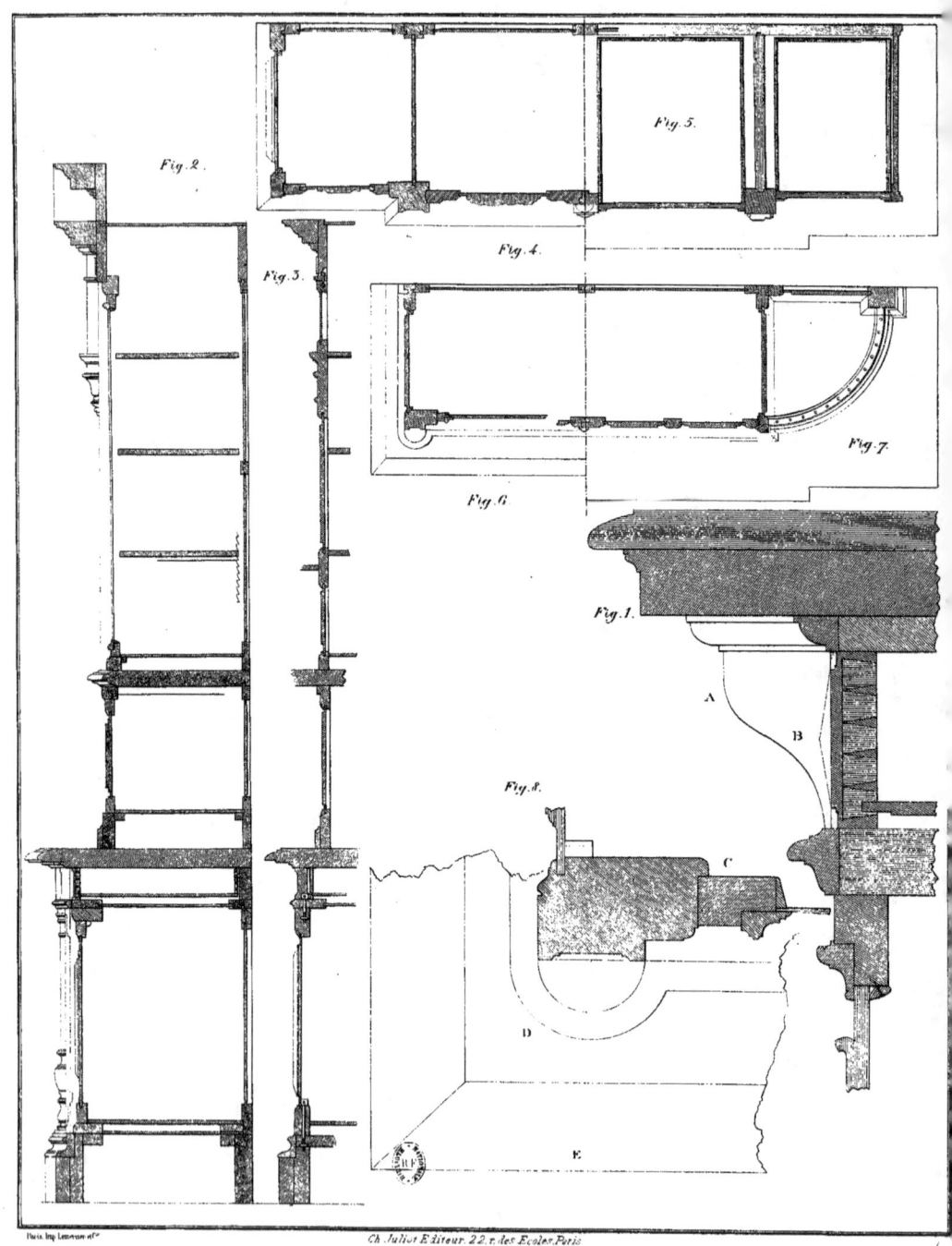

SUPPLÉMENT AU TRAITÉ D'ÉBÉNISTERIE — Pl. 90

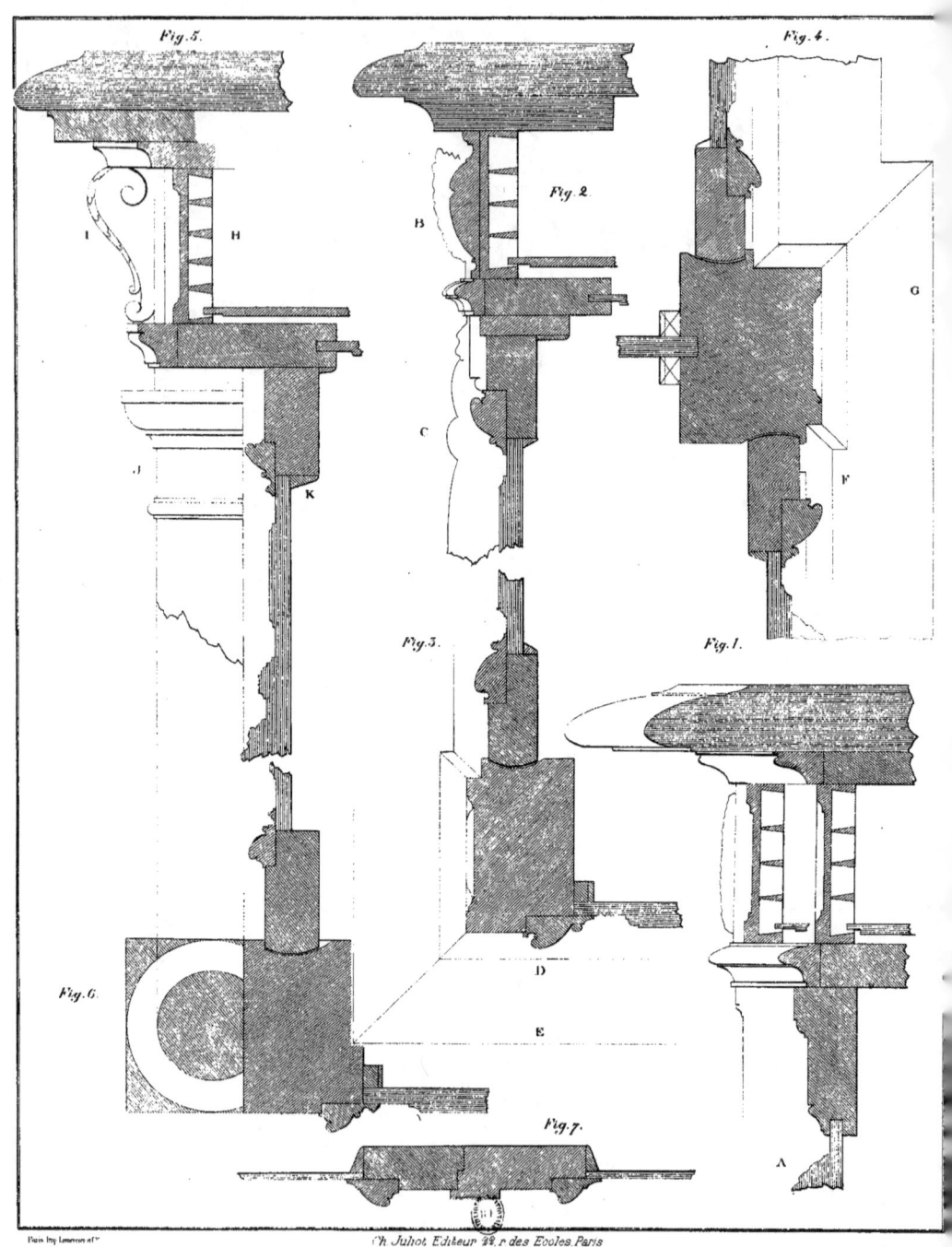

DÉTAILS DES PL. 15. 17. 20.

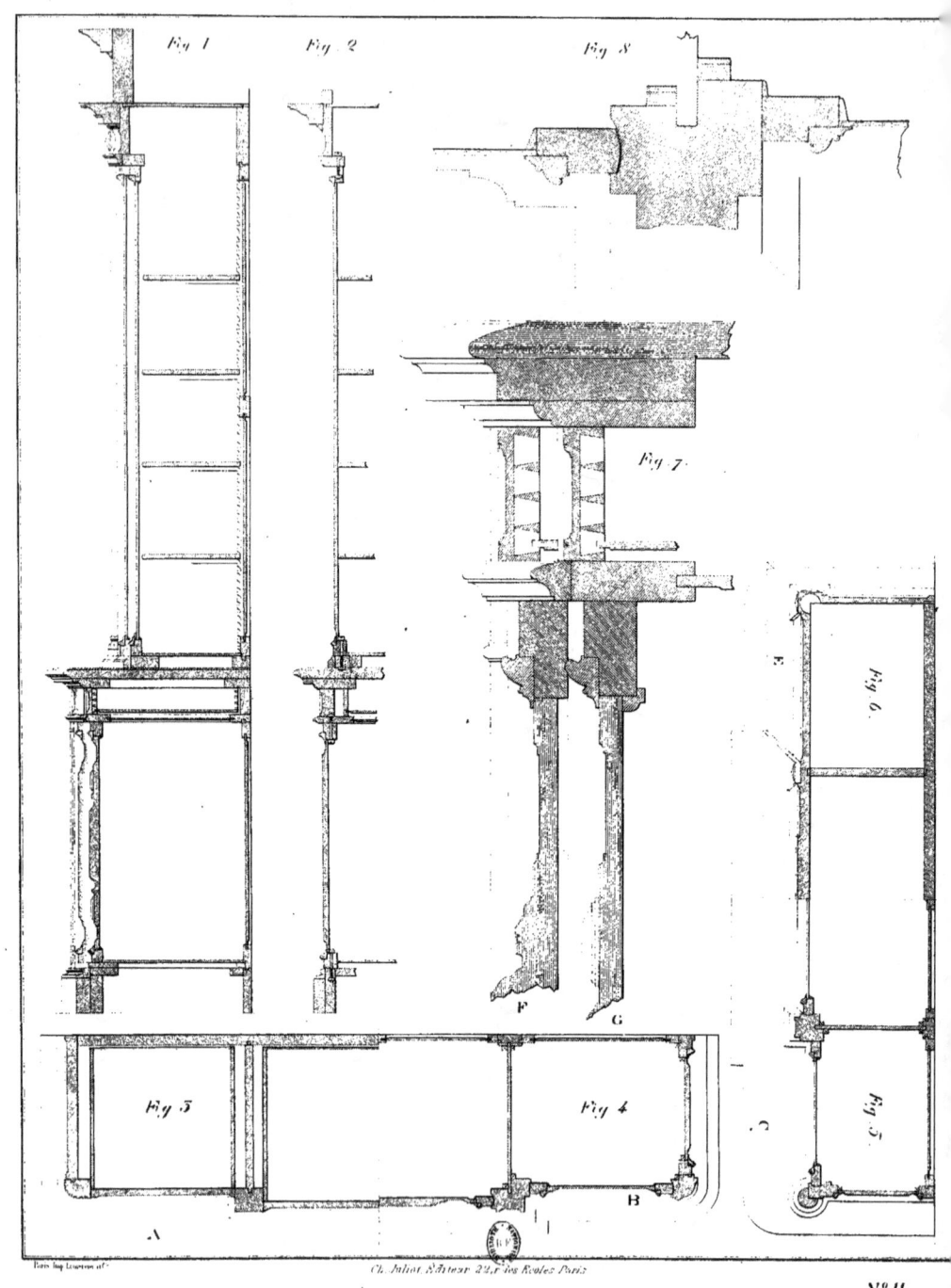

DÉTAILS DE LA PL. 22.

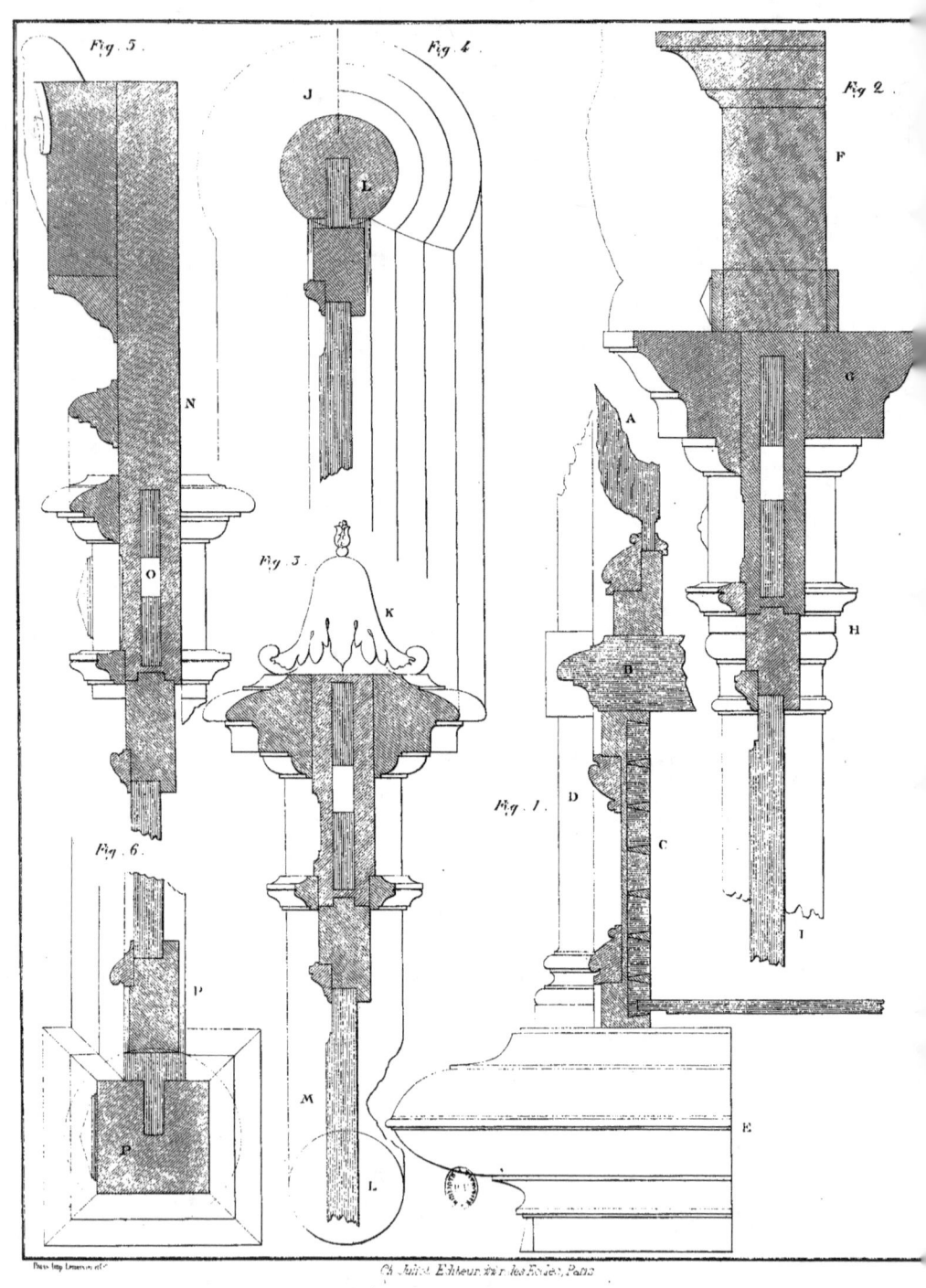

DÉTAILS DES PL. 23 24.

SUPPLÉMENT AU TRAITE D'ÉBÉNISTERIE — Pl. 93

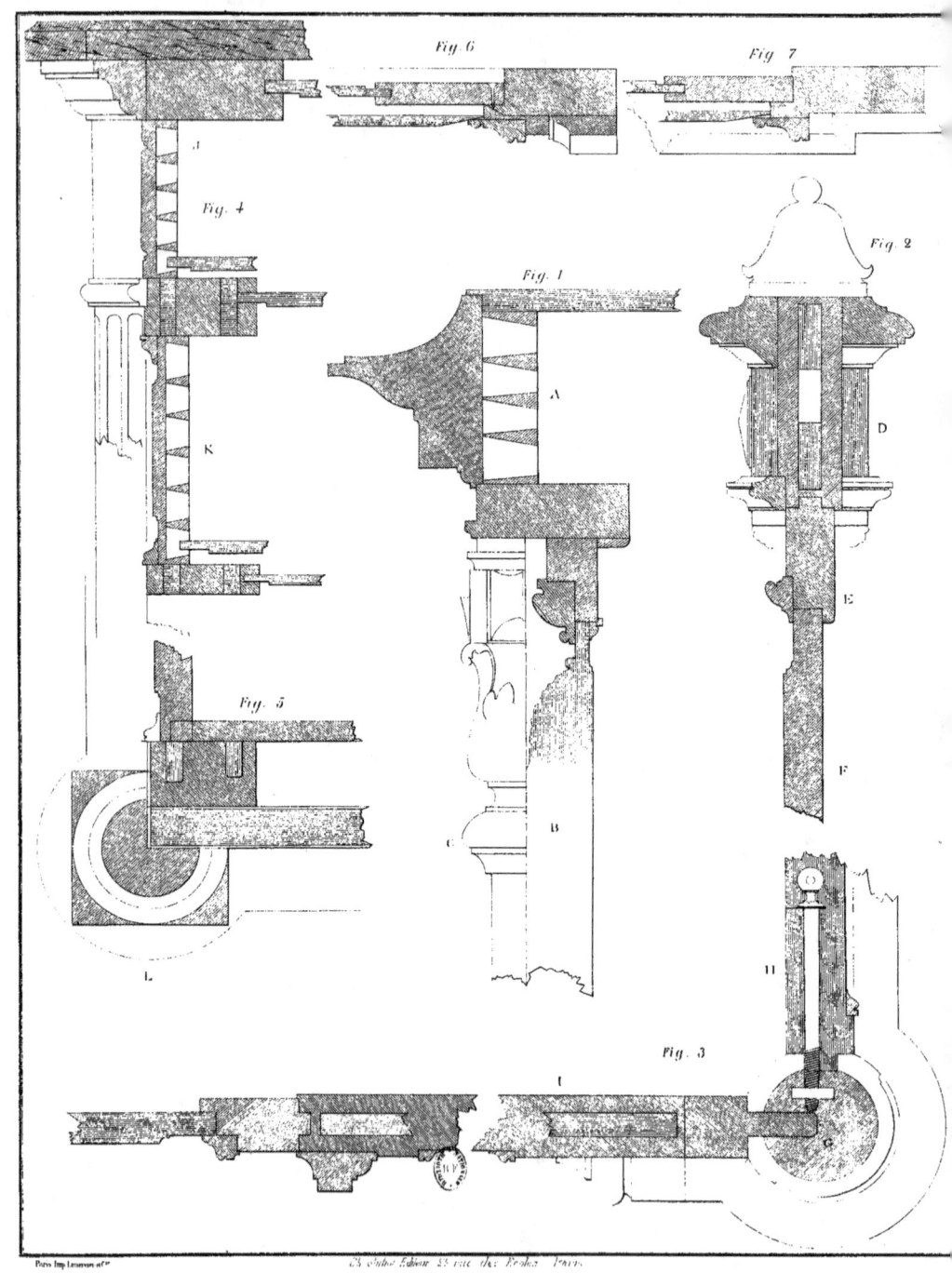

DÉTAILS DES PL. 23, 24, 26

SUPPLÉMENT AU TRAITÉ D'ÉBÉNISTERIE — PL. 94.

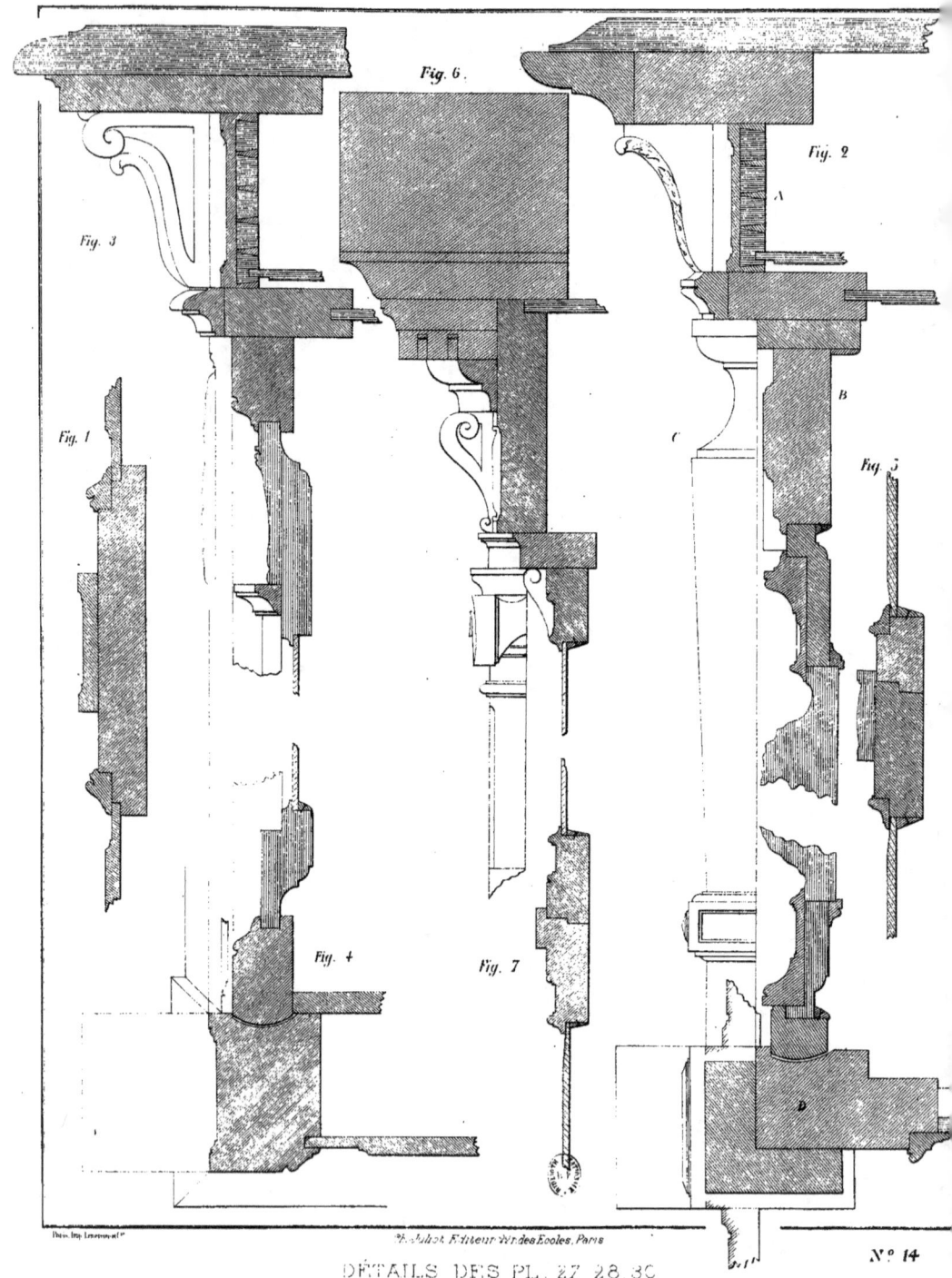

DÉTAILS DES PL. 27. 28. 30.

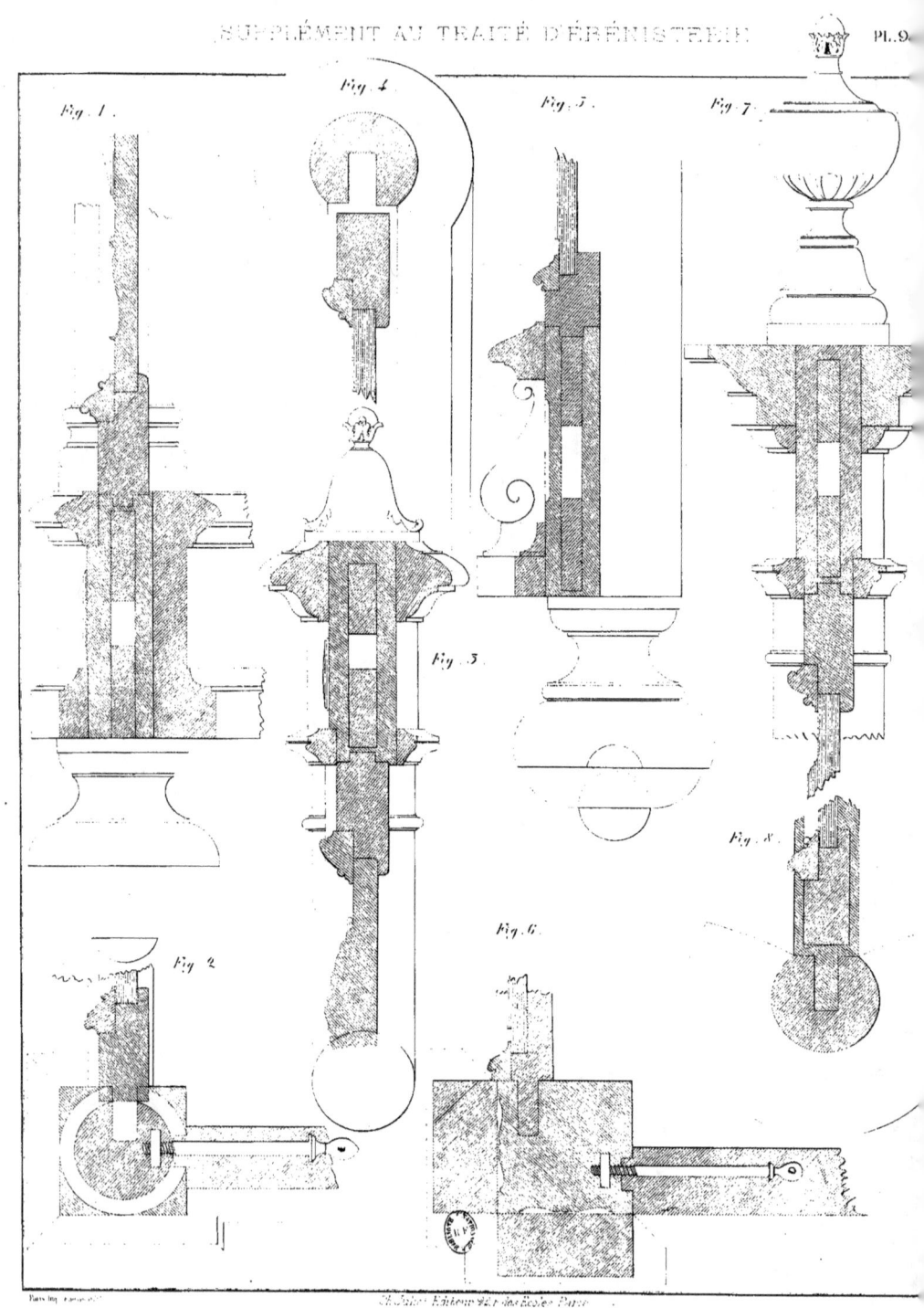

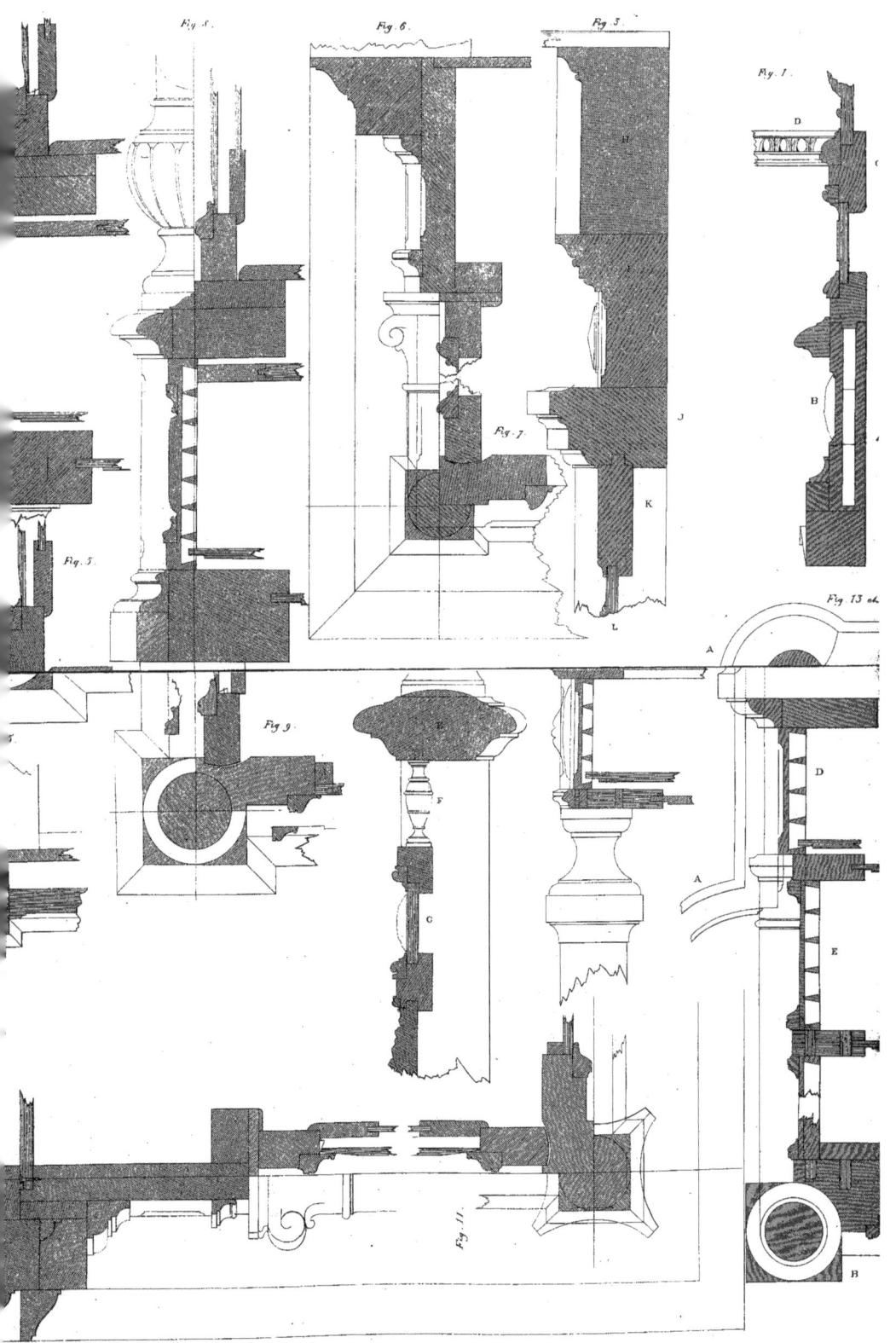

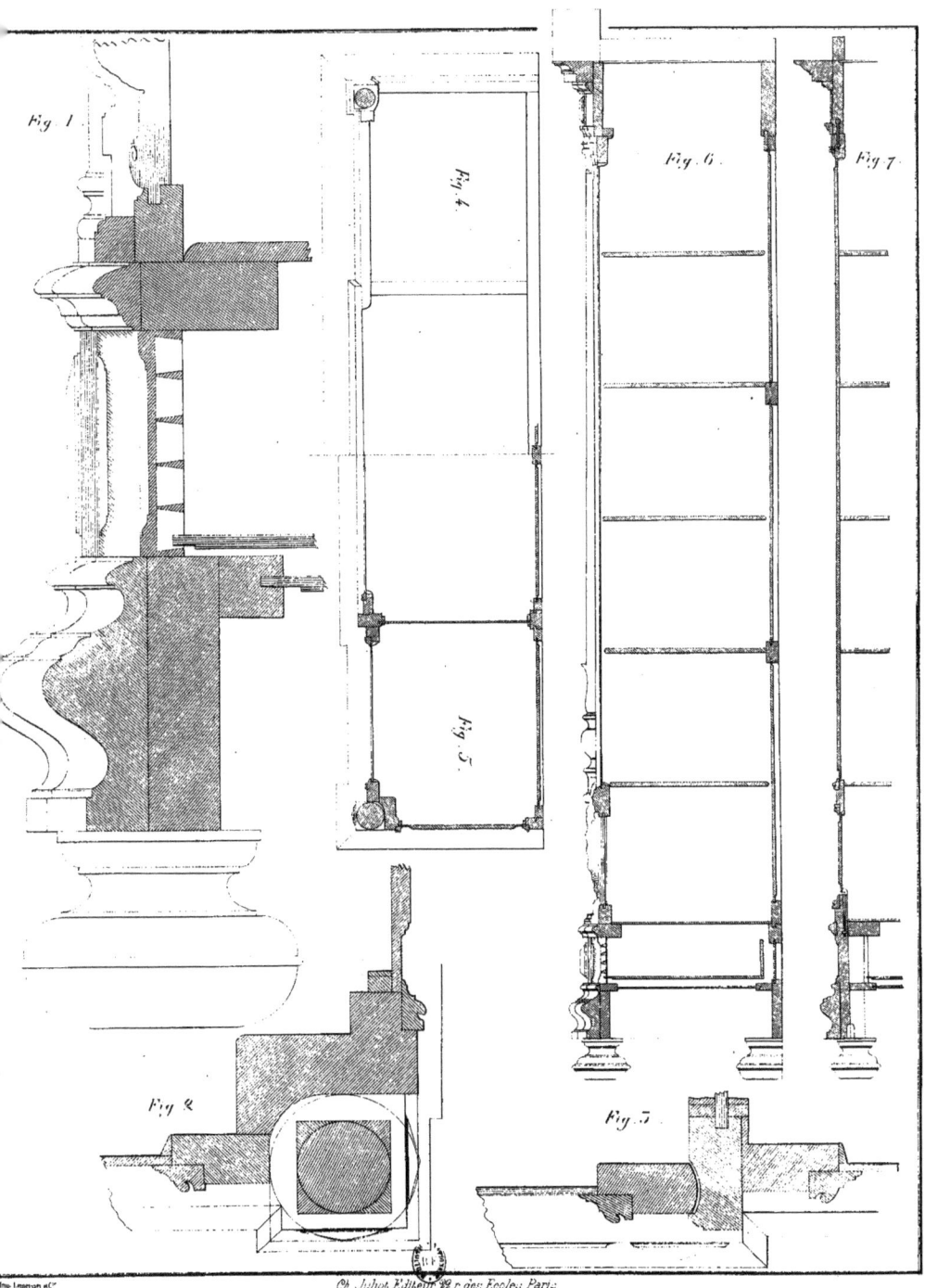

DÉTAILS DE LA PL. 34.

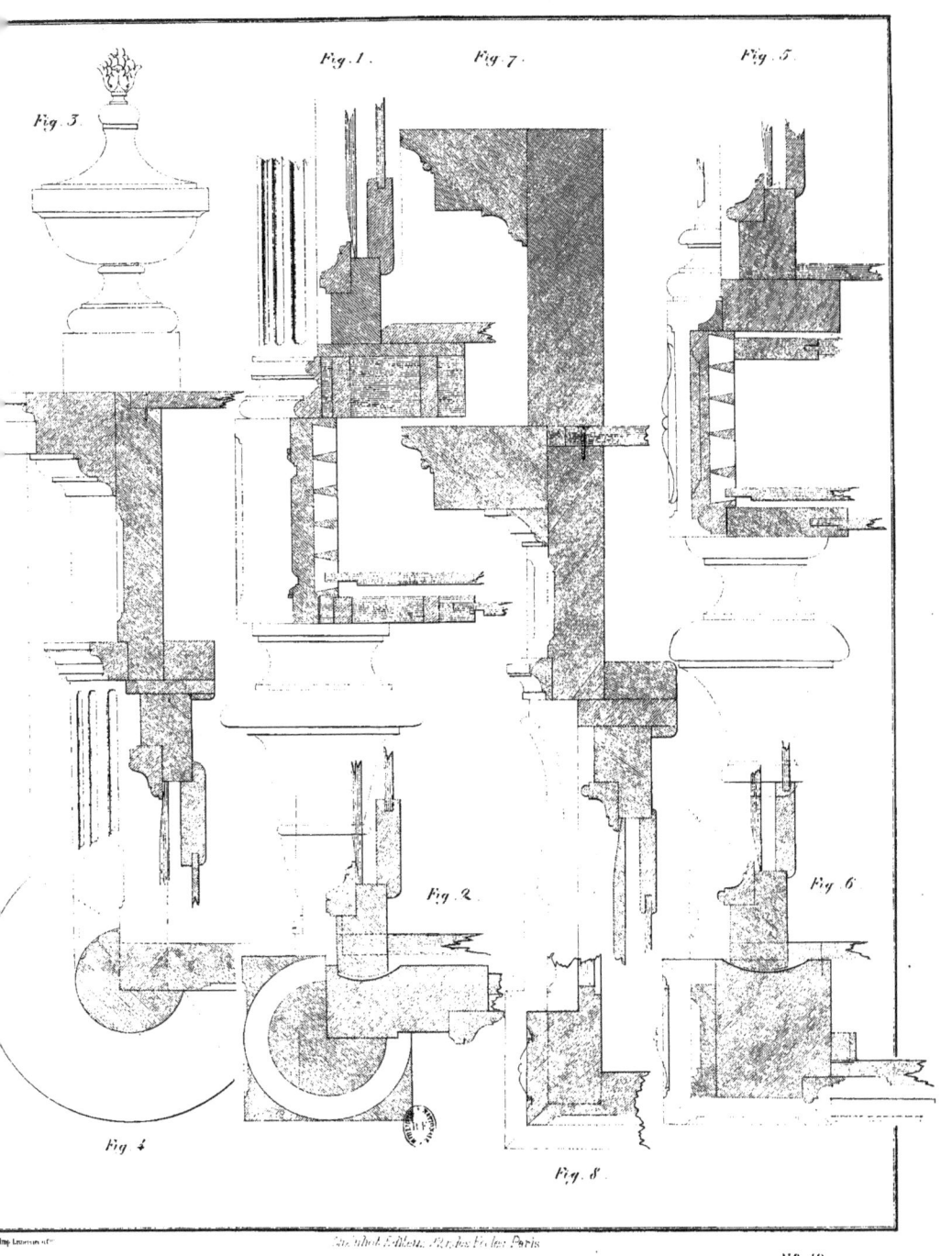

DÉTAILS DE LA PL. 26.

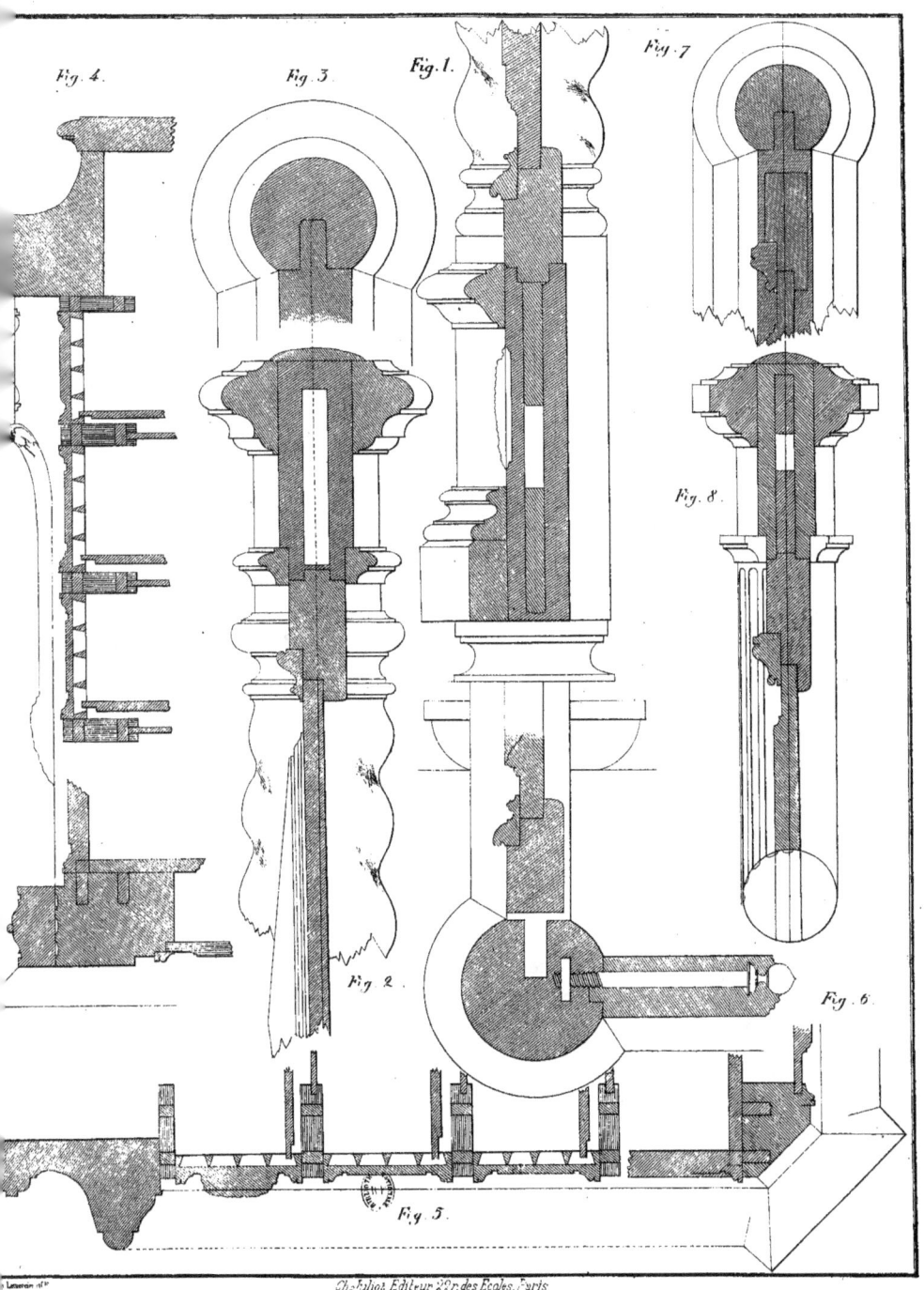

DÉTAILS DES PL. 37. 38. 40.

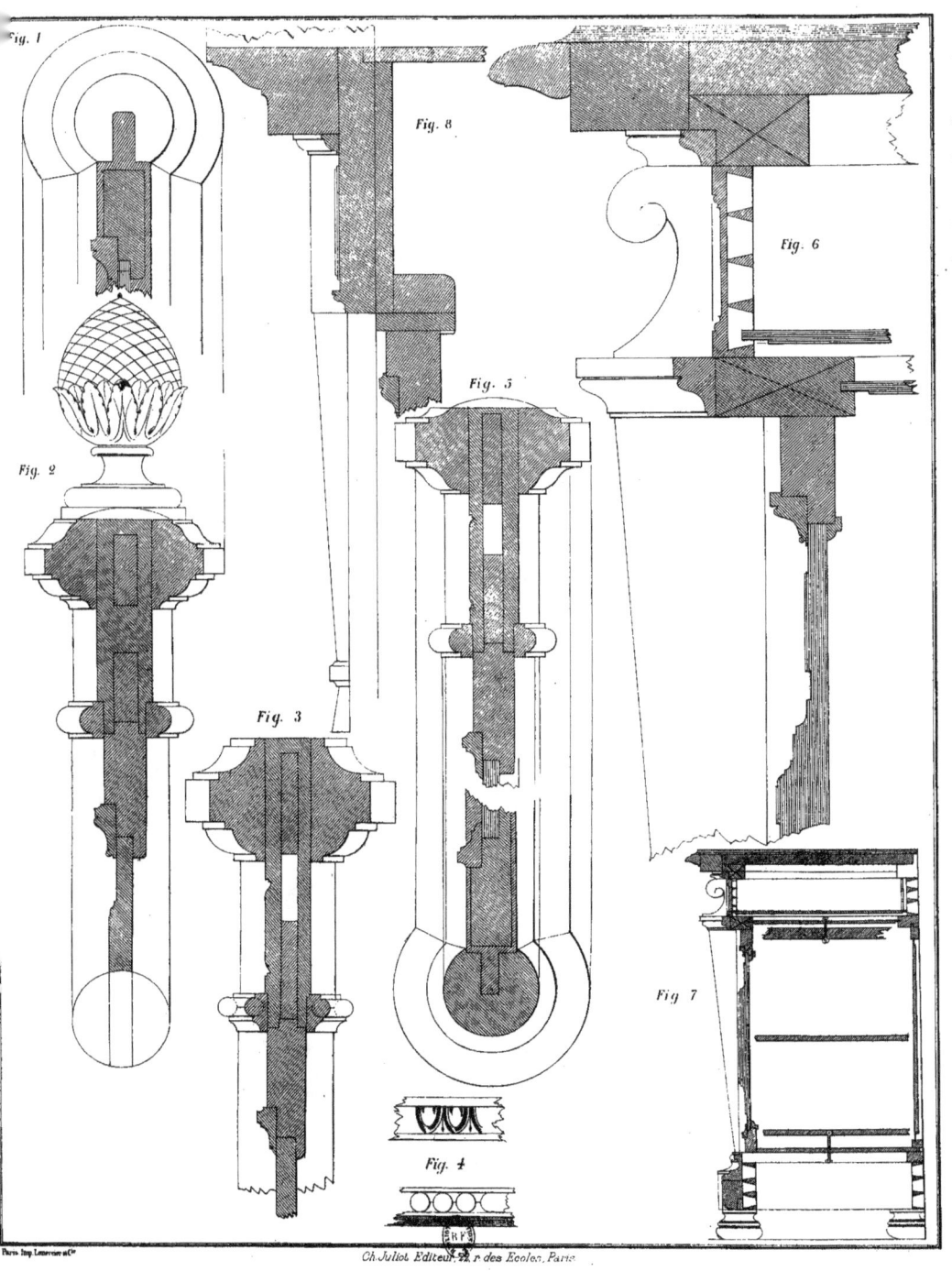

DÉTAILS DES PL. 39. 40. 41.

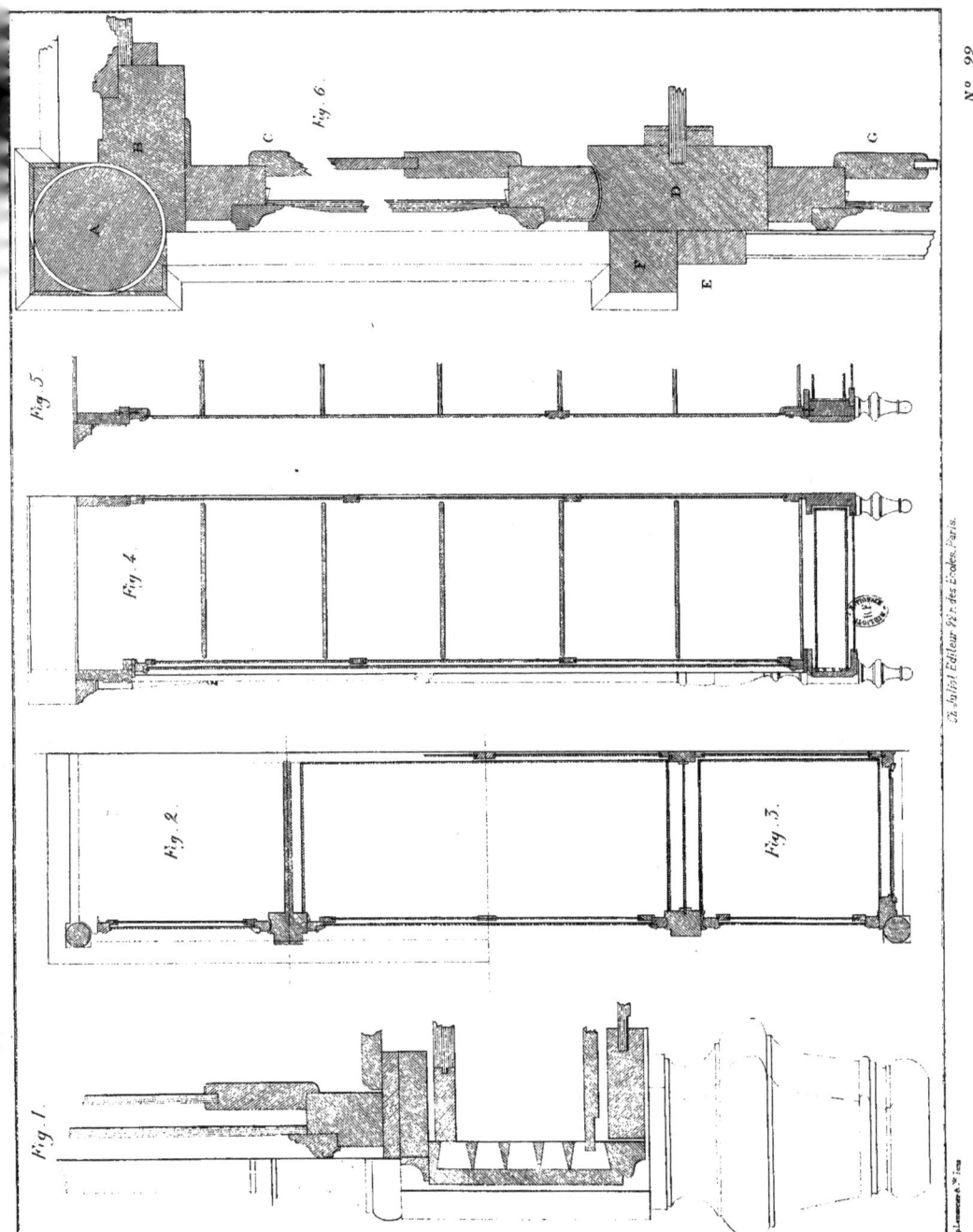

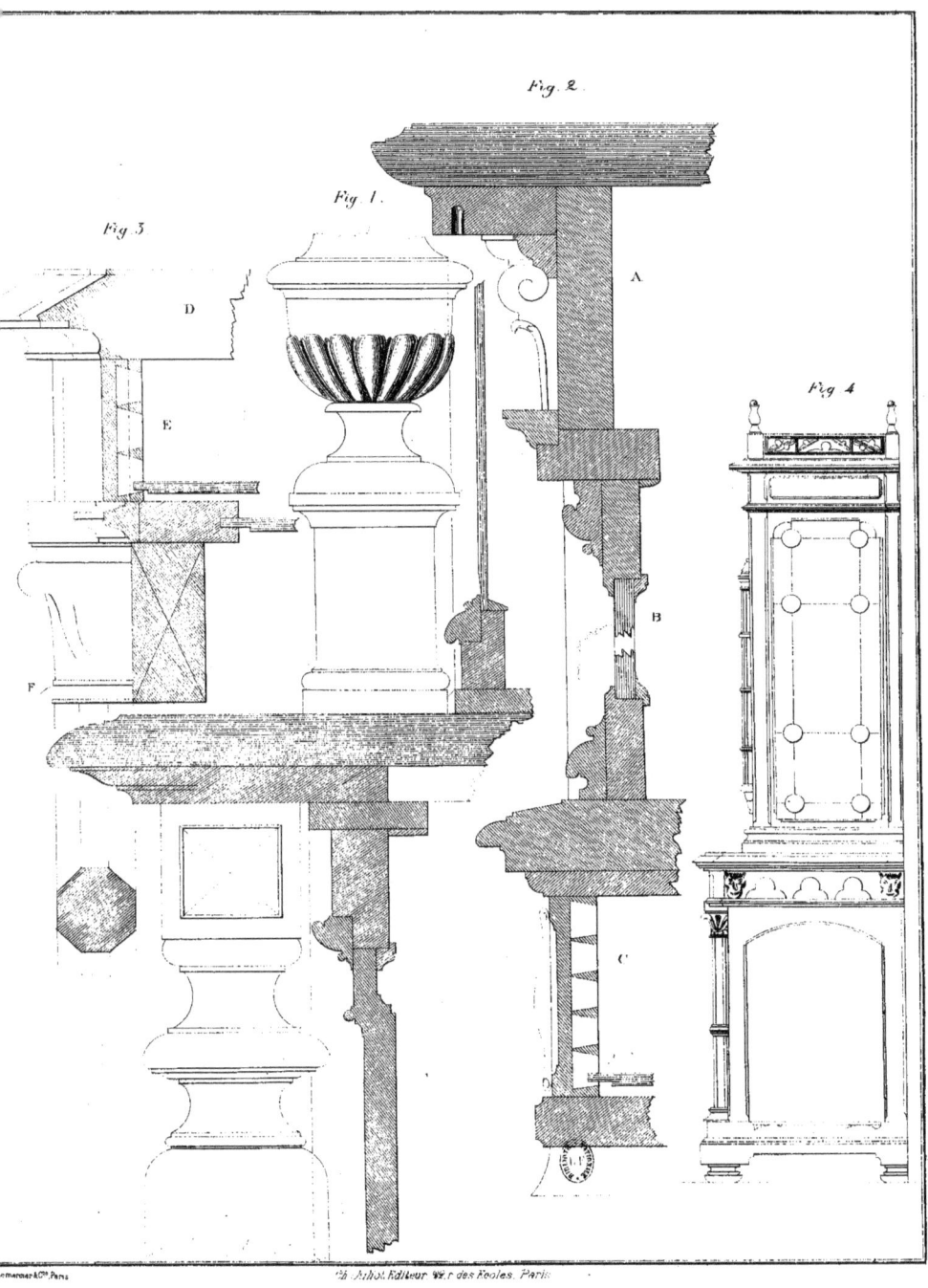

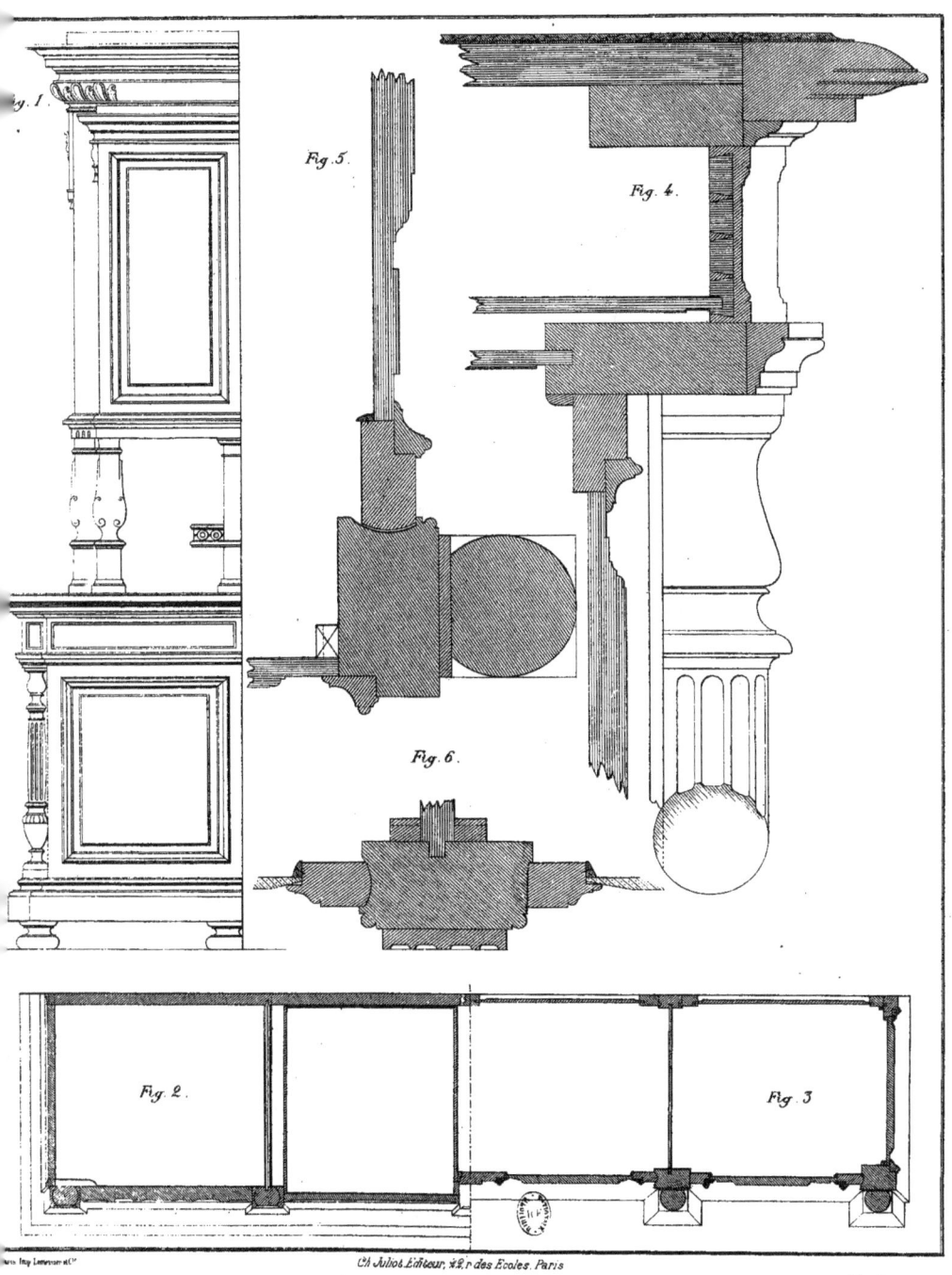

DÉTAILS DE LA PL. 47

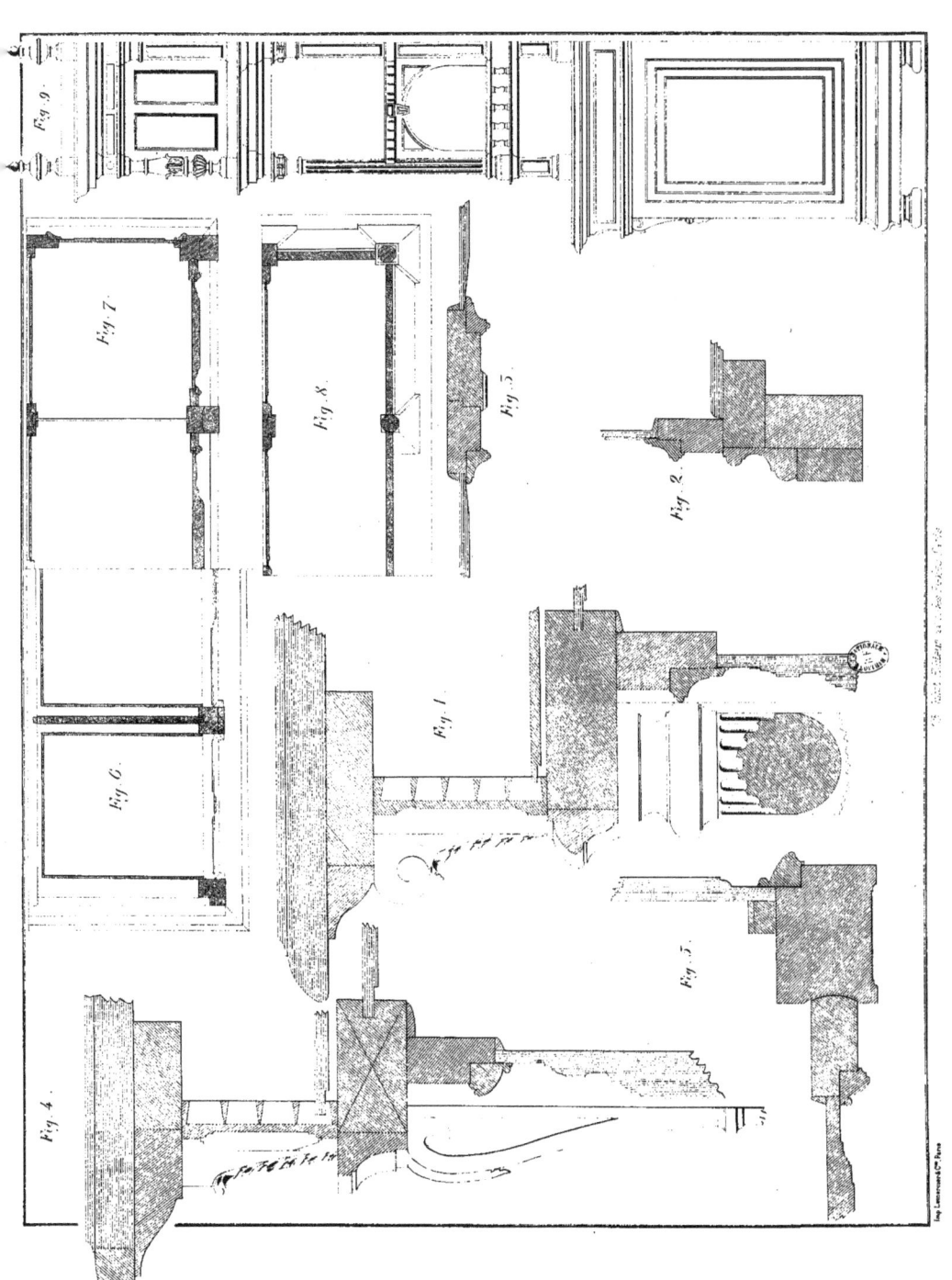

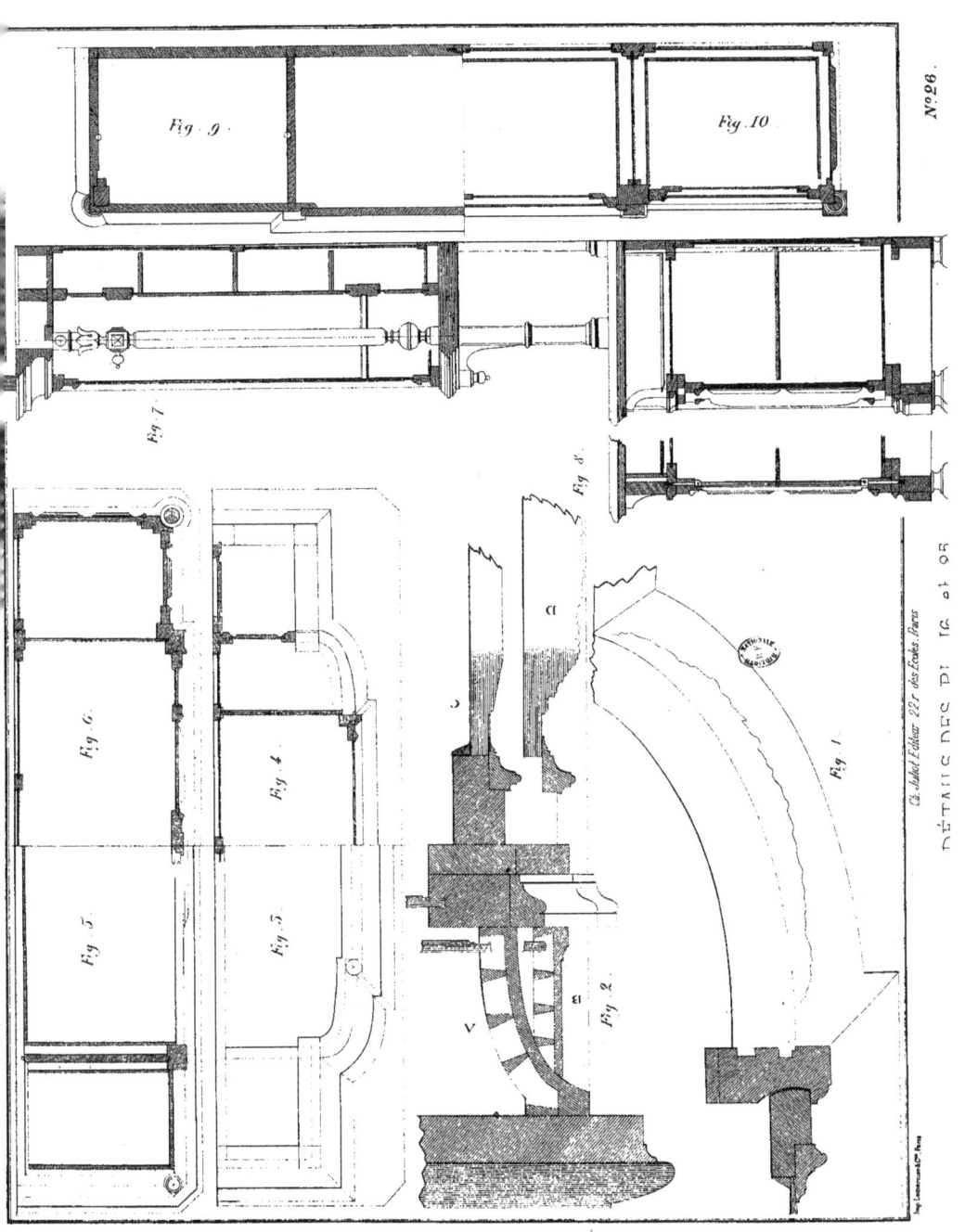

DÉTAILS DES PL. 16 et 25.

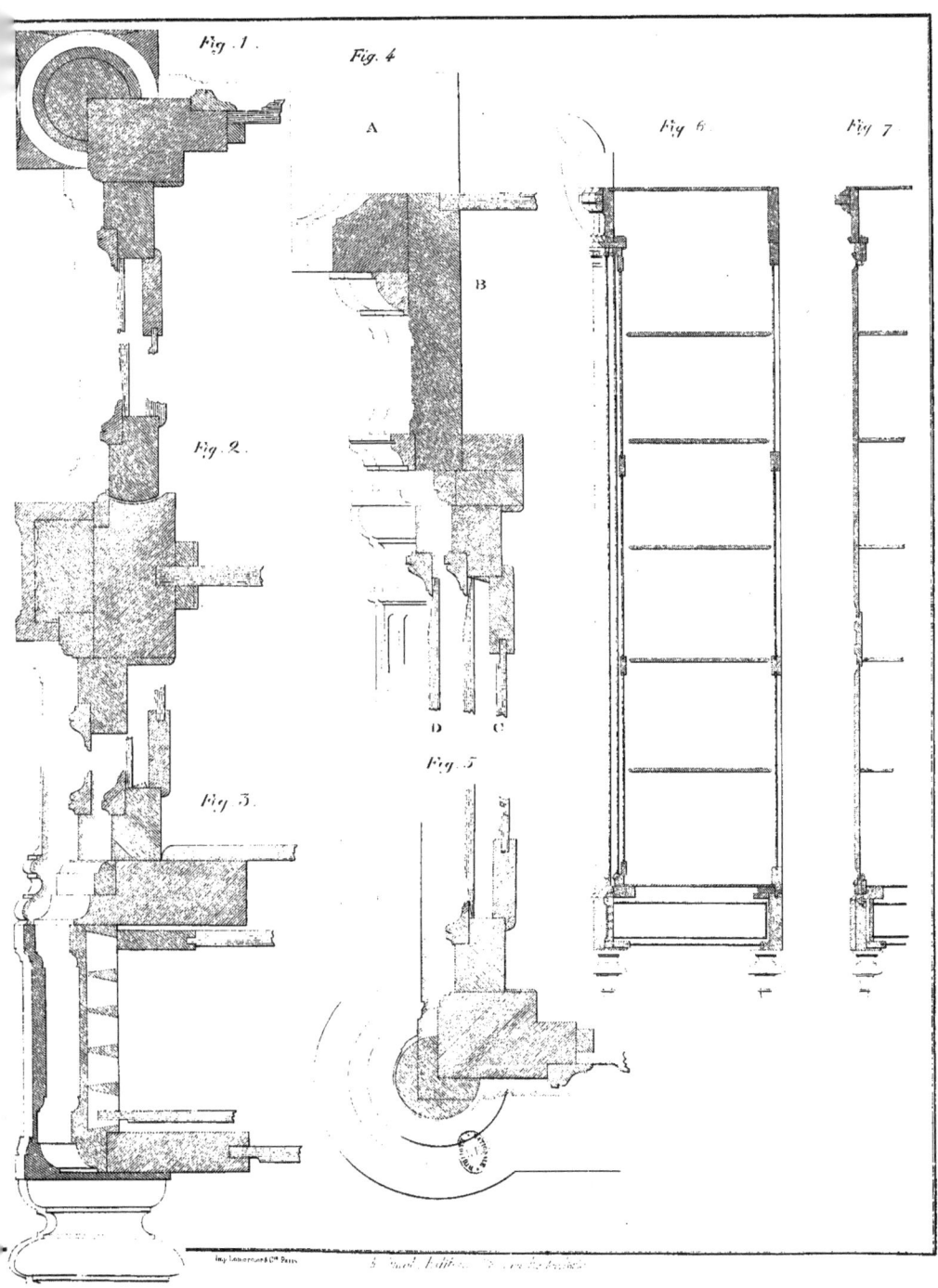

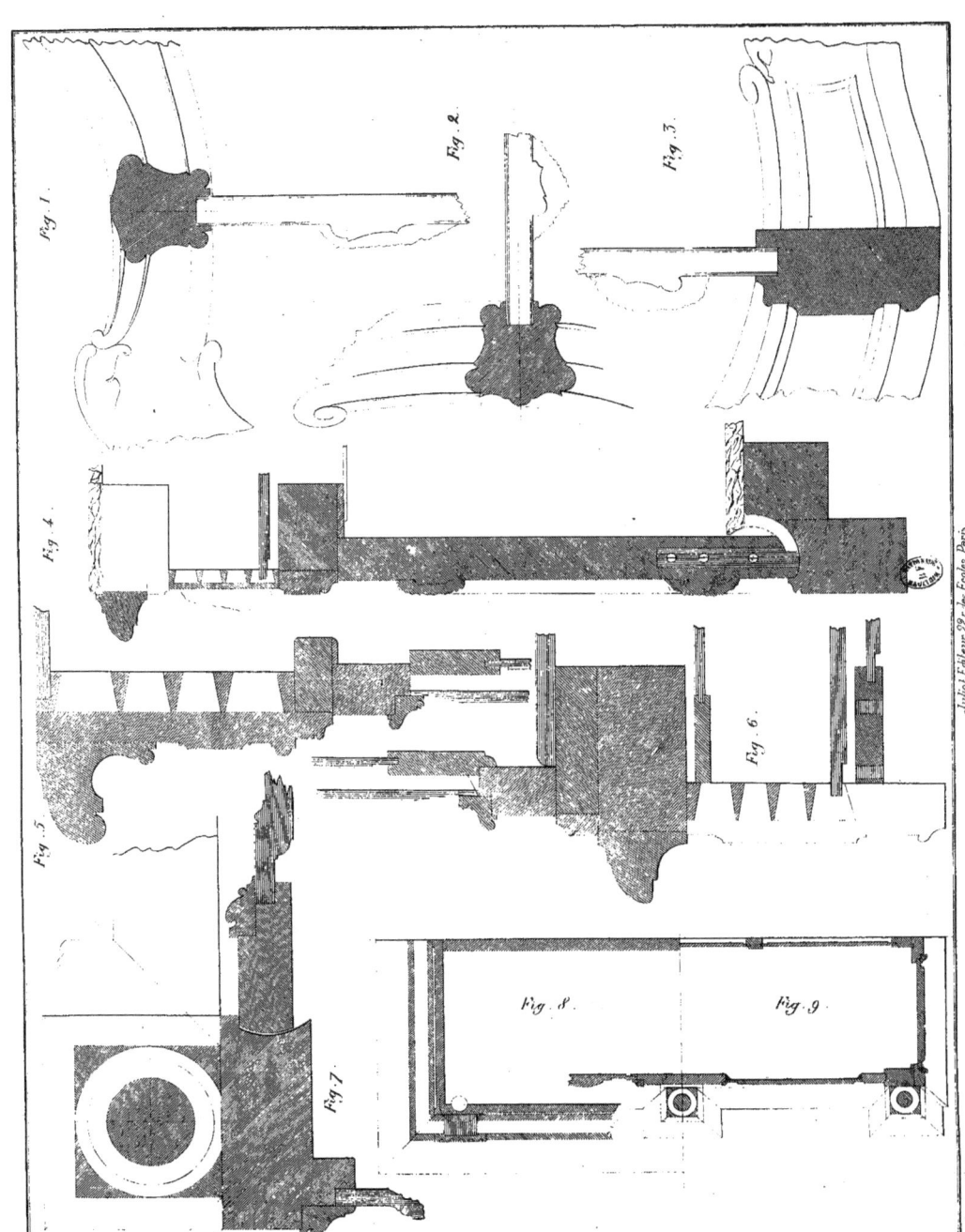

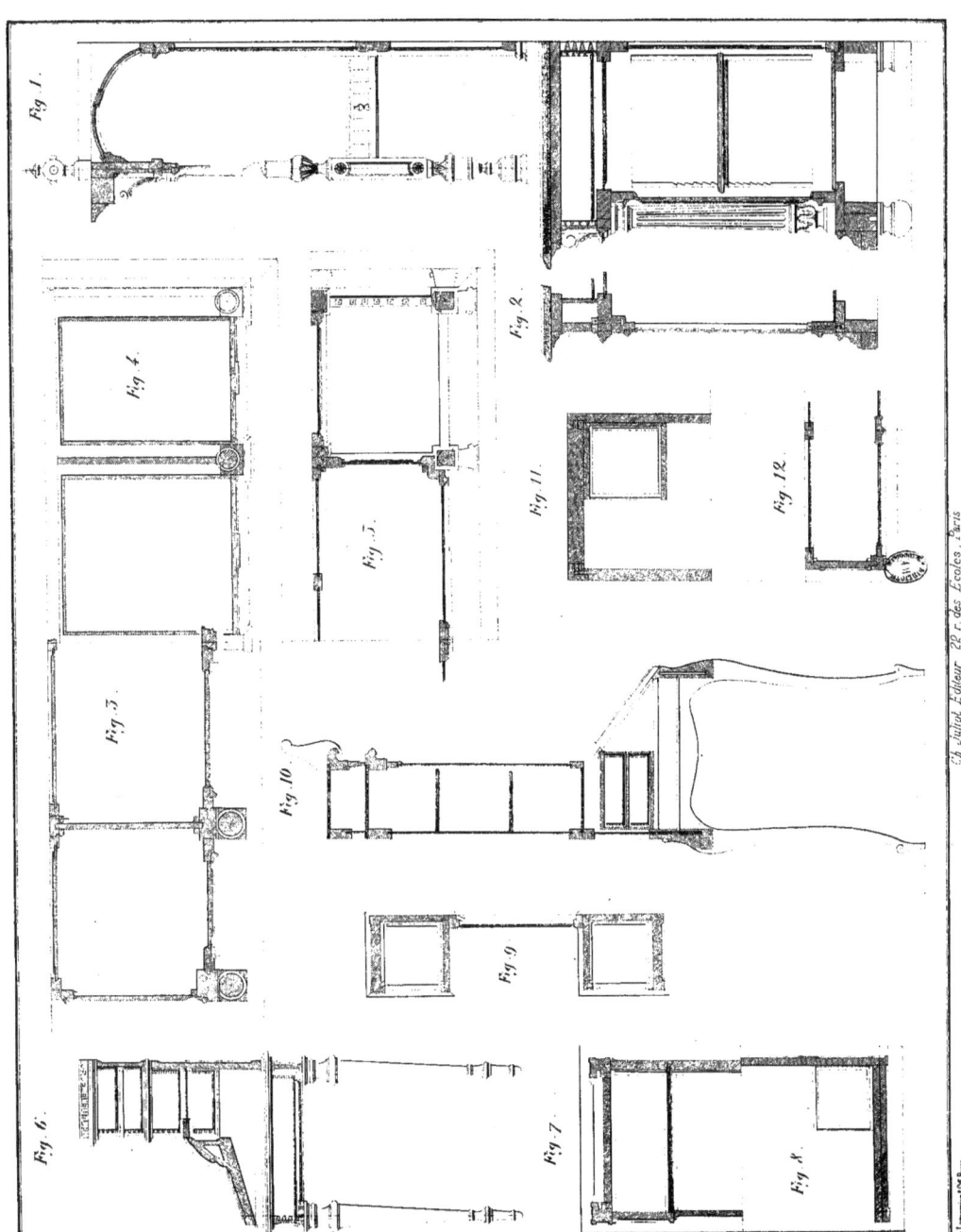

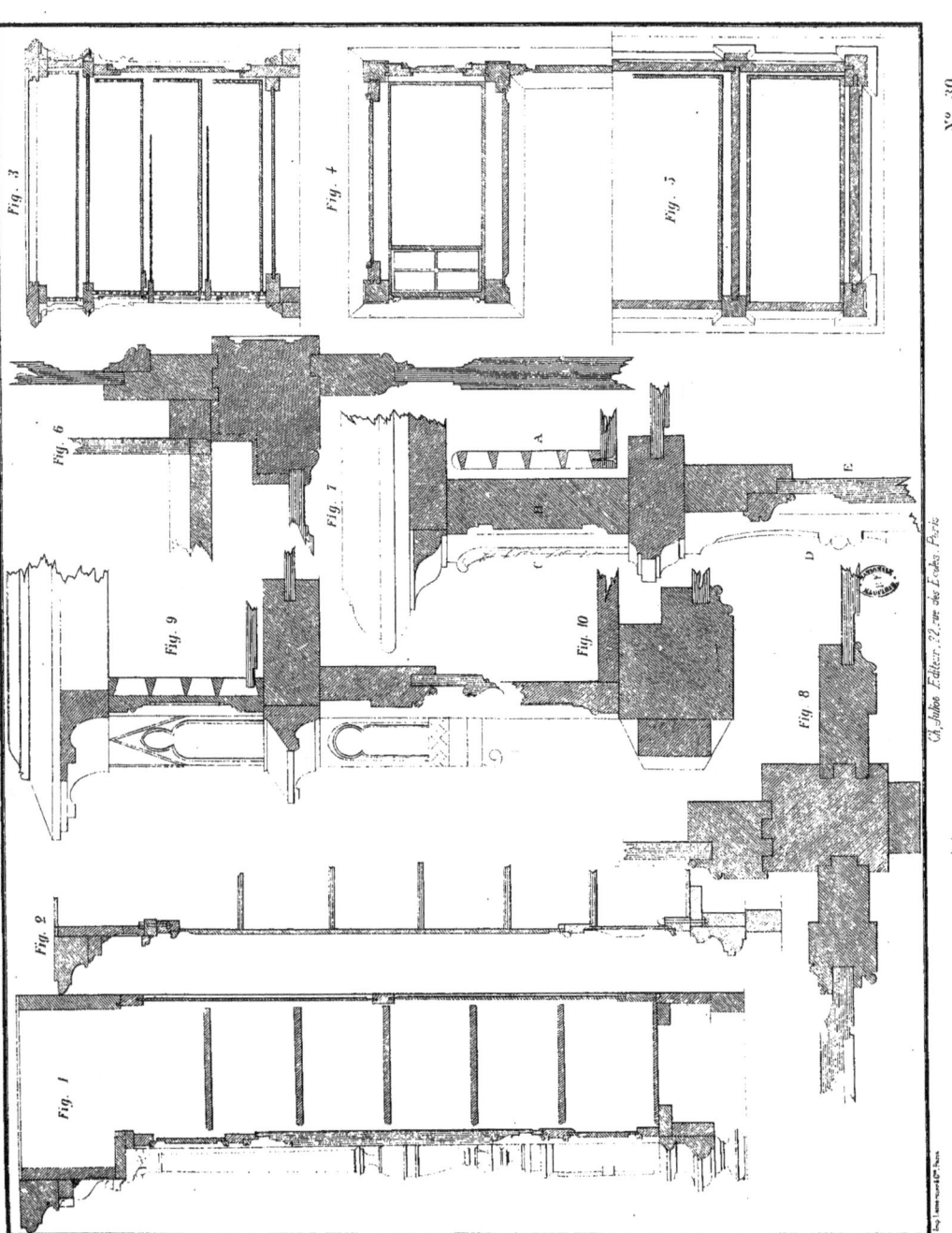